商品包装设计 必修课

（Photoshop+Illustrator版）

赵申申 编著

清华大学出版社
北京

U0275046

内 容 简 介

本书主要讲解商品包装设计，注重商品包装设计的行业理论及项目应用，实用性比较强。本书循序渐进地讲解了理论知识和软件操作。

本书共分为15章。前4章为第一部分，介绍理论知识，包括商品包装设计基础知识、商品包装设计与色彩、商品包装的材质、不同类别的商品包装；第5～15章为第二部分，属于应用型项目实战，包括服饰产品手拎袋、水果软糖包装、休闲食品包装袋、干果包装盒、罐装饮品包装、盒装果汁包装、日用品包装、化妆品包装、电子产品包装、儿童玩具包装盒、系列产品包装。同时，本书对第5～15章中的项目进行了细致的理论解析和项目软件操作步骤讲解。

本书适合初、中级专业从业人员阅读，可以作为各大院校的包装设计、产品设计、平面设计、广告设计等专业学生的学习用书，同时也可以作为高校教材、社会培训教材使用。

图书在版编目(CIP)数据

商品包装设计必修课：Photoshop+Illustrator 版 / 赵申申编著 . —北京：清华大学出版社，2022.7
ISBN 978-7-302-61000-7

Ⅰ . ①商…　Ⅱ . ①赵…　Ⅲ . ①商品包装—包装设计　Ⅳ . ① J524.2

中国版本图书馆 CIP 数据核字 (2022) 第 095839 号

责任编辑：韩宜波
封面设计：杨玉兰
责任校对：吕丽娟
责任印制：朱雨萌

出版发行：清华大学出版社
　　　　　网　　　址：http://www.tup.com.cn，http://www.wqbook.com
　　　　　地　　　址：北京清华大学学研大厦 A 座　　　　邮　　编：100084
　　　　　社 总 机：010-83470000　　　　　　　　　邮　　购：010-62786544
　　　　　投稿与读者服务：010-62776969，c-service@tup.tsinghua.edu.cn
　　　　　质 量 反 馈：010-62772015，zhiliang@tup.tsinghua.edu.cn
印 装 者：三河市天利华印刷装订有限公司
经　　销：全国新华书店
开　　本：185mm×260mm　　　印　　张：17.5　　　字　　数：417 千字
版　　次：2022 年 7 月第 1 版　　　印　　次：2022 年 7 月第 1 次印刷
定　　价：79.80 元

产品编号：090294-01

前言 Preface

Photoshop和Illustrator是商品包装设计中常用的软件，两款软件可以协同使用。Photoshop和Illustrator是Adobe公司推出的后期处理和制图软件，广泛应用于平面设计、商品包装设计、广告设计、海报设计、插画设计、VI设计等。基于Photoshop和Illustrator在商品包装设计中的应用度之高，我们编写了本书。本书选择了商品包装设计中最为实用的经典案例，涵盖了商品包装设计的多个应用方向。

本书分为两大部分：第一部分（包括第1～4章）为理论知识，详细介绍商品包装设计中需要掌握的基础知识和技巧；第二部分（包括第5～15章）为应用型项目实战，对项目从思路到制作步骤进行了详细介绍。使读者既可以掌握商品包装设计的行业理论，又可以精通Photoshop和Illustrator的相关操作，还可以了解完整的项目制作流程。

本书共分为15章，内容安排如下。

第1章 商品包装设计基础知识，介绍包装设计的概念、商品包装设计构成元素。

第2章 商品包装设计与色彩，讲解红、橙、黄、绿、青、蓝、紫、黑白灰色在包装设计中的应用。

第3章 商品包装的材质，讲解7类常见包装材质的应用技巧。

第4章 不同类别的商品包装，讲解12类行业中的包装设计应用。

第5～15章为商品包装设计类型，讲解11类大型商业案例，包括服饰产品手拎袋、水果软糖包装、休闲食品包装袋、干果包装盒、罐装饮品包装、盒装果汁包装、日用品包装、化妆品包装、电子产品包装、儿童玩具包装盒和系列产品包装。

本书特色如下。

◎ 结构合理。本书第1～4章介绍商品包装设计的基础理论知识，第5～15章为商品包装设计的项目应用。

◎ 编写细致。第5～15章详细介绍了商品包装设计的项目应用，每个项目详细介绍了设计思路、配色方案、版面构图、同类作品赏析、项目实战、项目步骤。完整度极高，最大限度地还原了项目设计的全流程操作，使读者身临其境般地"参与"项目。

◎ 实用性强。精选时下热门应用，同步实际就业方向、应用领域。

本书采用Photoshop 2020、Illustrator 2020版本进行编写，建议使用该版本或相邻版本学习。不同版本的软件会有些许功能上的差异，但基本不影响学习。如需打开案例文件请使用该版本或更高版本。如果使用过低的版本，可能会出现源文件无法打开等问题。

本书案例中涉及的企业、品牌、产品以及广告语等文字信息均属虚构，只用于辅助教学使用。

本书由赵申申编著，其他参与本书编写和整理工作的人员还有董辅川、王萍、李芳、孙晓军、杨宗香。

本书提供了案例的素材文件、效果文件以及视频文件，扫一扫右侧的二维码，推送到自己的邮箱后下载获取。

由于作者水平有限，书中难免存在不妥之处，敬请广大读者批评和指正。

编　者

目 录 Contents

第 1 章

商品包装设计基础知识

　　商品包装是一种实现商品价值和使用价值的手段，也是品牌形象的再次延伸。商品包装设计的内容主要包括包装材质的选择、立体形态的设计、色彩的搭配以及版面的排布等。

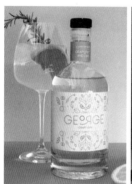
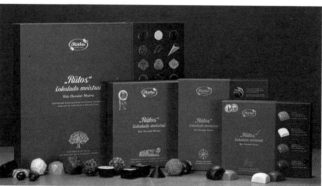

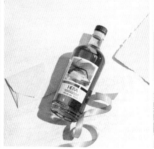

1.1 认识包装设计

　　在当前的商业社会中，可供消费的商品琳琅满目，可以满足人们在生活中方方面面的需求。此外，市场中同类型的商品类别众多，也就导致了商品之间的"竞争"。

　　试想，当消费者走进超市，面对货架上数十种食品时，该如何选择？消费者首先会选择适合自己口味的商品，而同口味的商品也许还有多种。那么，在排除习惯性消费某一商品的前提下，消费者面

对多种陌生的商品时该如何选择？

想必在此时，绝大多数人都会受到眼睛的影响。相信大家或多或少地也都有过这样的经历，被商品漂亮的外观所"俘虏"，或者被包装上展示的信息所吸引，如品牌、功能、成分、优势、优惠信息甚至是代言人等。这也充分说明了商品包装设计的重要性。

接下来，让我们重新认识一下商品的"包装"。包装中的"包"是指对商品进行包裹处理；"装"是指对商品的装饰、装扮，要求"包装"既能保护商品的安全，又能带来视觉美感。商品的包装设计是商品特性与消费心理的综合反映。一个商品的包装是否"适合"，会在很大程度上影响到消费者的购买欲望。

一个成功的包装设计应具备以下6个要点：

（1）良好的货架形象；

（2）商品信息的可读性；

（3）精美的外观图案；

（4）符合品牌调性的商标印象；

（5）明确的功能特点说明；

（6）鲜明的商品卖点及特色。

1.2 包装设计的要素

　　商品包装在设计过程中需要考虑的因素比较多，其中最为主要的几个要素是色彩、材质、形状、构图、文字、创意。

 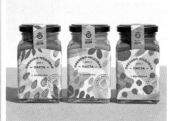

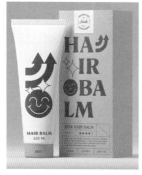

1.2.1 创意

在设计商品包装时，创意是非常重要的一个方面。"平铺直叙"的商品信息展示通常很难吸引消费者的注意力，而特色鲜明、风格迥异、充满趣味、与众不同甚至能够引人发笑的包装设计，往往更能博人眼球。那么，如何在包装设计过程中构建有效的创意点呢？下面列举几种常见的方式。

1. 直接展示法

直接展示法是将商品的成分/原料直接展示在包装上，使消费者直观地感受到商品的口味/香型，多用于食品、饮品、化妆品等包装。

2. 拟人法

拟人是根据想象把物比作人，把没有生命的物品描写成有生命的样子。拟人可以通过某些可笑的动态、外貌、情节等非常有喜感地表现出创意的观点。

3. 比喻法

比喻是利用不同事物之间的某些相似之处，用一个事物来比方另一个事物。通常比喻的本体和喻体没有直接联系，但是两者在某一点与画面主体相同，可以进行创意联想或比喻。

4. 联想法

联想是因一事物而想起与之有关事物的思想活动。联想的创意方法是从心理角度出发，在审美对象上看到自己或与自己有关的事物，与创意本身融为一体，在产生联想的过程中引发美感共鸣。

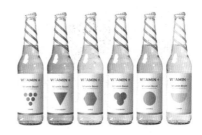

5. 悬念安排法

悬念安排法在表现手法上并不是直接表达广告主题，而是"故弄玄虚"。这种方式能激发观者的好奇心理，更想一探究竟。

6. 情感运用法

情感运用法是能引起观者共鸣的一种心理感受，以美好的感情来进行创意，真实而生动地反映感情就能以情动人，发挥艺术感染人的力量。常以亲情、爱情、友情、回忆、怀旧作为创意

点，迅速抓住人心。

7. 反常法

反常法是指不循规蹈矩，而是选择反向思维。例如，树叶是绿色的是正常的，如果将它制作成黑色的，那么它所传递的感觉就会发生改变。这种反常的表现通常会在瞬间吸引人的注意力，并引发思考，从而留下深刻印象。

8. 幽默法

幽默法是将创意点通过风趣、搞笑的方式展现出来，从而引人发笑，并且引人思考。采用幽默创意法，需要细致入微地观察生活，通过人物的性恪、外貌和举止的某些可笑的特征表现出来。

9. 经典名作运用法

经典名作运用法是借用经典作品，进行二次创作，这样的创意既有深厚的底蕴，还能沿袭经典作品的精髓，提升品牌价值，从而迅速赢得观者的好感，并形成记忆。

10. 3B运用法

3B 是Beauty、Baby、Beast 三个单词的缩写。这种创意方法通常是将漂亮的女人、孩子、动物形象应用在包装中，通过人们的审美心理和爱心提升作品的注目率，并赋予其趣味性。

11. 重复元素法

在包装设计中可以尝试将代表商品某些特性的元素重复多次组合成新的图案。这种创意方法既可以展现商品的某种特征，又可以加深视觉印象。

1.2.2 材质

商品包装的材料要充分考虑实用性、艺术性、稳定性、成本以及是否可回收等问题。商品包装材料主要有纸张、塑料、金属、玻璃、木材、陶瓷、棉麻等，其中纸张、金属、塑料、玻璃最为常见。包装材料的选择要根据商品自身的特性来决定，并以科学性、经济环保为基本原则。

1. 以商品需求为依据

材料的选择应首先考虑商品特点，如商品的形态（固体、液体等）、是否具有腐蚀性和挥发性、是否需要避光储存等，再进行取材。其次要考虑商品的档次，高档商品的包装材料应注重美观性和性能，中档商品的包装材料则应以美观性与实用性并重，而低档商品的包装材料则应以简单实用为主。

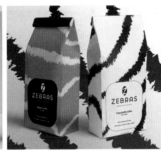

2. 有效地保护商品

包装材料应能有效地保护商品，因此要充分考虑其强度、韧性和弹性等，以减缓内装物受到压力、冲击、震动等外界因素的影响。

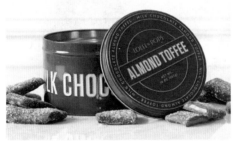

3. 经济环保

包装材料应在保持其艺术性的基础上，尽量选择常见、取材方便、成本低廉、可回收利用、可降解、加工无污染的材料。

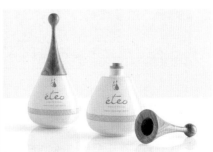

1.2.3 形状

形状是一种强有力的视觉符号。商品包装的外观形状会给消费者带来强烈的视觉冲击，常规的如方形、柱形使用较为普遍。若将商品包装设计为三角形、动物形状、奇异形状等，可以帮助该商品在众多同类商品中脱颖而出，但成本相对会增加。

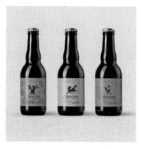

包装外形的设计具有以下功能：

- 包装外形具有很强的功能表达性；
- 奇特而合适的包装外形往往能够呈现出强烈的视觉美感；
- 兼具美与信息的双重表达功能；
- 与众不同的外形往往令人印象深刻。

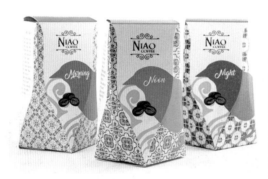

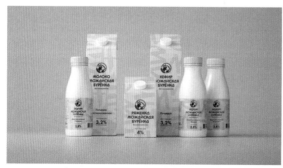

1.2.4 色彩

消费者在购买商品时，不仅会考虑商品的价格、功能等信息，更会受到商品包装色彩的影响。色

彩是商品包装设计时的第一视觉要素，色彩不仅易于表现情感，同时还具有刺激视觉注意力、快速传达某种信息的作用。

　　商品包装中的色彩搭配，需要充分考虑受众群体及品牌属性。例如，如果定位为年轻人群，则应采用色彩纯度更高的颜色进行搭配，还可以选择两种或几种"补色""对比色"进行搭配，以体现激情、运动、阳光、新潮的感觉；如果定位为中年群体，则可以明度、纯度较低的色彩进行搭配。

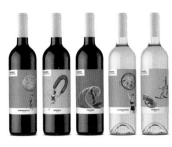 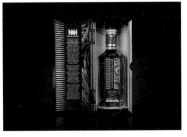

　　如果考虑品牌属性为美味，那么可以选择更能凸显美味的色彩，如红色、橙色、黄色、绿色等，这也是很多餐厅、食品品牌首选橙色或黄色为品牌色彩的原因。

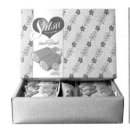

　　针对女性群体的化妆品包装，则常选用柔和的色彩，如粉色系、红色系、紫色系等代表柔美气质的色彩。

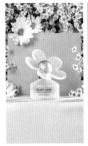 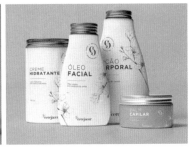

　　医药类商品的包装则常选用单一的色彩搭配白色，如绿色、蓝色、红色等，凸显稳定、安心、专业等特质。

1.2.5 构图

在特定的商品包装版面大小一定的前提下，如何通过合适的构图排版呈现出更有趣、更具吸引力的视觉体验是设计师面临的最大挑战。包装的版面中不仅有色彩设计，更需要体现文字、图形以及图案的综合运用。所以，版面元素的布置就显得至关重要了。

需要注意的是，由于商品包装是立体的，因此在设计构图时要注意包装的正面、侧面、斜面等多个视角的视觉体验。下面来认识几种常见包装设计的构图形式。

1. 独立主体式

这种设计形式最为普遍，设计师首先根据商品的属性等特点创造出一个视觉图形，然后把它作为包装展示的主体，通常会居中摆放。这种构图容易给人造成视觉冲击，简单明了，且易于延展和传播。

2. 色块式

色块式构图即用色块或者图片把版面分成两个或多个面，如一部分色块展示图片（主视觉部分），另外的色块用来排列商品信息等。这种构图给人清晰明了的视觉感受，极具简约设计美感。

3. 局部式

局部式构图就是把主体图形隐藏一部分，只展示图形的局部。很多图形的局部比整体更好看，而且很有代表性。另外，这种构图可以给人带来更多的想象空间。

4. 纯文字式

纯文字式构图即画面中没有任何图片或图形元素，设计的内容全部由品牌标志、商品名称或卖点组成。这种设计在护肤品、化妆品行业中应用较多，给人简约、高冷的视觉感受。

5. 底纹式

底纹式构图即把画面中的元素设计成底纹布满整个设计版面，作为背景展示。

6. 标志主体式

将品牌logo作为画面的主要视觉核心，这是很多礼盒包装和知名品牌常用的方式，往往可以起到简洁、大气、突出品牌logo的效果。

7. 图文组合式

这种构图方式比较灵活，主视觉画面不是由一个独立的主体构成，而是由一些分散的元素构成。

文字信息根据这些图片元素和画面的整体感觉进行排列，最终达到协调统一的效果。

8. 局部镂空式

有些品牌商为了让消费者能看到包装盒里的商品，会将包装盒的某个部分镂空，然后用透明的PVC封起来。包装上的图形和文字等信息就在其余区域展示。这种形式使镂空的部位成为包装的主体，体现出品牌商对商品的自信，也能给消费者安全、天然的心理感受。

1.2.6　文字

文字是信息传达的最直接方式，一个好的包装设计不能缺少文字的表达。文字设计是商品包装中的核心部分，通过美妙的创意来美化文字，使得文字具有艺术性和可读性，以便于商品包装与消费者能顺畅沟通。

包装上的文字既需要起到对商品进行整体介绍的作用，又应凸显商品的艺术性。在包装设计中，

文字分为基本文字、信息文字和广告文字。

1. 基本文字

基本文字主要指商品的名称和企业名称。在具有规范性和标志性的前提下，使得文字达到简练醒目的视觉效果。

2. 信息文字

信息文字主要是对商品信息的介绍说明，是商品推销的重要因素，包括商品成分、容量等。

3. 广告文字

广告文字主要是一种艺术性的表达，是以诚恳的态度吸引消费者，使之加深对商品的良好印象和增强对商品的信任感。

第 2 章

商品包装设计与色彩

几乎所有的色彩都在商品包装中出现过，它们被应用于不同类型的商品包装设计作品中。色彩是商品包装设计中最重要的元素之一，合适的色彩不仅能够清晰地展现出产品的信息，更能够为产品塑造美好的形象。

2.1 认识色彩

色彩由光引起，由三原色构成，太阳光可分解为红、橙、黄、绿、青、蓝、紫等色彩。虽然色彩的种类千千万万，但任何一种颜色，都包括色相、明度与纯度这3个属性。只要更改了这3个属性中的任何一个，色彩的效果就会发生变化。

1. 色相

色相是指颜色的基本相貌，它是色彩的首要特性，也是通常称呼颜色的名称，如红色、蓝色。基本色相包括红、橙、黄、绿、蓝、紫，加入中间色则可成为24个色相。

2. 明度

明度是指色彩的明亮程度，明度不仅表现在物体的明暗程度上，还表现在物体反射程度的系数上。在某种颜色里不断加黑色，明度就会越来越低，而低明度的暗色调，会给人一种沉着、厚重、忠实的感觉；不断加白色，明度就会越来越高，而高明度的亮色调，会给人一种清新、明快、华美的感觉。

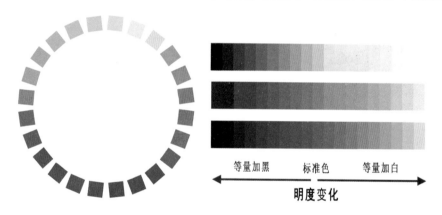

3. 纯度

纯度是指色彩的鲜艳程度，也称为饱和度。表示颜色中所含有色成分的比例，比例越大则色彩越纯，比例越低则色彩的纯度就越低。通常高纯度的颜色会使人产生强烈、鲜明、生动的感觉；中纯度的颜色会使人产生适当、温和、平静的感觉；低纯度的颜色就会给人一种细腻、雅致、朦胧的感觉。

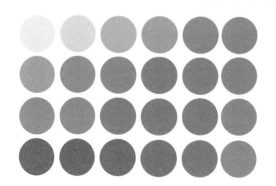

4. 冷暖

色彩的冷暖是指不同色彩给人的心理感受。例如，红色、橙色、黄色会给人以温暖之感，也就是暖色；而青色、蓝色往往使人感觉清凉，是典型的冷色。

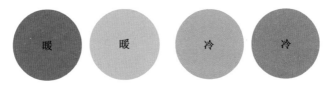

画面中冷色和暖色的占比，决定了整体画面的色彩倾向，也就是暖色调或冷色调。

而同一种色相的色彩可能也会有冷暖之分。例如，柠檬黄色相对于中黄色会更"冷"一些，而朱红色相对于洋红色则会更"暖"一些。

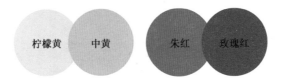

5. 距离

除了具有"冷暖"属性外，色彩还具有距离属性。色彩的距离属性可使人感觉物体进退、凹凸、远近的视觉效果。色相是影响距离感的主要因素，其次是纯度和明度。一般暖色和高明度的色彩具有前进、凸出、接近的效果，而冷色和低明度的色彩则效果相反。

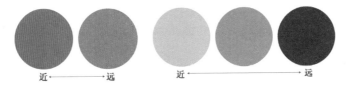

2.2 认识基础色

不同的色彩会给人不同的视觉感受，当然每个人对色彩的感受会略有不同，如食品包装常选用鲜艳的颜色强调美味感（橙色）、女性化妆品常会选用柔和的色彩（桃红色、粉红色）。

- 红色容易引起人们的注意，并且给人带来热烈、奔放、激情的感觉。
- 橙色介于红色和黄色之间，给人一种欢快、活泼、美味的感觉。
- 黄色是明度最高的颜色，会给人一种明亮、亲切的感觉。
- 绿色是大自然的颜色，会给人一种清新、健康、自然的感觉。
- 青色是一种让人感觉比较清脆、充满活力的颜色。
- 蓝色会给人带来冷静、纯净、科技的感觉。
- 紫色代表着尊贵、神秘、时尚且浪漫。

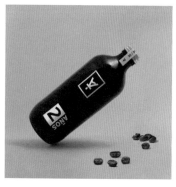
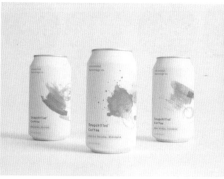
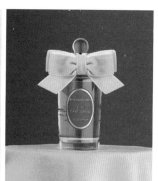

2.2.1 红色

红色： 提到红色，常让人联想到燃烧的火焰、涌动的血液、诱人的舞会、香甜的草莓……红色是最引人注目的颜色，与其他颜色一起搭配，都会显得格外抢眼。同时它还具有超强的表现力，且抒发的情感也比较浓厚，所以是包装设计中常用的颜色之一。

色彩调性： 热情、温暖、活泼、喜庆、警惕。

常用主题色：

CMYK：0,92,72,0　　CMYK：24,98,29,0　　CMYK：19,100,69,0　　CMYK：9,85,86,0　　CMYK：8,60,24,0　　CMYK：56,98,75,37

常用色彩搭配：

CMYK：0,95,84,0	CMYK：24,98,29,0	CMYK：8,60,24,0	CMYK：56,98,75,37
CMYK：36,33,89,0	CMYK：55,94,5,0	CMYK：35,11,6,0	CMYK：55,28,78,0
鲜红色搭配土黄色，使得画面不会因鲜红色过于醒目而刺眼。	洋红色与紫红色搭配，这种暗色调具有一种神秘、冷艳、高贵的特点。	浅玫瑰红搭配水晶蓝色，这种高明度的冷暖搭配，使整体柔和、优雅。	博朗底酒红色搭配叶绿色，这种互补色的配色方式，能让人感受到浓郁、朝气与魅惑。

配色速查

甜蜜	浪漫

	CMYK：6,47,19,0			CMYK：26,98,45,0
	CMYK：8,58,81,0			CMYK：23,48,4,0
	CMYK：32,99,100,1			CMYK：9,19,72,0

浓郁	高贵

	CMYK：46,100,96,18			CMYK：34,73,53,0
	CMYK：17,23,34,0			CMYK：30,98,53,0
	CMYK：9,85,86,0			CMYK：37,98,32,0

樱桃夹心巧克力的产品海报将写实的产品图片与卡通女性作为包装的主体形象，营造出一种浪漫、甜蜜的氛围，清晰地传达了品牌形象与产品信息。

色彩点评：

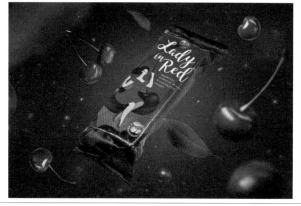

- 卡通人物的鲜艳红裙与车厘子本身的红色调相呼应，萦绕着经典、雅致的格调，暗示产品的口感美味、醇厚，可让人回味无穷。
- 白色广告语采用婉约、秀丽的艺术字体，突出女性柔和、柔婉的特质，强调了产品定位。

CMYK：17,96,83,0　CMYK：5,5,0,0

CMYK：51,100,100,32

推荐色彩搭配：

C: 39	C: 13	C: 9	C: 10	C: 10	C: 25	C: 9	C: 47
M: 99	M: 12	M: 22	M: 97	M: 76	M: 98	M: 67	M: 96
Y: 100	Y: 75	Y: 10	Y: 91	Y: 55	Y: 87	Y: 12	Y: 63
K: 5	K: 0	K: 0	K: 0	K: 0	K: 0	K: 0	K: 8

透明的玻璃瓶身外形美观，质感通透，避免了香水挥发与腐蚀包装的可能，便于长久保存产品。香水瓶口以蝴蝶结加以点缀，唤醒女性的浪漫情怀，与香水清新、淡雅的香调相衬。

色彩点评：

- 香水包装通过红色与粉红色搭配，表现浪漫、温柔的女性气质，给人以淡雅、清新的印象。
- 瓶身标签以浓烈的威尼斯红色为底，结合烫金文字与边框，体现浪漫、不朽、迷人的女性美。

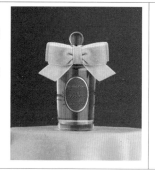

CMYK：3,36,20,0

CMYK：18,97,87,0

CMYK：12,41,75,0

推荐色彩搭配：

C: 11	C: 10	C: 16	C: 11	C: 8	C: 3	C: 2	C: 15
M: 50	M: 93	M: 38	M: 94	M: 30	M: 96	M: 6	M: 65
Y: 30	Y: 74	Y: 0	Y: 48	Y: 18	Y: 76	Y: 3	Y: 53
K: 0	K: 0	K: 0	K: 0	K: 0	K: 0	K: 0	K: 0

2.2.2 橙色

橙色： 橙色兼具红色的热情和黄色的开朗，是繁荣与骄傲的象征，很容易让人联想起丰收的季节、温暖的太阳、成熟的橙子等。将其应用在食品包装上可以促进消费者食欲，为美味加分。

色彩调性： 辉煌、美味、饱满、健康、明快、活力、怀旧。

常用主题色：

CMYK：6,56,94,0　　CMYK：9,75,98,0　　CMYK：2,37,80,0　　CMYK：14,41,60,0　　CMYK：14,23,36,0　　CMYK：60,84,100,49

常用色彩搭配：

CMYK：0,53,84,0 CMYK：7,4,86,0	CMYK：9,75,98,0 CMYK：84,46,25,0	CMYK：14,41,60,0 CMYK：81,52,72,10	CMYK：60,84,100,49 CMYK：36,22,66,0
阳橙色搭配鲜黄色，这种明亮的色彩搭配，传达出青春、温暖、阳光的感觉。	橘色搭配孔雀蓝色，这种冷暖搭配，使画面看起来更加丰富、饱满。	杏黄色搭配清漾青色，整体看起来很稳重，给人一种温柔、恬静的感觉。	巧克力色搭配芥末绿色，整体给人一种透视、延伸的视觉空间感。

配色速查

辉煌

	CMYK：29,58,87,0
	CMYK：2,12,37,0
	CMYK：4,37,90,0

健康

	CMYK：0,59,71,0
	CMYK：3,23,27,0
	CMYK：23,0,58,0

活力

	CMYK：5,42,79,0
	CMYK：3,82,26,0
	CMYK：52,0,18,0

怀旧

	CMYK：14,41,60,0
	CMYK：4,67,88,0
	CMYK：69,54,82,13

精油瓶身标签的文字与鲜活、水润的气泡图案排列有序，布局分明，充满了极简的现代气息，同时还直观地传达了产品保湿、莹润的功效，便于消费者了解产品。

色彩点评：

- 精油瓶身标签以鲜活、明快的橙色作为主色，充满阳光、亲切的气息，并以白色的文字作为点缀，使产品整体包装更加清爽、醒目。
- 透明的玻璃瓶身可清晰展现产品的质地，有利于获得消费者的信任。

CMYK：13,53,91,0 CMYK：3,4,3,0

CMYK：87,89,85,77

推荐色彩搭配：

C: 7	C: 89	C: 16	C: 7	C: 9	C: 58	C: 13	C: 11
M: 45	M: 87	M: 17	M: 40	M: 58	M: 59	M: 57	M: 20
Y: 83	Y: 85	Y: 33	Y: 85	Y: 67	Y: 100	Y: 82	Y: 86
K: 0	K: 77	K: 0	K: 0	K: 0	K: 13	K: 0	K: 0

坚果的包装袋由纸质材料与铝箔组合而成，既轻便又不易破损，在保障了产品口感的同时也注重了环保，并通过可爱、明快的卡通插画图案提升包装的可视性与吸引力。

色彩点评：

- 产品包装以橙色作为主色、藏蓝色为辅助色，形成强烈的色彩对比，并以黄色加以点缀，激发消费者的食欲。
- 产品采用纸质包装袋进行包装，健康环保，增强消费者对产品的信任感。

CMYK：8,75,93,0

CMYK：2,37,91,0

CMYK：93,86,51,20

推荐色彩搭配：

C: 21	C: 16	C: 16	C: 88	C: 22	C: 31	C: 6	C: 16
M: 80	M: 89	M: 1	M: 81	M: 42	M: 55	M: 59	M: 17
Y: 99	Y: 77	Y: 45	Y: 49	Y: 94	Y: 100	Y: 83	Y: 33
K: 0	K: 0	K: 0	K: 14	K: 0	K: 0	K: 0	K: 0

2.2.3 黄色

黄色：明亮的黄色是所有颜色中光感最强、最活跃的颜色。它拥有宽广的象征领域，会让人联想到青春、太阳、光明、黄金。

色彩调性：鲜亮、明快、灿烂、幽默、光辉、轻浮。

常用主题色：

CMYK：10,0,83,0　CMYK：5,42,92,0　CMYK：6,23,89,0　CMYK：4,3,40,0　CMYK：2,11,35,0　CMYK：40,50,96,0

常用色彩搭配：

CMYK：10,0,83,0 CMYK：75,21,7,0	CMYK：5,42,92,0 CMYK：4,74,14,0	CMYK：4,3,40,0 CMYK：49,11,100,0	CMYK：2,11,35,0 CMYK：40,50,96,0
黄色搭配道奇蓝色，给人以强烈的视觉冲击力，动感、青春。	万寿菊黄色搭配浅玫瑰红色，这种暖色调的配色方式，给人一种踏实、温和的感觉。	香槟黄色搭配苹果绿色，整体给人一种唯美、鲜甜、清新的视觉感受。	奶黄色搭配卡其黄色，整体搭配散发着亲切、美好和历久弥新之感。

配色速查

清透

CMYK：10,3,78,0
CMYK：29,0,5,0
CMYK：41,0,31,0

活泼

CMYK：4,65,23,0
CMYK：4,2,23,0
CMYK：11,4,84,0

和煦

CMYK：9,87,69,0
CMYK：11,28,33,0
CMYK：8,36,81,0

光辉

CMYK：5,35,89,0
CMYK：7,5,44,0
CMYK：1,58,81,0

包装袋上印有木薯、香菇、香蕉等图案与卡通的饼干形象，直接展示产品，既直观又清晰。整体产品包装图案生动，富有趣味性，极易激发观者的食欲。同时铝箔袋便于储存与密封，能很好地保证食品的口感。

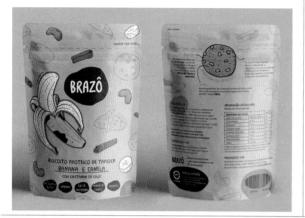

色彩点评：

- 黄色作为食品包装袋的主色，给人温馨、明亮、饱满的印象，视觉上给人以有趣、美味的感受。
- 红色色块与卡通图案的点缀赋予整体包装以活力，使得产品更加抢眼。

CMYK：10,33,79,0　　CMYK：3,2,4,0

CMYK：26,90,72,0　　CMYK：56,96,97,47

推荐色彩搭配：

C: 11	C: 13	C: 34	C: 9	C: 15	C: 57	C: 7	C: 18
M: 25	M: 76	M: 49	M: 38	M: 4	M: 92	M: 3	M: 43
Y: 87	Y: 75	Y: 99	Y: 85	Y: 82	Y: 87	Y: 53	Y: 87
K: 0	K: 0	K: 0	K: 0	K: 0	K: 47	K: 0	K: 0

　　会起泡的饮料可采用罐装设计，铝制材料便于携带、不易破损。瓶身印有柠檬与其他植物等产品原料的卡通形象，提升了产品包装的趣味性与可视性，可起到良好的宣传效果。

色彩点评：

- 饮品包装整体呈黄色调，浅柠檬黄色瓶身与明快的黄色卡通图案形成色彩的层次感，充满欢快、活力的气息。
- 墨绿色文字的点缀说明产品含有植物草本的成分，使产品形象更加天然、健康，增强了消费者对产品的信任感。

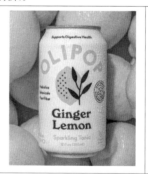

CMYK：3,9,18,0

CMYK：11,27,91,0

CMYK：82,59,100,33

推荐色彩搭配：

C: 12	C: 22	C: 22	C: 13	C: 18	C: 11	C: 24	C: 42
M: 0	M: 63	M: 0	M: 25	M: 10	M: 47	M: 14	M: 45
Y: 81	Y: 99	Y: 38	Y: 56	Y: 61	Y: 91	Y: 87	Y: 50
K: 0	K: 0	K: 0	K: 0	K: 0	K: 0	K: 0	K: 0

2.2.4 绿色

绿色： 绿色是一种稳定的中性颜色，也是人们在自然界中看到最多的色彩。提到绿色，可让人联想到酸涩的梅子、新生的小草、高贵的翡翠、碧绿的枝叶……同时绿色也代表健康，可以让人对健康的人生与富有活力的生命充满无限希望，给人安定、舒适、生生不息的印象。

色彩调性： 青春、环保、生机、和平、新鲜、健康。

常用主题色：

CMYK：25,0,90,0　　CMYK：47,14,98,0　　CMYK：42,13,70,0　　CMYK：75,8,75,0　　CMYK：85,40,58,1　　CMYK：90,61,100,44

常用色彩搭配：

CMYK：25,0,90,0	CMYK：47,14,92,0	CMYK：75,8,75,0	CMYK：84,40,58,0
CMYK：75,21,94,0	CMYK：19,3,70,0	CMYK：13,35,66,0	CMYK：90,61,100,44
黄绿色搭配碧绿色，这种清脆的绿色调搭配，给人以希望、生机勃勃的感觉。	苹果绿色搭配芥末黄色，整体搭配给人一种清脆、鲜甜的视觉感受。	碧绿色搭配浅蜂蜜色，整体搭配给人一种轻盈、活泼的视觉感受。	孔雀绿色搭配墨绿色，这种纯度稍低的配色方式，给人一种稳重但不沉闷的感觉。

配色速查

青春

	CMYK：21,0,20,0
	CMYK：22,5,81,0
	CMYK：77,19,100,0

生机

	CMYK：42,13,70,0
	CMYK：10,0,40,0
	CMYK：57,13,98,0

新鲜

	CMYK：83,38,73,1
	CMYK：6,0,15,0
	CMYK：51,19,91,0

健康

	CMYK：25,0,90,0
	CMYK：58,16,57,0
	CMYK：49,0,76,0

沐浴露包装瓶采用不透明的塑料材料，并配以纸质外包装盒，细腻、温润的光泽与独特的质感彰显格调。方形瓶身的造型，简约中不失温柔、精致。

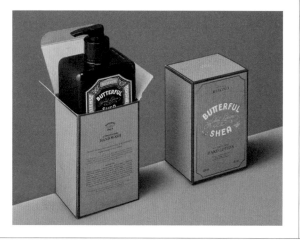

色彩点评：

- 产品包装整体呈绿色调，墨绿色的塑料瓶身表现出深邃、冷静的韵味，提升了产品的档次与质感。

- 方形的包装盒外部以灰绿色为主色，打开盒子后内部是驼色，整体给人绿色、盎然、诗意的视觉感受。

CMYK：54,31,62,0　　CMYK：86,67,84,49

CMYK：9,9,22,0　　CMYK：9,47,56,0

推荐色彩搭配：

C: 48	C: 86	C: 3	C: 52	C: 82	C: 18	C: 79	C: 23
M: 28	M: 68	M: 29	M: 11	M: 58	M: 17	M: 52	M: 0
Y: 45	Y: 86	Y: 31	Y: 94	Y: 94	Y: 34	Y: 74	Y: 49
K: 0	K: 52	K: 0	K: 0	K: 30	K: 0	K: 11	K: 0

保湿霜的外包装盒通过简单的色块与文字的排列组合，呈现出极简的现代感，给人清爽、纯净的视觉感受；局部的猕猴桃图案暗示产品含有天然植物成分，富有自然、年轻的气息。

色彩点评：

- 嫩绿色往往给人生机、新生、青春的感受，整体包装给人清新、天然、健康、值得信赖的印象。

- 以纯净、简约的白色作为点缀，使得产品形象更加清爽、自然。

CMYK：44,11,86,0

CMYK：3,5,6,0

CMYK：85,82,71,56

推荐色彩搭配：

C: 73	C: 24	C: 46	C: 81	C: 17	C: 2	C: 40	C: 74
M: 50	M: 0	M: 15	M: 60	M: 4	M: 6	M: 18	M: 60
Y: 100	Y: 8	Y: 85	Y: 85	Y: 35	Y: 9	Y: 54	Y: 91
K: 10	K: 0	K: 0	K: 32	K: 0	K: 0	K: 0	K: 29

2.2.5 青色

青色: 青色是绿色和蓝色之间的过渡颜色,象征着永恒,是天空的代表色,同时也能与海洋联系起来。如果一种颜色让你分不清是蓝色还是绿色,那或许就是青色了。

色彩调性: 清秀、淡雅、纯净、寒冷、透明、沉稳。

常用主题色:

CMYK:55,0,18,0　CMYK:50,13,3,0　CMYK:58,0,44,0　CMYK:15,0,5,0　CMYK:84,48,11,0　CMYK:96,74,40,3

常用色彩搭配:

CMYK:55,0,18,0	CMYK:50,13,3,0	CMYK:58,0,44,0	CMYK:84,48,11,0
CMYK:89,51,77,13	CMYK:12,10,0,0	CMYK:81,52,72,10	CMYK:96,74,40,3
青色搭配铬绿色,这种类似色对比的配色方式,给人以凉爽、冷静的感受。	天青色搭配淡紫色,这种纯度稍低的配色方式,给人以开阔、清澈的视觉感受。	青绿色搭配清漾青色,既给人沉着、冷静的感觉,同时也给人一种孤寂的感觉。	石青色搭配深青色,这种深青色调的配色方式,给人一种压抑、忧郁的感觉,直击人心。

配色速查

清秀		淡雅	
	CMYK:56,18,23,0		CMYK:45,0,9,0
	CMYK:33,0,24,0		CMYK:11,4,13,0
	CMYK:89,64,41,2		CMYK:4,23,0,0
活跃		明朗	
	CMYK:10,3,67,0		CMYK:34,0,7,0
	CMYK:47,36,0,0		CMYK:96,74,40,3
	CMYK:98,85,24,0		CMYK:0,42,22,0

香水玻璃瓶身的通透质感，与金箔线条勾勒出的婉转、空灵的植物脉络，给人一种植物生长其上的独特美感，赋予了产品高贵、华美、典雅的格调。

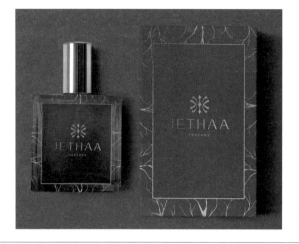

色彩点评：

- 香水包装以墨绿色为主色，彰显深邃、典雅的产品定位。
- 包装以金箔线条作为点缀，金色线条的华丽、醒目，使整体包装更加亮眼。

CMYK：91,63,73,32　　CMYK：39,54,100,0

推荐色彩搭配：

C: 88	C: 6	C: 92	C: 64	C: 30	C: 6	C: 89	C: 20
M: 55	M: 20	M: 78	M: 31	M: 0	M: 2	M: 57	M: 30
Y: 72	Y: 33	Y: 74	Y: 46	Y: 10	Y: 55	Y: 100	Y: 47
K: 16	K: 0	K: 58	K: 0	K: 0	K: 0	K: 34	K: 0

杜松子酒晶莹剔透的玻璃瓶身，贴有独特的珠光压纹纸标签，文字与图案闪烁着细腻的青色光泽，提升了整体包装颜色的质感与辨识度，精致而不张扬，展现出华美、高贵的特质。

色彩点评：

- 杜松子酒以通透的玻璃瓶与独特的压纹纸标签进行包装，青色与白色的结合呈现出冷色调美妙、奇异的高贵质感。
- 橙色作为整体包装的点缀色，除带来活力与外放之感，还使得产品更加吸睛。

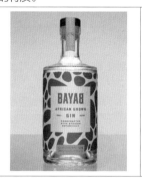

CMYK：85,46,44,0

CMYK：8,7,6,0

CMYK：3,58,87,0

推荐色彩搭配：

C: 57	C: 20	C: 87	C: 7	C: 94	C: 31	C: 94	C: 14
M: 12	M: 0	M: 51	M: 20	M: 74	M: 0	M: 75	M: 48
Y: 26	Y: 7	Y: 47	Y: 28	Y: 62	Y: 22	Y: 42	Y: 73
K: 0	K: 0	K: 0	K: 0	K: 32	K: 0	K: 4	K: 0

2.2.6 蓝色

蓝色： 蓝色是一种十分常见的颜色，如广阔的天空、一望无际的海洋。蓝色在炎热的夏天给人以清凉的感觉，同时它也是一种十分理性的色彩。

色彩调性： 理智、深远、凉爽、沉重、科技、压抑。

常用主题色：

CMYK：92,75,0,0　CMYK：80,50,0,0　CMYK：96,78,1,0　CMYK：100,100,54,6　CMYK：32,6,7,0　CMYK：84,46,25,0

常用色彩搭配：

CMYK：92,75,0,0 CMYK：69,72,0,0	CMYK：80,50,0,0 CMYK：15,12,85,0	CMYK：100,100,54,6 CMYK：80,68,37,1	CMYK：32,6,7,0 CMYK：84,46,25,0
蓝色搭配紫色，这种冷色调的配色方式，给人一种华丽和神秘的视觉感受。	天蓝色搭配鲜黄色，这种对比色的配色方式，给人一种强烈、明快、醒目的视觉感受。	深蓝色搭配水墨蓝色，这种深蓝色调的配色方式，看起来很和谐，同时又引人沉思。	水晶蓝色搭配孔雀蓝色，这种蓝色调的配色方式，会让人联想到清透、明快的水面。

配色速查

理智

	CMYK：32,6,7,0
	CMYK：83,57,0,0
	CMYK：100,98,60,38

古典

	CMYK：100,96,14,0
	CMYK：48,25,24,0
	CMYK：3,47,75,0

深远

	CMYK：75,69,38,1
	CMYK：84,45,25,0
	CMYK：43,27,3,0

清爽

	CMYK：96,78,0,0
	CMYK：3,13,2,0
	CMYK：45,0,9,0

饼干是易碎食物，采用金属罐包装既保证了产品的运输安全，同时又增加了产品的高级感。独有的金属光泽与立体的植物枝蔓，结合罐身的产品实物形象，提升了产品包装的美观性与辨识度。

色彩点评：

- 饼干采用金属罐包装，以靛蓝色为主色，闪烁的金属光泽赋予产品包装高级的质感与美感。
- 产品包装以内敛、温和的灰黄色与棕色作为辅助色，在表现产品实物的同时也能说明产品的口感细腻，从而吸引消费者的注意力。

CMYK：82,50,22,0　　CMYK：18,15,51,0

CMYK：34,56,94,0

推荐色彩搭配：

C: 85	C: 54	C: 22	C: 62	C: 100	C: 42	C: 96	C: 90
M: 53	M: 85	M: 33	M: 63	M: 87	M: 18	M: 81	M: 60
Y: 30	Y: 82	Y: 93	Y: 15	Y: 54	Y: 0	Y: 10	Y: 37
K: 0	K: 30	K: 0	K: 0	K: 26	K: 0	K: 0	K: 0

香槟的玻璃瓶身外附一层磨砂包装，好似一位绅士的领带。冷色的磨砂底与菱形花纹彰显出经典、优雅的格调，整体包装精美而不花哨，极具辨识度。

色彩点评：

- 香槟外包装的磨砂质感结合深邃的宝蓝色，呈现出贵族般的优雅、不凡。
- 橙色的点缀使包装图案的色彩更为丰富、绚丽，提升了包装的可视性与吸引力。

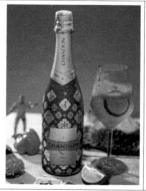

CMYK：100,93,20,0

CMYK：3,2,2,0

CMYK：49,7,17,0

CMYK：17,69,78,0

推荐色彩搭配：

C: 100	C: 40	C: 13	C: 23	C: 56	C: 80	C: 26	C: 100
M: 89	M: 16	M: 36	M: 84	M: 19	M: 37	M: 11	M: 99
Y: 0	Y: 21	Y: 91	Y: 92	Y: 24	Y: 24	Y: 0	Y: 48
K: 0	K: 0	K: 0	K: 0	K: 0	K: 0	K: 0	K: 1

2.2.7　紫色

紫色：明亮的紫色在所有颜色中波长最短，可以给人妩媚、优雅的感觉，深受大多数女性的喜爱。充满雅致、神秘、优美情调的紫色是大自然中少有的色彩，但在广告设计中会经常使用，通常会给观者留下高贵、奢华、浪漫的印象。

色彩调性：时尚、华丽、尊贵、浪漫、魅力、自傲。

常用主题色：

CMYK：81,79,0,0　　CMYK：15,22,0,0　　CMYK：88,100,31,0　　CMYK：61,78,0,0　　CMYK：62,81,25,0　　CMYK：46,100,26,0

常用色彩搭配：

CMYK：81,79,0,0	CMYK：88,100,31,0	CMYK：46,100,26,0	CMYK：61,78,0,0
CMYK：34,27,24,0	CMYK：15,22,0,0	CMYK：7,45,27,0	CMYK：10,11,19,0
紫色搭配灰色，这种高级的配色方式，给人以喧闹感的同时极具动感。	靛青色搭配淡紫色，这种配色方式，可营造出一种幽深、神秘的气氛。	蝴蝶花紫色搭配火鹤红色，这种纯度较低的配色方式，给人温和、平稳的感觉。	紫藤色搭配浅米色，整体搭配充分散发着优雅、迷人的气息。

配色速查

时尚

	CMYK：33,37,7,0
	CMYK：57,100,39,1
	CMYK：83,81,8,0

华丽

	CMYK：22,94,54,0
	CMYK：16,22,1,0
	CMYK：64,75,0,0

尊贵

	CMYK：83,75,18,0
	CMYK：48,59,0,0
	CMYK：37,92,6,0

浪漫

	CMYK：20,38,0,0
	CMYK：50,70,0,0
	CMYK：73,91,9,0

镂空设计的巧克力纸质封套露出内里的蝴蝶与植物形象，使整体包装充满灵动、浪漫的气息，易于吸引女性消费者的目光；烫金文字与蝴蝶的造型带来精致、华美的视觉感受。

色彩点评：

- 简约的紫色包装封套结合独特的镂空造型，在富有立体感与设计感的同时，使整体包装更显浪漫与灵动。
- 产品内里包装采用饱满、明亮的黄色，与封套的紫色形成互补色对比，给人以强烈的视觉冲击。

CMYK：61,69,0,0　　CMYK：1,1,1,0

CMYK：5,19,66,0　　CMYK：2,45,82,0

推荐色彩搭配：

 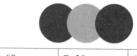

C: 72 M: 87 Y: 9 K: 0	C: 3 M: 13 Y: 27 K: 0	C: 11 M: 71 Y: 25 K: 0	C: 49 M: 4 Y: 32 K: 0	C: 29 M: 56 Y: 5 K: 0	C: 60 M: 100 Y: 45 K: 4	C: 30 M: 36 Y: 0 K: 0	C: 94 M: 100 Y: 26 K: 0

香水瓶圆润饱满的圆弧形瓶身充满东方经典、圆润、婉约的韵致，而瓶身的金属标签则充满了华丽、简约的时尚感，两者将古韵与现代气息完美融合，赋予产品大气、雅致的美感，让人联想到雍容、典雅的女性形象，为观者带来一场视觉上的盛宴与美的享受。

色彩点评：

- 深邃、神秘的深紫色瓶身结合圆润、流畅的线条，突出女性温柔、细腻的特质，呈现出浪漫、雍容的视觉效果。
- 深紫色与金黄色的搭配，是互补色搭配，非常醒目。

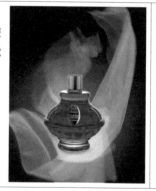

CMYK：77,100,27,0

CMYK：18,52,94,0

推荐色彩搭配：

C: 24 M: 47 Y: 6 K: 0	C: 77 M: 100 Y: 32 K: 1	C: 9 M: 33 Y: 86 K: 0	C: 9 M: 22 Y: 18 K: 0	C: 64 M: 80 Y: 8 K: 0	C: 44 M: 55 Y: 0 K: 0	C: 90 M: 100 Y: 30 K: 0	C: 1 M: 48 Y: 3 K: 0

2.2.8 黑白灰

黑：黑色在包装设计中代表神秘又暗藏力量，常用来表现庄严、肃穆与深沉的情感。

白：白色通常能让人联想到白雪、白鸽，是纯净、正义的象征，能使空间增加宽敞感。

灰：灰色是在最大限度上满足人眼对色彩明度舒适要求的中性色。它的注目性很低，与其他颜色搭配可取得很好的视觉效果。通常灰色会给人留下高级、阴沉、随性、科技的感觉。

色彩调性：坚实、纯真、简洁、时尚、知性、暗淡、消极。

常用主题色：

CMYK：93,88,89,80　　CMYK：67,59,59,6　　CMYK：12,9,9,0　　CMYK：0,0,0,0

常用色彩搭配：

CMYK：93,88,89,88	CMYK：4,3,3,0	CMYK：8,6,6,0	CMYK：67,59,56,6
CMYK：24,98,29,0	CMYK：1,79,93,0	CMYK：57,30,9,0	CMYK：82,72,59,25
黑色搭配洋红色，这种暗色调与亮色调的搭配，使得整体更加耀眼、冷艳和神秘。	浅灰色搭配橘色，在展现浅灰色的理性的同时又兼具橙色的活力感。	浅灰色搭配青蓝色的组合非常适合于表现商务感。	50%灰色搭配深蓝灰色，这种灰色调的搭配方式，充分地营造出一种时尚、高雅的氛围。

配色速查

坚实	冷静

	CMYK：89,88,81,74
	CMYK：24,21,0,0
	CMYK：45,12,10,0

	CMYK：90,76,39,3
	CMYK：0,0,0,0
	CMYK：16,9,1,0

醇厚	朴实

	CMYK：11,9,16,0
	CMYK：67,66,72,24
	CMYK：89,88,81,74

	CMYK：86,60,100,41
	CMYK：4,4,15,0
	CMYK：20,15,15,0

　　深色外包装盒的金色边框与对称的手形图案充满和谐之美，能迅速抓住观者的眼球；包装盒内的绒布内衬，既保护了饰品，同时细腻的光泽也形成了高级的质感，提升了产品的档次，凸显产品的奢华、高贵。

色彩点评：

● 深色包装盒点缀有金色边框与图案，彰显高贵、优雅的格调。

● 外包装盒的白色卡通图案与线条图案充满趣味性，布局对称、和谐、美观，可给观者留下深刻的印象。

CMYK：83,78,77,59　　CMYK：7,5,6,0

CMYK：6,37,87,0

推荐色彩搭配：

C: 73	C: 12	C: 11	C: 91	C: 22	C: 100	C: 11	C: 52
M: 64	M: 9	M: 5	M: 89	M: 17	M: 100	M: 5	M: 50
Y: 61	Y: 86	Y: 4	Y: 81	Y: 7	Y: 60	Y: 4	Y: 44
K: 16	K: 0	K: 0	K: 74	K: 0	K: 30	K: 0	K: 0

　　玻璃瓶身与纸质外包装盒的组合，富有简洁、清爽的现代气息；瓶身凸起的线条带来强烈的立体感，使整体造型更加精致且优雅。

色彩点评：

● 纸质外包装盒以简洁、干净的白色作为主色，搭配淡雅的蓝色，营造出一种清冷、空灵之感。

● 包装盒上的蓝色线条犹如流动的水流，将外包装盒与瓶身联系到一起，使整体包装更具辨识度与吸引力。

CMYK：65,37,8,0

CMYK：10,5,4,0

CMYK：83,78,82,65

推荐色彩搭配：

C: 58	C: 91	C: 20	C: 86	C: 9	C: 23	C: 4	C: 74
M: 40	M: 89	M: 9	M: 89	M: 8	M: 4	M: 3	M: 60
Y: 20	Y: 81	Y: 0	Y: 36	Y: 15	Y: 2	Y: 3	Y: 40
K: 0	K: 74	K: 0	K: 2	K: 0	K: 0	K: 0	K: 1

2.3 主色、辅助色与点缀色

在包装设计中，色彩的使用往往不止一种，而在进行色彩的选择之前，首先要明确以哪种颜色为主、哪种颜色为辅，也就是版面中的主色、辅助色与点缀色。

主色通常大面积地覆盖于整体设计。主色通常决定整体设计的色调基础以及最终效果，且设计中的辅助色与点缀色的搭配运用，均围绕主体色调进行搭配融合。

主色

辅助色主要用于衬托主色以及提升点缀色。辅助色通常不会占据整体设计较多的版面，面积少于主色，这样进行的组合搭配合理而均衡。

主色

辅助色

点缀色主要起到衬托主色调及承接辅助色的作用，通常在整体设计中占据很少一部分。点缀色在整体设计中具有至关重要的作用，能够为主色与辅助色搭配起到很好的诠释作用，能够使整体设计更加完善具体，丰富整体设计的内涵细节。

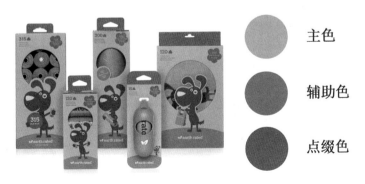

主色

辅助色

点缀色

2.4 常用的配色方式

在包装设计中选择将要使用的色彩时，首先可以根据商品的特性选择一种合适的主色，而接下来，辅助色和点缀色该如何选择呢？其实，色彩的搭配有几种常见的形式，如单色搭配、邻近色搭配、对比色搭配、互补色搭配等。不同的搭配方式，所选择的颜色不同，而呈现出的视觉感受也不相同。

1. 单色搭配

单色搭配是指在色相环内相隔非常近的同一色系的两种颜色搭配，如浅绿色、草绿色与橄榄绿色的搭配。

单色搭配的色对比非常弱，给人一种柔和、舒适、统一的视觉感受。

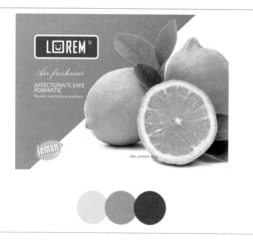

2. 邻近色搭配

邻近色搭配是指在色相环内相隔较近的不同色系的两种颜色搭配，如黄色和绿色。两种颜色虽然属于不同色系，但是由于在色相环中相隔较近，所以对比不强，给人以和谐不单调的感觉。

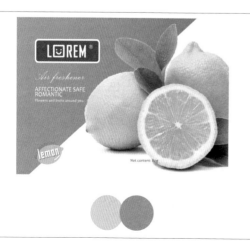

3. 对比色搭配

对比色搭配是指在色相环内相隔比较远的不同色系的两种颜色搭配，如黄色和红色。对比色搭配给人强烈、明快、醒目的感觉，具有强烈的视觉冲击力。

4. 互补色搭配

互补色搭配是指在色相环中相差180°左右的两种颜色搭配，如红色与绿色、黄色与紫色、蓝色与橙色。对比色搭配可以产生很强烈的刺激作用，对人的视觉具有很强的吸引力。

 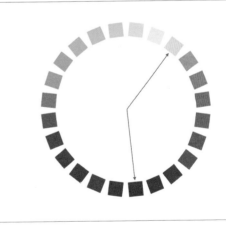

2.5 色彩搭配与情感表达

包装设计中应用的色彩会使人们对该商品产生"第一印象"，这种印象可以被理解为色彩情感。通过色彩的搭配可以实现很多种情感表达，如清爽感、华丽感、安全感、美味感、神秘感、柔和感、朴实感、浪漫感、坚硬感、复古感、科技感等。包装设计不仅要考虑色彩搭配的美观性，更应该考虑通过色彩的运用影响消费者对该商品的印象。

2.5.1 清爽

常用主题色：

- 天青色自然纯净，给人以天空的开阔感。
- 天青色搭配浅玫瑰红色，这种对比色的配色方式，给人一种强烈、明快的感觉。

	CMYK：80,50,0,0
	CMYK：53,13,33,0
	CMYK：20,0,20,0
	CMYK：47,11,17,0

	CMYK：60,0,6,0
	CMYK：8,3,4,0
	CMYK：54,0,57,0
	CMYK：48,0,18,0

	CMYK：62,7,15,0
	CMYK：14,0,4,0
	CMYK：0,0,0,0
	CMYK：34,0,8,0

	CMYK：32,6,7,0
	CMYK：15,0,15,0
	CMYK：33,0,45,0
	CMYK：44,0,24,0

2.5.2 华丽

常用主题色：

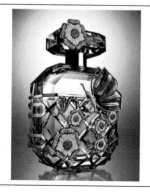

- 香水瓶以琥珀色为主色，加以小面积的粉色、白色、绿色和黄色做点缀，极具奢华气息。
- 由彩钻镶嵌的立体花朵及蝴蝶，栩栩如生，使得产品既有使用价值，又有装饰价值。

	CMYK：5,19,88,0
	CMYK：38,50,90,0
	CMYK：39,36,46,0
	CMYK：42,57,69,1

	CMYK：36,33,89,0
	CMYK：42,57,69,1
	CMYK：14,18,61,0
	CMYK：67,75,100,51

	CMYK：7,68,97,0
	CMYK：14,18,61,0
	CMYK：0,87,68,0
	CMYK：30,96,78,0

	CMYK：2,38,84,0
	CMYK：30,96,78,0
	CMYK：81,79,0,0
	CMYK：8,6,82,0

2.5.3　美味

常用主题色：

- 整体包装以橙黄色为主色，加以深橘红色做辅助，这种暖色调的配色方式，带给人鲜亮、明朗的视觉感受。
- 包装上白色的文字为亮眼的包装增加了稳定性。

	CMYK：8,80,90,0
	CMYK：14,18,76,0
	CMYK：4,34,65,0
	CMYK：9,7,54,0

	CMYK：0,46,91,0
	CMYK：22,99,100,0
	CMYK：4,36,32,0
	CMYK：36,0,65,0

	CMYK：8,82,44,0
	CMYK：6,52,24,0
	CMYK：5,14,74,0
	CMYK：0,51,91,0

	CMYK：15,17,83,0
	CMYK：27,45,53,0
	CMYK：12,19,22,0
	CMYK：7,18,58,0

2.5.4 神秘

常用主题色：

- 该包装巧妙地运用了鲜明的黄色文字，并以经典的黑色为底，给人以明亮又沉稳的神秘感。
- 绚丽醒目的文字搭配美妙生动的图案，再配以巧妙的构图，让商品从琳琅满目的货架上脱颖而出。

	CMYK：99,84,10,0
	CMYK：76,89,35,1
	CMYK：50,59,4,0
	CMYK：75,52,36,0

	CMYK：62,81,25,0
	CMYK：84,100,54,26
	CMYK：54,72,61,8
	CMYK：82,76,74,54

	CMYK：73,82,0,0
	CMYK：40,59,0,0
	CMYK：59,85,0,0
	CMYK：91,84,43,7

	CMYK：56,98,75,35
	CMYK：52,80,0,0
	CMYK：61,13,13,0
	CMYK：70,68,0,0

2.5.5 生机

常用主题色：

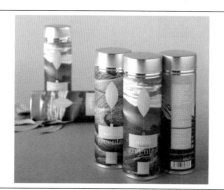

- 采用黄绿色为主色，有一种春天的韵味，简单的装饰图案和鲜亮的绿色给人一种清新、畅爽的快感。
- 采茶地背景，在整个包装中识别性极强，极具宣传作用。

CMYK：57,5,94,0	CMYK：66,0,60,0
CMYK：7,1,73,0	CMYK：38,0,54,0
CMYK：0,0,0,0	CMYK：3,24,73,0
CMYK：67,0,95,0	CMYK：47,9,11,0

CMYK：12,0,74,0	CMYK：35,0,80,0
CMYK：57,0,88,0	CMYK：48,11,99,0
CMYK：3,24,73,0	CMYK：33,0,45,0
CMYK：15,0,15,0	CMYK：44,0,24,0

2.5.6 柔和

常用主题色：

- 清雅的粉色，再配上白色玫瑰的衬托，细腻中彰显出柔和。
- 右上角的粉色玫瑰花冠和标识的文字说明，可以让消费者很好地了解商品的内涵性质。

CMYK：4,31,60,0	CMYK：37,1,17,0
CMYK：5,31,0,0	CMYK：8,18,16,0
CMYK：0,0,0,0	CMYK：16,13,44,0
CMYK：42,13,70,0	CMYK：30,55,0,0

CMYK：16,13,44,0	CMYK：56,13,47,0
CMYK：5,51,42,0	CMYK：18,29,13,0
CMYK：16,4,63,0	CMYK：58,4,25,0
CMYK：10,40,6,0	CMYK：11,20,33,0

2.5.7 朴实

常用主题色：

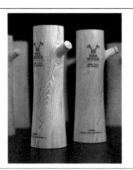

- 以木头材料固有的颜色为主色，配以大红色的标志及文字说明，给人简洁、自然、朴实之感。
- 木头材质带来的自然肌理，给人强烈的形式美感。

	CMYK：62,68,100,32
	CMYK：14,23,36,0
	CMYK：46,48,64,0
	CMYK：45,36,64,0

	CMYK：41,49,70,0
	CMYK：40,45,80,0
	CMYK：47,42,54,1
	CMYK：67,55,71,10

	CMYK：62,47,20,0
	CMYK：43,47,63,0
	CMYK：55,44,61,0
	CMYK：41,57,27,0

	CMYK：40,38,57,0
	CMYK：20,22,31,0
	CMYK：69,53,72,8
	CMYK：41,51,47,0

2.5.8 浪漫

常用主题色：

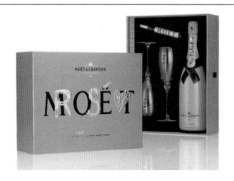

- 包装盒套装以粉红色为主色，搭配金色和黑色，极具浪漫的视觉效果。
- 独特的情人节包装盒套装设计，使得该产品在特殊的节日具有特殊的纪念意义。

	CMYK：11,66,4,0
	CMYK：6,27,22,0
	CMYK：16,78,29,0
	CMYK：22,94,73,0

	CMYK：8,60,24,0
	CMYK：3,15,0,0
	CMYK：7,39,1,0
	CMYK：4,54,0,0

	CMYK：23,4,41,0
	CMYK：9,43,18,0
	CMYK：49,8,63,0
	CMYK：30,74,26,0

	CMYK：37,8,11,0
	CMYK：33,31,7,0
	CMYK：22,43,8,0
	CMYK：0,52,1,0

2.5.9 复古

常用主题色：

- 包装以实木材质搭配深琥珀色以及米色做点缀，极具复古气息。
- 方形瓶线条的交错，以及外包装酒盒原木材质的巧妙设计，处处彰显着高端。

	CMYK：37,53,71,0
	CMYK：14,41,60,0
	CMYK：14,23,36,0
	CMYK：57,63,64,8

	CMYK：30,65,39,0
	CMYK：36,33,89,0
	CMYK：47,55,78,2
	CMYK：47,87,100,15

	CMYK：40,50,96,0
	CMYK：80,42,22,0
	CMYK：24,29,40,0
	CMYK：73,66,63,19

	CMYK：81,52,72,10
	CMYK：46,49,28,0
	CMYK：30,14,46,0
	CMYK：46,37,81,0

2.5.10 科技

常用主题色：

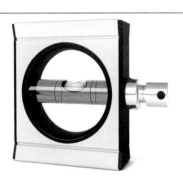

- 外包装以银白色为主色，内圆管为青蓝色，给人以坚硬、稳固之感。
- 搭配黑色做辅助色，黑色具有多变又百搭的特性，可以烘托其他色彩。

	CMYK：69,13,0,0
	CMYK：100,93,52,16
	CMYK：66,57,54,4
	CMYK：18,14,13,0

	CMYK：87,54,41,0
	CMYK：93,73,57,22
	CMYK：57,0,29,0
	CMYK：8,14,13,0

	CMYK：31,0,5,0
	CMYK：69,13,0,0
	CMYK：4,27,83,0
	CMYK：0,0,0,0

	CMYK：93,88,89,80
	CMYK：100,93,52,16
	CMYK：47,5,7,0
	CMYK：8,14,13,0

第 3 章

商品包装的材质

商品包装材质是指用于包装商品材料的总称。常见的材料有金属、纸张、塑料、玻璃、木材、陶瓷、棉麻等，其中金属、纸张、塑料、玻璃最为常见。

（1）金属包装：是比较普遍的包装设计，在罐装饮料中的应用最为广泛。铝罐与其他包装材料相比，更具环保性，可反复回收使用，同时瓶体也比较轻薄。

（2）纸张包装：是最传统、最常见的包装材料类型，其应用范围比较广泛。纸张包装不仅具有适宜的强度、耐摩擦、密封性好、重量轻、价格较低等特点，还可以回收再生。纸包装被认定为是最有前途的绿色环保包装印刷材料之一。

（3）塑料包装：由于塑料包装材料本身在性能、价格以及货运等多方面都具有不可替代的优势，使得传统包装材料越来越多地被塑料包装所替代，但是不太环保。

（4）玻璃包装：具有透明、美观、阻隔性好、不透气、原料丰富、价格低廉，并且可以多次回收使用的优点，因此成为各类饮品等许多对包装容器要求较高的包装的首选材料。

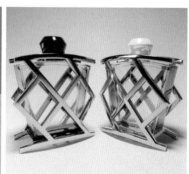

3.1 金属包装设计

金属材质的包装罐机械强度较大，且具有强劲的耐腐蚀性与密封性，有利于食品的保鲜保质，也容易使得包装产生凹凸起伏的效果。波纹凹凸给人海洋波纹涟漪般的感觉。

色彩点评：

- 鱼罐头包装以清凉、广阔的蓝色为主色，结合海洋与产品图案，整体荡漾着清爽、鲜活的气息，给人原料新鲜、天然的印象。
- 文字信息采用白色与深蓝色相搭配进行设计，与产品包装整体色调相协调，呈现出简洁、清晰的视觉效果，能快速地传递产品信息。

CMYK：97,87,27,0　CMYK：5,4,4,0

CMYK：36,38,43,0　CMYK：56,44,95,1

推荐色彩搭配：

C: 20 M: 16 Y: 86 K: 0	C: 99 M: 88 Y: 31 K: 1	C: 7 M: 5 Y: 5 K: 0	C: 52 M: 28 Y: 83 K: 0	C: 65 M: 71 Y: 100 K: 41	C: 34 M: 15 Y: 11 K: 0	C: 71 M: 58 Y: 37 K: 0	C: 20 M: 0 Y: 51 K: 0

巧克力产品采用密封性与抗压性较好的金属罐进行包装，在便于运输与保存产品的同时给人以高品质之感；包装的蝴蝶结装饰以及风趣、可爱的卡通图案，使整体包装更显精致，送给女性朋友再适合不过了。

色彩点评：

- 金属包装罐以裸粉色为主色，配以同色蝴蝶结作为装饰，整体包装呈粉色调，洋溢着甜美、浪漫、清新的气息。
- 金色与褐色的卡通图案的点缀，使整体包装更加精致、富有趣味性。

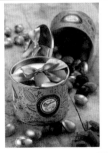

CMYK：20,44,41,0

CMYK：20,38,82,0

CMYK：66,86,96,60

推荐色彩搭配：

C: 22 M: 42 Y: 38 K: 0	C: 21 M: 64 Y: 67 K: 0	C: 8 M: 7 Y: 6 K: 0	C: 22 M: 33 Y: 63 K: 0	C: 64 M: 78 Y: 100 K: 50	C: 11 M: 18 Y: 19 K: 0	C: 6 M: 42 Y: 24 K: 0	C: 43 M: 100 Y: 100 K: 11

橄榄油包装盒采用完全不透光的金属材料制成，具有优异的密封性与韧性，在避光的同时也避免造成包装的损坏与产品的泄漏。

色彩点评：

- 整体包装呈现出暗金色的金属质感，提升了产品的档次，给人以高品质之感。
- 产品包装以深灰绿色为主色，整体呈暗色调，彰显内敛、沉静、庄重的格调。

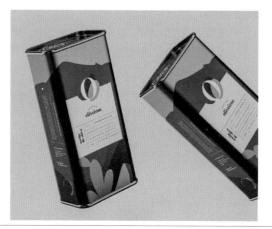

CMYK：42,47,70,0　　CMYK：70,62,75,22

CMYK：12,16,17,0　　CMYK：45,88,100,14

推荐色彩搭配：

C: 69	C: 29	C: 24	C: 13	C: 47	C: 53	C: 2	C: 64
M: 60	M: 37	M: 23	M: 10	M: 53	M: 90	M: 4	M: 44
Y: 72	Y: 48	Y: 25	Y: 10	Y: 100	Y: 97	Y: 0	Y: 96
K: 17	K: 0	K: 0	K: 0	K: 2	K: 35	K: 0	K: 2

金属材质的罐装咖啡豆包装具有较强的密封性与抗压性，在便于运输的同时不易造成产品破损、变质，使产品的口感与品质得以保障。包装罐上大面积的咖啡花与树叶图案富有艺术性与层次感，搭配详细的文字信息，有利于建立消费者对品牌的认知。

色彩点评：

- 产品包装整体采用同类色搭配。主色呈暗色调，色调内敛、沉静，呈现出庄重、正式的视觉效果。
- 植物图案采用浅卡其色，在黑色底色的衬托下更加鲜明、层次分明、富有生命力，给人以天然、纯粹的感觉。

CMYK：76,73,69,37

CMYK：65,71,70,28

CMYK：18,16,34,0

推荐色彩搭配：

C: 40	C: 87	C: 47	C: 100	C: 7	C: 65	C: 12	C: 25
M: 59	M: 84	M: 99	M: 100	M: 22	M: 71	M: 9	M: 37
Y: 59	Y: 83	Y: 98	Y: 47	Y: 39	Y: 71	Y: 16	Y: 66
K: 0	K: 73	K: 20	K: 12	K: 0	K: 28	K: 0	K: 0

3.2 纸质包装设计

包装设计采用真实产品图片和卡通插画相结合的方式，提升了包装的吸引力与趣味性；实物图案与包装的色调向观者传递了产品的口味等信息，使产品信息更加清晰。

色彩点评：

- 产品包装整体呈粉紫色调，结合不同明度的紫色进行搭配，既说明了产品是莓果口味的信息，同时也给人浪漫、清甜的感觉。

- 白色作为辅助色，突出文字信息，便于消费者了解产品。

CMYK：2,53,0,0　CMYK：1,5,5,0

CMYK：58,98,42,2　CMYK：71,100,60,39

推荐色彩搭配：

C: 3	C: 0	C: 71	C: 17	C: 6	C: 28	C: 29	C: 46
M: 35	M: 11	M: 100	M: 82	M: 24	M: 99	M: 14	M: 90
Y: 11	Y: 5	Y: 60	Y: 13	Y: 31	Y: 89	Y: 9	Y: 31
K: 0	K: 0	K: 38	K: 0	K: 0	K: 0	K: 0	K: 0

咖啡豆包装袋采用防潮、防水的牛皮纸制成，在保障产品口感与质量的同时也不会造成环境污染。良好的韧性与挺度使产品外包装在视觉上呈现出饱满有度的效果。

色彩点评：

- 产品包装以深青色为主色，色彩深沉、严肃，极上档次，彰显高雅的格调。

- 牛皮纸呈现出自然的浅棕色，从整体包装来看更显自然，可以增强消费者对产品的信任。

CMYK：79,58,51,5

CMYK：31,33,46,0

CMYK：32,64,78,0

推荐色彩搭配：

C: 12	C: 62	C: 81	C: 51	C: 7	C: 72	C: 5	C: 9
M: 39	M: 44	M: 60	M: 99	M: 1	M: 65	M: 19	M: 10
Y: 47	Y: 100	Y: 54	Y: 98	Y: 23	Y: 85	Y: 20	Y: 5
K: 0	K: 2	K: 8	K: 33	K: 0	K: 35	K: 0	K: 0

纸盒外包装的镂空设计可以显露出酒产品，便于消费者了解产品属性，在具有较高的装饰性的同时使产品不易脱出、损坏。

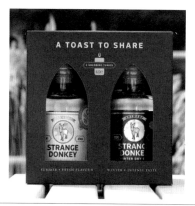

色彩点评：

- 产品外包装盒以藏蓝色为主色，色调深沉、大气，给人以高品质之感。
- 使用小面积黄色进行点缀，使得包装设计更显活泼。

CMYK：90,77,47,10　CMYK：7,11,87,0

CMYK：16,8,5,0　CMYK：42,0,24,0

推荐色彩搭配：

C: 37 M: 4 Y: 20 K: 0	C: 84 M: 53 Y: 39 K: 0	C: 4 M: 44 Y: 79 K: 0	C: 18 M: 8 Y: 8 K: 0	C: 100 M: 100 Y: 53 K: 3	C: 22 M: 4 Y: 0 K: 0	C: 87 M: 53 Y: 51 K: 3	C: 53 M: 72 Y: 100 K: 21

果茶的纸质包装袋具有较好的防潮、防水与印刷效果，能避免产品受潮与发霉变质。包装图案色彩轻淡、柔和，传递出温润、细腻的韵味，让人联想到产品清甜、醇爽的口感。

色彩点评：

- 产品包装整体呈浅色调，色彩柔和、温润，传递出自然、安静、悠闲的情绪。
- 以藏蓝色作为辅助色，使得排版文字更清晰。

CMYK：6,19,15,0

CMYK：7,52,36,0

CMYK：94,77,40,4

CMYK：11,44,45,0

CMYK：5,64,73,0

推荐色彩搭配：

C: 12 M: 11 Y: 31 K: 0	C: 6 M: 51 Y: 88 K: 0	C: 100 M: 100 Y: 34 K: 0	C: 5 M: 15 Y: 13 K: 0	C: 74 M: 55 Y: 100 K: 20	C: 8 M: 20 Y: 15 K: 0	C: 16 M: 47 Y: 49 K: 0	C: 56 M: 69 Y: 100 K: 22

3.3 塑料包装设计

　　洋酒瓶身外附有一层包装，独特的造型仿佛一尾恣意的鱼儿张大嘴巴向下将酒瓶吞掉，瓶嘴处为鱼儿的尾部。包装的独特性，使人印象深刻。不同颜色的鱼儿包装，使得产品萦绕着瑰丽、唯美的海洋气息，极具艺术性与吸引力。

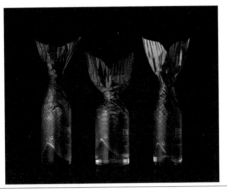

色彩点评：

- 包装呈现绚丽、丰富的渐变色，形成神秘、朦胧、梦幻的氛围，不同的口味采用不同的色彩搭配，便于消费者选购。

- 文字色彩的选择根据包装的色彩而定，使整体包装的色彩更加和谐，富有美感。

CMYK：41,76,73,3　CMYK：76,27,3,0

CMYK：34,86,22,0　CMYK：71,84,9,0

CMYK：7,21,34,0　CMYK：77,76,72,

推荐色彩搭配：

C: 30	C: 9	C: 51	C: 43	C: 10	C: 7	C: 64	C: 47
M: 99	M: 9	M: 0	M: 31	M: 9	M: 33	M: 31	M: 0
Y: 53	Y: 83	Y: 23	Y: 0	Y: 7	Y: 89	Y: 0	Y: 18
K: 0	K: 0	K: 0	K: 0	K: 0	K: 0	K: 0	K: 0

　　透明的塑料包装袋有利于向消费者展示产品属性，下半部分的不透明包装印有品牌标志、产品原料等信息，便于消费者了解产品配料，从而建立对产品的信任感。

色彩点评：

- 产品包装以米色为主色，色彩柔和、自然，给人天然、健康、美味的感觉。

- 饱满的蓝色与柔和的米色形成纯度的鲜明对比，使整体包装更加醒目、生动。米色和蓝色在不同位置多次出现，相互呼应。

CMYK：16,13,32,0

CMYK：4,3,3,0

CMYK：100,93,27,0

推荐色彩搭配：

C: 22	C: 6	C: 42	C: 6	C: 6	C: 100	C: 1	C: 33
M: 18	M: 17	M: 70	M: 14	M: 44	M: 90	M: 1	M: 71
Y: 80	Y: 32	Y: 67	Y: 22	Y: 77	Y: 19	Y: 1	Y: 68
K: 0	K: 0	K: 1	K: 0	K: 0	K: 0	K: 0	K: 0

塑料的化学稳定性较好，能避免产品受潮、霉变及口感的变化。包装袋正面的抽象化苹果图形与背面的果干实物图片起到较好的展示作用，具有较强的宣传与促销作用。

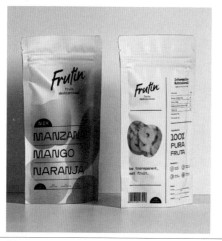

色彩点评：

● 产品包装以白色作为底色，给人干净、健康的视觉感受，同时有利于表现包装图案和传递产品信息。

● 苹果图形采用橘粉色、淡黄色与绿色等水果特有的颜色进行搭配，渐变色过渡自然，传递出酸酸甜甜的口感的信息，刺激了观者的食欲。

CMYK：19,62,52,0　　CMYK：3,4,3,0

CMYK：19,23,48,0　　CMYK：72,10,70,0

推荐色彩搭配：

C: 7 M: 41 Y: 42 K: 0	C: 9 M: 4 Y: 26 K: 0	C: 16 M: 12 Y: 13 K: 0	C: 66 M: 59 Y: 58 K: 6	C: 25 M: 30 Y: 55 K: 0	C: 8 M: 19 Y: 53 K: 0	C: 24 M: 68 Y: 48 K: 0	C: 31 M: 0 Y: 56 K: 0

不透明塑料包装袋印有产品与餐具的卡通图案，使整体包装更加可爱、生动，使人联想到产品甘甜、软糯的口感。插画采用"重心型"构图，使得注意力聚焦于作品的中心文字。

色彩点评：

● 产品包装以白色为主色，加以浅绿色的点缀，呈现出自然、新鲜的效果。

● 文字与图案大面积使用棕色，给人稳定、安全的感觉，有利于提升消费者对产品的信任感。

CMYK：60,22,68,0

CMYK：4,3,3,0

CMYK：55,76,99,27

推荐色彩搭配：

C: 55 M: 15 Y: 61 K: 0	C: 12 M: 10 Y: 10 K: 0	C: 7 M: 12 Y: 32 K: 0	C: 63 M: 43 Y: 83 K: 1	C: 22 M: 0 Y: 37 K: 0	C: 55 M: 73 Y: 92 K: 25	C: 32 M: 0 Y: 15 K: 0	C: 75 M: 45 Y: 84 K: 5

3.4 玻璃包装设计

　　玫舞轻旋淡香水，以曼妙香韵重现格拉斯的无垠玫瑰花田。浅粉色的香水，打造出梦幻、绚丽的视觉效果。瓶身侧面的立体雕刻提升了包装的立体感与设计感，再加上瓶口的蝴蝶结点缀，整体包装充满浪漫、优雅的气息。

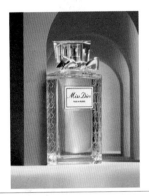

色彩点评：

- 粉色的香水透过通通的玻璃瓶身，更显梦幻、轻盈的气息。
- 银色的金属蝴蝶装饰耀眼、夺目，使产品包装更具吸引力。

CMYK：5,36,10,0

CMYK：4,3,3,0

CMYK：20,15,15,0

推荐色彩搭配：

C: 17 M: 58 Y: 21 K: 0	C: 8 M: 5 Y: 2 K: 0	C: 72 M: 66 Y: 62 K: 18	C: 26 M: 93 Y: 85 K: 0	C: 11 M: 40 Y: 13 K: 0	C: 3 M: 31 Y: 16 K: 0	C: 23 M: 28 Y: 0 K: 0	C: 75 M: 100 Y: 6 K: 0

　　凹凸相间的竖线条玻璃瓶身，更显瓶体的纤长，提升了包装的韵律感与设计感；木质的瓶塞充满了温和、朴实的气息，整体包装极具特色，散发出温润、雅致的格调。淡淡的金箔线条的点缀，使包装更具高贵、华丽品质。

色彩点评：

- 通透的蓝色玻璃瓶身充满清冷、古典的气息，优雅而富有格调。
- 产品标签采用简洁、大方的黑白两色进行搭配，与蓝色的瓶身相映照，极具和谐、清新的美感。

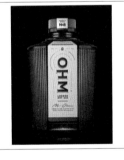

CMYK：67,6,20,0

CMYK：6,5,5,0

CMYK：22,67,86,0

推荐色彩搭配：

C: 59 M: 3 Y: 15 K: 0	C: 12 M: 9 Y: 9 K: 0	C: 16 M: 0 Y: 81 K: 0	C: 83 M: 51 Y: 7 K: 0	C: 20 M: 15 Y: 9 K: 0	C: 36 M: 42 Y: 47 K: 0	C: 14 M: 63 Y: 81 K: 0	C: 82 M: 76 Y: 70 K: 48

梨白兰地包装采用透明的玻璃材质制作而成，透明的玻璃瓶身便于消费者观看酒液的质感，瓶中放置西洋梨，赋予酒液清甜果香的同时更能直观地介绍产品的口味，更有"永不分离"的美好寓意。

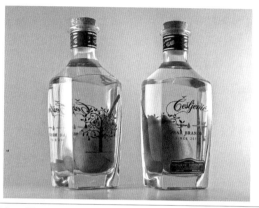

色彩点评：

- 无色透明的玻璃瓶身可使消费者更加直观、清晰地看到清亮、通透的淡棕色酒液，增强了消费者的信任感。
- 瓶身的文字与图案采用黑色与金色进行搭配，使产品更具高贵、大气、雍容的格调。

CMYK：15,19,28,0　　CMYK：9,53,77,0

CMYK：75,74,79,52　　CMYK：24,44,92,0

推荐色彩搭配：

C: 19	C: 79	C: 7	C: 45	C: 16	C: 51	C: 81	C: 9
M: 38	M: 78	M: 37	M: 82	M: 13	M: 60	M: 78	M: 51
Y: 56	Y: 87	Y: 88	Y: 99	Y: 11	Y: 100	Y: 74	Y: 76
K: 0	K: 65	K: 0	K: 11	K: 0	K: 8	K: 55	K: 0

果酱采用耐腐蚀性与密封性较好的玻璃材质进行包装，避免了包装的损坏，同时有利于产品的保质、保鲜，保证了产品新鲜、纯正的口感。以麻绳与棉麻布料束紧瓶口，更显自然、健康，令消费者放心。

色彩点评：

- 产品包装以白色为主色，加以棉麻材料的修饰，呈现出自然、纯净、简约的视觉效果。
- 标签根据产品口味的不同印有不同的水果，便于消费者了解口味、购买产品。

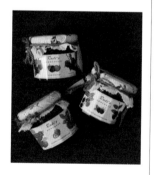

CMYK：55,88,69,23

CMYK：3,3,4,0

CMYK：18,88,79,0

CMYK：70,49,85,8

推荐色彩搭配：

C: 22	C: 18	C: 10	C: 42	C: 8	C: 22	C: 52	C: 13
M: 4	M: 55	M: 7	M: 25	M: 0	M: 89	M: 29	M: 15
Y: 79	Y: 77	Y: 7	Y: 73	Y: 25	Y: 83	Y: 78	Y: 17
K: 0	K: 0	K: 0	K: 0	K: 0	K: 0	K: 0	K: 0

3.5 木质包装设计

手工糕点以环保、自然的木盒进行包装，展现出天然、健康、原生态的生产理念，木材纹理与精致、美观的封套设计使包装具有较高的欣赏价值。木、纸、丝带3组材料组合在一起，非常富有情趣。

色彩点评：

● 包装整体采用同类色搭配，主要的色彩都为颜色相近的橙黄色，色调更统一。

● 产品包装整体呈暖色调，采用温暖、自然的原木色调，木盒与橙色的包装封套有利于激发观者的食欲。

● 香槟金色的绸带提升了产品包装的档次，使产品包装更具高贵、典雅的质感。

CMYK：7,16,29,0　CMYK：15,72,86,0

CMYK：5,6,6,0　CMYK：14,40,75,0

推荐色彩搭配：

C: 16 M: 43 Y: 77 K: 0	C: 9 M: 20 Y: 35 K: 0	C: 56 M: 44 Y: 74 K: 1	C: 52 M: 76 Y: 80 K: 18	C: 15 M: 23 Y: 64 K: 0	C: 22 M: 76 Y: 87 K: 0	C: 47 M: 100 Y: 100 K: 17	C: 10 M: 8 Y: 67 K: 0

由雪松木打造而成的雪茄盒气味醇香，阻止了雪茄的陈化，避免了雪茄天然气味的流失与品质的下降，独特的木材纹理增添了古典、温润的质感，整体包装沉淀着一种经典、优雅、内敛的气质。

色彩点评：

● 产品包装以浅褐色为主色，温润、自然的木材质感使包装更具品位与格调。

● 庄重、正式的黑色文字与整体包装的风格相协调，给人以古朴、经典、优雅之感。

CMYK：36,38,33,0

CMYK：13,10,10,0

CMYK：78,73,64,33

推荐色彩搭配：

C: 33 M: 32 Y: 28 K: 0	C: 24 M: 25 Y: 61 K: 0	C: 56 M: 90 Y: 100 K: 44	C: 19 M: 24 Y: 22 K: 0	C: 87 M: 80 Y: 75 K: 61	C: 27 M: 33 Y: 42 K: 0	C: 11 M: 22 Y: 88 K: 0	C: 62 M: 67 Y: 100 K: 28

由于耳机的一部分为木质材料，因此包装也采用了木盒的天然木材纹理与雕刻出的律动波纹交错的设计，让人联想到音乐的起伏，又像树木的年轮，给人舒适又质朴的感觉。

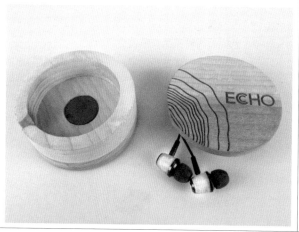

色彩点评：
- 产品包装呈现出细腻、温暖的黄色木材质感，充满自然、朴实的韵味。
- 深棕色文字与图案使包装更显古朴，同时与整体的色调相协调。

CMYK：15,19,30,0　CMYK：60,68,68,16

推荐色彩搭配：

C: 5 M: 17 Y: 23 K: 0	C: 82 M: 71 Y: 60 K: 25	C: 18 M: 46 Y: 54 K: 0	C: 23 M: 16 Y: 16 K: 0	C: 60 M: 68 Y: 84 K: 24	C: 18 M: 22 Y: 37 K: 0	C: 39 M: 48 Y: 65 K: 0	C: 73 M: 73 Y: 83 K: 51

威士忌采用精美的木盒进行包装，彰显高贵、古典的格调，使产品更上档次，具有较高的欣赏与收藏价值，起到良好的宣传与销售作用。

色彩点评：
- 产品包装呈现出浅褐色的原木色调，反映出自然、纯粹、纯正的主题。
- 黑色的文字与品牌标志，凝聚着内敛、古典的格调。

CMYK：50,55,59,0

CMYK：83,80,80,65

CMYK：34,66,94,0

推荐色彩搭配：

C: 30 M: 71 Y: 94 K: 0	C: 17 M: 44 Y: 75 K: 0	C: 44 M: 46 Y: 49 K: 0	C: 84 M: 80 Y: 76 K: 62	C: 9 M: 24 Y: 75 K: 0	C: 35 M: 35 Y: 36 K: 0	C: 58 M: 67 Y: 76 K: 17	C: 32 M: 57 Y: 100 K: 0

3.6 陶瓷包装设计

陶瓷质感细腻，触手温润，同优质白兰地温柔、优雅的气质相匹配；抽象的几何图案给人强烈的视觉冲击，犹如颜料在调色盘中混合一般美妙。

色彩点评：

- 产品包装以白色为底色，结合细腻的陶瓷质感，更显雅致、大气，给人以高品质之感。
- 瓶身图案以明度不同的蓝色与金色进行搭配，给人以深邃、雍容、高级的视觉感受。

CMYK：84,62,0,0 CMYK：4,3,3,0

CMYK：100,97,55,11 CMYK：22, 40, 62,0

推荐色彩搭配：

C: 89	C: 7	C: 82	C: 20	C: 86	C: 4	C: 100	C: 89
M: 69	M: 5	M: 76	M: 37	M: 60	M: 3	M: 100	M: 69
Y: 25	Y: 5	Y: 74	Y: 56	Y: 8	Y: 3	Y: 54	Y: 25
K: 0	K: 0	K: 54	K: 0	K: 0	K: 0	K: 20	K: 0

橄榄油包装采用绿色、环保的陶瓷材质制成，质感温润、细腻，外表美观、大气，具有较强的艺术性与吸引力，充满简约、雅致的格调。

色彩点评：

- 产品包装以白色为主色，凸显了瓶身的图案与文字，便于消费者了解产品信息。
- 瓶身图案采用粉紫色与绿色进行搭配，富有生命的气息，给人以新鲜、天然的感觉。

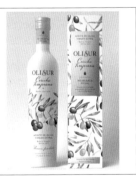

CMYK：76,55,100,21

CMYK：0,0,0,0

CMYK：48,100,58,6

CMYK：24,5,82,0

推荐色彩搭配：

C: 68	C: 82	C: 0	C: 28	C: 91	C: 16	C: 64	C: 47
M: 52	M: 77	M: 0	M: 24	M: 60	M: 4	M: 59	M: 42
Y: 95	Y: 75	Y: 0	Y: 25	Y: 100	Y: 62	Y: 89	Y: 45
K: 11	K: 56	K: 0	K: 0	K: 40	K: 0	K: 18	K: 0

橄榄油的包装采用温润无瑕、不透光的陶瓷材质制作而成，质感细腻，外观精美。顶部的木质材料，为整体包装增添特色，传达出天然、纯粹、原生态的理念。

色彩点评：

- 产品包装以白色为主色，大面积的白色给人纯净、精致的感觉，充满优雅、干净的韵味。
- 瓶身灰棕色的图案、文字与洁白的陶瓷相协调，呈现出内敛、端庄的视觉效果。

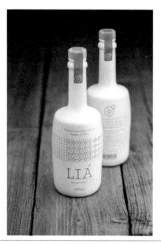

CMYK：3,3,3,0 CMYK：49,45,47,0

推荐色彩搭配：

C: 5	C: 82	C: 18	C: 23	C: 60	C: 18	C: 39	C: 73
M: 17	M: 71	M: 46	M: 16	M: 68	M: 22	M: 48	M: 73
Y: 23	Y: 60	Y: 54	Y: 16	Y: 84	Y: 37	Y: 65	Y: 83
K: 0	K: 25	K: 0	K: 0	K: 24	K: 0	K: 0	K: 51

陶瓷瓶身具有较好的避光性与耐腐蚀性，有效地保证了杜松子酒的品质与口感，提升了整体包装的档次与格调，沉淀着古典、优雅、大气的气质，具有较强的视觉吸引力。

色彩点评：

- 产品包装以白色为底色，加以陶瓷的细腻质感，极具简单、大气的美感。
- 瓶身对称式分布的图案与文字采用深蓝色与钴蓝色进行搭配，充满古典、雅致的韵味，插画绘制的场景使人仿佛身临其境一般。

CMYK：78,57,29,0

CMYK：6,5,5,0

CMYK：84,75,57,23

推荐色彩搭配：

C: 30	C: 17	C: 44	C: 84	C: 9	C: 35	C: 58	C: 32
M: 71	M: 44	M: 46	M: 80	M: 24	M: 35	M: 67	M: 57
Y: 94	Y: 75	Y: 49	Y: 76	Y: 75	Y: 36	Y: 76	Y: 100
K: 0	K: 0	K: 0	K: 62	K: 0	K: 0	K: 17	K: 0

3.7 棉麻包装设计

化妆品采用麻布袋进行包装，为整体包装注入极致原始的自然气息，向消费者暗示产品原料的天然、绿色、健康。

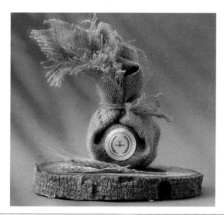

色彩点评：

- 产品包装以浅棕色为主色，充满清爽、自然的气息。
- 标签采用黑白主题的色彩搭配，呈现出简单、大气的风格，同其他产品形成明显的差异化区别，具有较强的辨识度。

CMYK：31,52,76,0　CMYK：2,13,20,0

CMYK：70,80,95,61

推荐色彩搭配：

C: 15 M: 38 Y: 58 K: 0	C: 57 M: 62 Y: 70 K: 10	C: 4 M: 7 Y: 11 K: 0	C: 3 M: 8 Y: 21 K: 0	C: 72 M: 59 Y: 76 K: 21	C: 28 M: 33 Y: 56 K: 0	C: 67 M: 54 Y: 64 K: 7	C: 3 M: 2 Y: 2 K: 0

亚麻被采用棉麻编织布袋进行包装，简约轻便，凸显产品的天然、环保，同时与其他产品形成明显的差异化区别，具有较强的辨识度与吸引力。

色彩点评：

- 产品包装以淡灰蓝色为主色，色调温柔、淡雅，给人以平静、放松的感觉。
- 白色的标签与淡雅的浅灰蓝色相搭配，充满极简的现代气息，呈现出素雅、清爽的视觉效果。

CMYK：43,31,25,0

CMYK：11,8,8,0

CMYK：84,78,78,62

推荐色彩搭配：

C: 31 M: 10 Y: 11 K: 0	C: 84 M: 80 Y: 68 K: 49	C: 34 M: 36 Y: 11 K: 0	C: 44 M: 57 Y: 22 K: 0	C: 18 M: 14 Y: 13 K: 0	C: 8 M: 8 Y: 33 K: 0	C: 24 M: 46 Y: 67 K: 0	C: 36 M: 37 Y: 43 K: 0

服装包装袋采用紧密、厚实、透气的棉麻材质制成，质地坚固、耐磨，有利于保护服装，细密的梭织纹理呈现出雅致的效果。

色彩点评：

● 米白色棉麻包装袋充满柔和、温暖的气息，给人以宁静、放松之感。

● 棕色标签与包装袋相得益彰，同样的材质使整体包装充满和谐、自然的美感。

CMYK：10,14,16,0 CMYK：38,53,63,0

推荐色彩搭配：

C: 7 M: 11 Y: 13 K: 0	C: 41 M: 56 Y: 65 K: 0	C: 45 M: 41 Y: 25 K: 0	C: 4 M: 42 Y: 23 K: 0	C: 39 M: 99 Y: 100 K: 5	C: 2 M: 22 Y: 26 K: 0	C: 43 M: 47 Y: 56 K: 0	C: 29 M: 43 Y: 70 K: 0

以棉麻布袋包裹酒瓶，既保证了产品瓶身的洁净，同时使包装更具美感。包装表面印有产品的主题文字，呈现出欢快、活力满满的视觉效果，清晰地展现出产品的内涵，可起到较好的宣传作用。

色彩点评：

● 产品包装以浓郁、饱满的酒红色同清爽的白色相搭配，充满明快、鲜活的氛围。

● 黑色蝴蝶系带的点缀，使整体包装更加平稳、和谐，增强了包装的吸引力。

CMYK：50,99,100,27

CMYK：6,4,4,0

CMYK：87,82,82,70

推荐色彩搭配：

C: 12 M: 86 Y: 44 K: 0	C: 13 M: 10 Y: 11 K: 0	C: 47 M: 58 Y: 85 K: 3	C: 58 M: 98 Y: 57 K: 15	C: 85 M: 77 Y: 75 K: 57	C: 15 M: 93 Y: 72 K: 0	C: 2 M: 11 Y: 21 K: 0	C: 13 M: 27 Y: 90 K: 0

第 4 章

不同类别的商品包装

现如今包装设计花样繁多、应有尽有，要想在众多设计中脱颖而出，就需要针对不同类型的产品进行包装设计、色彩搭配。

包装设计的类型按照行业划分，大致可分为服装类、食品类、化妆品类、电子产品类、日用品类、医药类、文化娱乐类、奢侈品类、文体产品类、家电产品类、烟酒类、农副产品类、珠宝配饰类等。

不同类别的商品包装特点如下：

- 服装类包装设计起到包装服装、便于携带、宣传服装品牌的作用。
- 食品类包装设计常通过色彩的巧妙搭配与图形、图案、文字的使用直观地抓住人们的眼球。
- 电子产品类包装设计的材料极为简化，以突出科技感、潮流、概念感。
- 家电包装设计多以纸箱为材料，不仅成本低、包装便捷、运输方便，而且还可以回收利用。

4.1 服装产品包装设计

棉麻材料制成的服装包装袋具有轻薄、耐磨的特点，轻便易携；线条勾勒出的随性的趣味图案同其他包装具有鲜明的区别，提升了产品的辨识度，能起到较好的宣传作用。

色彩点评：

● 包装袋以白色为主色，结合棉麻布料的凹凸纹理，给人柔软、舒适的感觉。

● 紫色线条勾勒出多个图案，使整体包装更加生动、有趣，有利于打造产品记忆点。

CMYK：9,7,8,0　CMYK：43,49,21,0

推荐色彩搭配：

C: 53	C: 5	C: 46	C: 82	C: 30	C: 59	C: 7	C: 10
M: 64	M: 9	M: 25	M: 78	M: 49	M: 53	M: 36	M: 7
Y: 20	Y: 0	Y: 26	Y: 63	Y: 0	Y: 8	Y: 9	Y: 10
K: 0	K: 0	K: 0	K: 36	K: 0	K: 0	K: 0	K: 0

鞋盒采用纸质材料制成，印有色彩缤纷、灵动的水彩晕染图案与鞋子图案。两种图案之间产生强烈的碰撞，呈现出前卫、现代的视觉效果，反映了产品不断追求变化与艺术加工的理念，有利于产品的销售与宣传。

色彩点评：

● 绚丽、梦幻的水彩晕染图案充满朦胧美，使包装更具流动性与艺术性，提升了整体包装的辨识度。

● 包装内部为黑色，充满炫酷、神秘的色彩。

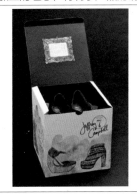

CMYK：69,7,16,0

CMYK：89,85,73,63

CMYK：16,33,78,0

CMYK：2,1,1,0

CMYK：17,78,9,0

推荐色彩搭配：

C: 2	C: 4	C: 59	C: 71	C: 7	C: 18	C: 24	C: 49
M: 31	M: 4	M: 38	M: 64	M: 64	M: 16	M: 1	M: 78
Y: 16	Y: 28	Y: 10	Y: 60	Y: 40	Y: 80	Y: 50	Y: 100
K: 0	K: 0	K: 0	K: 14	K: 0	K: 0	K: 0	K: 18

4.2 食品包装设计

以曲奇产品的实物图像与柠檬作为产品包装的主体形象，可营造出美味、酸涩的感觉，从而将产品与口味直观地呈现给消费者。

色彩点评：

- 产品包装采用明亮的黄色作为包装的主色，清晰地传达了产品的口味，给人以明快、美味的视觉感受。
- 柔和、轻淡的浅黄色与整体包装的色彩相协调，使观者视线集中在产品实物之上。

CMYK：11,24,88,0 CMYK：8,9,39,0

CMYK：27,44,61,0

推荐色彩搭配：

C: 6	C: 31	C: 8	C: 34	C: 13	C: 16	C: 36	C: 16
M: 12	M: 7	M: 61	M: 50	M: 11	M: 43	M: 100	M: 0
Y: 55	Y: 7	Y: 87	Y: 85	Y: 29	Y: 84	Y: 85	Y: 37
K: 0	K: 0	K: 0	K: 0	K: 0	K: 0	K: 2	K: 0

金属罐包装的密封性与抗压性较好，避免了干果产品的破碎与受潮。以卡通的节庆、欢快的画面场景给人开心、愉悦、分享的感觉。

色彩点评：

- 产品包装以红褐色为主色，给人香醇、细腻、健康的感觉，有利于建立消费者的信任感。
- 橙黄色与青绿色的点缀，使整体包装更加鲜活、生动，提升了包装的视觉冲击力，可以起到更好的促销效果。

CMYK：55,94,86,40

CMYK：69,16,45,0

CMYK：20,12,55,0

CMYK：23,54,90,0

推荐色彩搭配：

C: 46	C: 22	C: 45	C: 79	C: 11	C: 77	C: 35	C: 12
M: 100	M: 36	M: 16	M: 32	M: 28	M: 72	M: 99	M: 27
Y: 100	Y: 43	Y: 82	Y: 57	Y: 87	Y: 67	Y: 100	Y: 82
K: 18	K: 0	K: 0	K: 0	K: 0	K: 36	K: 2	K: 0

4.3 化妆品包装设计

无色透明的玻璃材质，可以清晰地看到口红的色号，便于消费者挑选产品；纤细的文字，更适合女士用品的包装设计。

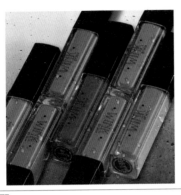

色彩点评：

- 无色透明的玻璃包装，既有利于消费者挑选色号，同时又能更显产品质地细腻、丰润顺滑，给人以高品质之感。
- 黑色的品牌文字简单、大方，给人鲜明、利落的感觉。

CMYK：85,82,79,67　　CMYK：24,96,94,0

CMYK：28,60,37,0　　CMYK：10,54,54,0

推荐色彩搭配：

C: 29	C: 10	C: 88	C: 0	C: 2	C: 8	C: 0	C: 0
M: 94	M: 27	M: 84	M: 0	M: 34	M: 76	M: 24	M: 94
Y: 71	Y: 76	Y: 84	Y: 0	Y: 87	Y: 53	Y: 18	Y: 89
K: 0	K: 0	K: 75	K: 10	K: 0	K: 0	K: 0	K: 0

透明的玻璃瓶身经使用激光技术后呈现出极光般的视觉效果，搭配磨砂瓶盖，整体充满着朦胧、氤氲的气息。内里的鎏金液体荡漾着银河般的光辉，充满空灵、潋滟的美感。整体包装极易吸引女性消费者的注意。

色彩点评：

- 产品包装呈现出蓝紫渐变的极光效果，充满梦幻、空灵的美感，给人雅致、唯美的感觉。
- 激光文字在不同角度下表现出不同的色彩，形成华丽、炫目的视觉效果，使产品更具时尚气息。

CMYK：47,0,13,0

CMYK：21,4,7,0

CMYK：34,49,0,0

CMYK：6,27,68,0

CMYK：17,59,0,0

推荐色彩搭配：

C: 55	C: 11	C: 18	C: 2	C: 98	C: 73	C: 32	C: 39
M: 26	M: 8	M: 34	M: 33	M: 97	M: 43	M: 6	M: 0
Y: 7	Y: 8	Y: 0	Y: 73	Y: 68	Y: 8	Y: 2	Y: 16
K: 0	K: 0	K: 0	K: 0	K: 60	K: 0	K: 0	K: 0

4.4 电子产品包装设计

纸质包装盒的正反两面印有电子产品的实物形象与信息，清晰直观。文字信息层级分明，便于消费者了解产品规格。

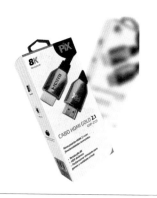

色彩点评：

- 产品包装以白色为底色，突出表现产品实物与信息，便于消费者了解产品。
- 科技产品的包装色彩通常较为统一。文字采用黑色与蓝色进行搭配，表现出电子产品的理性与科技感，给人简洁、冷静的感觉。

CMYK：80,35,15,0　　CMYK：7,5,5,0

CMYK：85,82,84,70

推荐色彩搭配：

C: 58	C: 0	C: 75	C: 99	C: 21	C: 80	C: 10	C: 86
M: 5	M: 0	M: 69	M: 85	M: 16	M: 38	M: 11	M: 100
Y: 29	Y: 0	Y: 66	Y: 22	Y: 17	Y: 23	Y: 6	Y: 53
K: 0	K: 0	K: 29	K: 0	K: 0	K: 0	K: 0	K: 20

将耳机底座制成凸起的耳朵形象，使耳机包装更具立体感与设计感，满足了消费者追求时尚、新潮的心理，体现了产品的立体声效，具有较好的宣传与促销效果。

色彩点评：

- 包装配色极简，只使用黑白色，潮流范十足。
- 产品包装整体呈白色，表现电子产品的简约、理智，给人值得信赖的印象。
- 黑色文字与白色包装的组合形成纯粹、醒目的视觉效果，呈现出鲜明、清晰的风格。

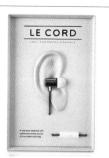

CMYK：5,4,4,0

CMYK：93,88,89,80

推荐色彩搭配：

C: 28	C: 0	C: 14	C: 73	C: 89	C: 50	C: 23	C: 100
M: 18	M: 0	M: 4	M: 66	M: 84	M: 7	M: 18	M: 92
Y: 20	Y: 0	Y: 79	Y: 64	Y: 85	Y: 30	Y: 16	Y: 42
K: 0	K: 0	K: 0	K: 20	K: 75	K: 0	K: 0	K: 7

4.5 日用品包装设计

立方体造型的包装盒，具有完美的比例。使用较为厚实的纸张包装，可回收又具有一定的保护作用。

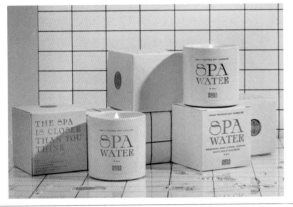

色彩点评：

- 产品包装以薄荷绿色为主色，洋溢着清爽、天然、清新的气息，暗示产品具有清爽、干净的使用效果。
- 深绿色文字在包装上显得和谐、统一。
- 简约、干净的白色搭配清新的绿色，充分表现日用品的属性。

CMYK：33,3,20,0　CMYK：3,2,2,0

CMYK：78,44,71,3

推荐色彩搭配：

C: 30 M: 5 Y: 18 K: 0	C: 6 M: 13 Y: 18 K: 0	C: 0 M: 0 Y: 0 K: 0	C: 47 M: 28 Y: 4 K: 0	C: 26 M: 0 Y: 12 K: 0	C: 33 M: 4 Y: 3 K: 0	C: 74 M: 7 Y: 54 K: 0	C: 31 M: 0 Y: 67 K: 0

沐浴露采用不透明的塑料材质进行包装，瓶身印有不同的手绘图案，并根据产品香型与属性使用不同的冷暖色调表现产品，便于消费者根据喜好挑选购买。

色彩点评：

- 根据香型的不同，使用冷暖不同的色彩，形成系列产品形象，呈现出和谐、美观的视觉效果。
- 产品包装以白色为底色，使整体包装更加清爽、简约。
- 瓶嘴与瓶身色彩相互呼应。

CMYK：15,32,44,0

CMYK：20,52,77,0

CMYK：3,2,2,0

CMYK：38,11,21,0

CMYK：65,26,42,0

推荐色彩搭配：

C: 1 M: 25 Y: 21 K: 0	C: 2 M: 46 Y: 42 K: 0	C: 23 M: 17 Y: 17 K: 0	C: 8 M: 0 Y: 51 K: 0	C: 41 M: 0 Y: 50 K: 0	C: 33 M: 0 Y: 13 K: 0	C: 47 M: 12 Y: 5 K: 0	C: 84 M: 74 Y: 29 K: 0

4.6 医药品包装设计

口罩包装盒采用环保、无味、无害的纸质材料制成，在避免产品受到污染的同时，便于回收再利用，减少了对环境的破坏和污染。

色彩点评：

- 产品包装以清爽、干净的白色为主色，给人洁净、卫生的感觉。
- 深蓝色与白色进行搭配，整体包装呈冷色调，给人专业、安心、安定的视觉感受。

CMYK：0,0,0,0　CMYK：98,95,48,16

推荐色彩搭配：

C: 64	C: 91	C: 0	C: 0	C: 77	C: 87	C: 26	C: 22
M: 7	M: 76	M: 0	M: 0	M: 22	M: 77	M: 16	M: 24
Y: 73	Y: 20	Y: 0	Y: 0	Y: 76	Y: 0	Y: 12	Y: 0
K: 0	K: 0	K: 0	K: 0	K: 0	K: 0	K: 0	K: 0

皮肤凝胶包装采用透明的玻璃材质与环保的纸质材料制成，玻璃材质具有较好的密封性与抗压性，可以避免药性流失与内容物的破坏；纸质包装盒呈现出良好的印刷效果，利用水分子与波纹图案表现凝胶的功效，呈现出生动、干净的视觉效果，有利于安抚情绪。

色彩点评：

- 产品包装以蓝色为主色，整体呈冷色调，给人以理性、镇静的视觉感受。
- 洁净、清爽的白色搭配冷静的蓝色，给人安全、值得信任的感觉。

CMYK：98,93,47,15

CMYK：3,2,2,0

CMYK：68,9,0,0

推荐色彩搭配：

C: 80	C: 53	C: 0	C: 100	C: 51	C: 40	C: 86	C: 13
M: 44	M: 10	M: 0	M: 100	M: 24	M: 4	M: 41	M: 8
Y: 7	Y: 10	Y: 0	Y: 56	Y: 0	Y: 44	Y: 85	Y: 30
K: 0	K: 0	K: 0	K: 19	K: 0	K: 0	K: 2	K: 0

4.7 文化娱乐包装设计

DVD光盘包装盒采用八边形造型，充满圆融、古典的内涵，光盘与盒身的抽象人物及动物图案表现出自由、新潮、年轻的现代气息，整个包装将传统与现代相互交融，使包装极具艺术性。包装盒的方与光盘的圆完美结合，对比鲜明。

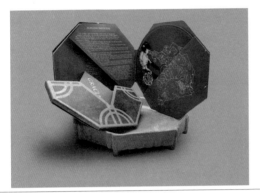

色彩点评：

- 包装盒以深青色为主色，充满复古、经典、雅致、神秘的气息。
- 米色线条勾勒出新颖、个性、独特的图案，使产品包装富有创意性与表现力。

CMYK：89,56,74,19 CMYK：18,27,38,0

推荐色彩搭配：

C: 86	C: 56	C: 89	C: 33	C: 9	C: 48	C: 5	C: 87
M: 65	M: 47	M: 87	M: 0	M: 2	M: 73	M: 0	M: 45
Y: 67	Y: 45	Y: 81	Y: 21	Y: 6	Y: 100	Y: 9	Y: 66
K: 28	K: 0	K: 73	K: 0	K: 0	K: 13	K: 0	K: 3

DVD光盘包装盒体采用透明的塑料材质制成，盒身正面采用磨砂材质，突出包装的复古、华丽之感，3条线将其分为4个图形，文字的倾斜式摆放充满动感。

色彩点评：

- 产品包装整体呈香槟金色，独特的磨砂质感使包装充满复古感。
- 白色文字的点缀为包装注入了几分简约、纯净的现代气息。

CMYK：17,28,36,0

CMYK：5,7,7,0

推荐色彩搭配：

C: 20	C: 6	C: 10	C: 91	C: 11	C: 11	C: 2	C: 77
M: 32	M: 41	M: 7	M: 86	M: 16	M: 35	M: 12	M: 74
Y: 39	Y: 24	Y: 7	Y: 87	Y: 19	Y: 87	Y: 15	Y: 100
K: 0	K: 0	K: 0	K: 77	K: 0	K: 0	K: 0	K: 62

4.8 文体产品包装设计

钢笔的包装盒为金属材质，具有硬度大、保护性强的特色，而且金属包装更适合制作凹凸的纹理。该包装的凹凸文字、钢笔造型，给人一种高品质、高级感，配色复古。

色彩点评：

- 产品包装整体呈暗金色调，金属磨砂质感使包装更具庄重、古典、经典的内涵。
- 品牌文字与钢笔形象的结合，使包装更具设计感，蓝色与金色之间的冷暖对比，带来鲜明的视觉冲击，更易吸引消费者的注意。

CMYK：17,35,69,0　CMYK：80,36,21,0

CMYK：76,74,76,50

推荐色彩搭配：

C: 8	C: 79	C: 10	C: 69	C: 100	C: 42	C: 10	C: 60
M: 9	M: 73	M: 7	M: 63	M: 99	M: 34	M: 7	M: 78
Y: 84	Y: 71	Y: 7	Y: 62	Y: 38	Y: 100	Y: 7	Y: 100
K: 0	K: 43	K: 0	K: 13	K: 0	K: 0	K: 0	K: 43

笔记本皮革材质的封套包装犹如复古的红色地毯，极具岁月沉淀感，充满古典、庄重的格调；封面烫金花纹的点缀，与其他产品包装形成鲜明的对比，具有较高的辨识度与艺术性，提升了产品的档次。

色彩点评：

- 产品包装以古朴的红褐色为主色，充满年代的沉淀感，给人悠久、古典的感觉。
- 华丽、复古的烫金花纹图案使包装更显庄重，具有较高的欣赏价值。

CMYK：48,98,98,23

CMYK：5,28,55,0

CMYK：11,47,80,0

推荐色彩搭配：

C: 42	C: 7	C: 11	C: 8	C: 75	C: 17	C: 56	C: 59
M: 100	M: 64	M: 8	M: 36	M: 69	M: 13	M: 66	M: 96
Y: 100	Y: 74	Y: 8	Y: 80	Y: 66	Y: 12	Y: 100	Y: 100
K: 9	K: 0	K: 0	K: 0	K: 28	K: 0	K: 18	K: 54

4.9 家电产品包装设计

节能灯外包装设计巧妙，将一张载有一半节能灯的图片放置于右侧，左侧用于排版文字。使用成本低廉的纸质材料给人安全、环保的感觉。

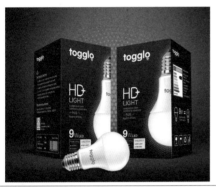

色彩点评：

● 产品包装以深青色为主色，犹如暗夜下的宁静。

● 将白色的灯泡及四周斑点状的光放置于深蓝色中，生动具体地描绘出了节能灯强大的光亮效果。

CMYK：96,74,58,25 CMYK：0,0,0,0

推荐色彩搭配：

C: 20 M: 97 Y: 88 K: 0	C: 8 M: 10 Y: 58 K: 0	C: 85 M: 71 Y: 67 K: 37	C: 51 M: 0 Y: 65 K: 0	C: 79 M: 32 Y: 29 K: 0	C: 9 M: 53 Y: 89 K: 0	C: 13 M: 24 Y: 87 K: 0	C: 76 M: 69 Y: 64 K: 26

家用电器的包装箱采用硬度较高的纸质材料制成，材料环保、价格低廉，便于回收与再加工；包装箱上印有产品实物图与产品信息，便于消费者了解产品，有利于促进产品销售量的提升。

色彩点评：

● 银色水壶居于画面中间，四周为深灰色到黑色的渐变的光晕暗角效果，更凸显了产品的品质。

● 鲜艳、醒目的玫红色图标在黑色背景的衬托下更加鲜明，极易吸引消费者的目光，有利于将重要的产品信息传递给消费者。

CMYK：90,85,86,76

CMYK：6,6,5,0

CMYK：16,96,61,0

推荐色彩搭配：

C: 3 M: 50 Y: 76 K: 0	C: 6 M: 5 Y: 5 K: 0	C: 89 M: 86 Y: 86 K: 76	C: 31 M: 0 Y: 3 K: 0	C: 72 M: 64 Y: 60 K: 14	C: 82 M: 71 Y: 67 K: 36	C: 86 M: 52 Y: 18 K: 0	C: 34 M: 25 Y: 19 K: 0

4.10 烟酒产品包装设计

葡萄酒包装呈伞形，造型独特、别致，令人印象深刻。整体包装极具雅致与艺术气息。

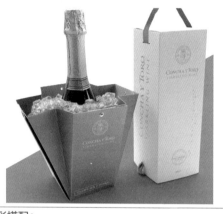

色彩点评：

- 产品包装以卡其绿色为主色，色彩温和、厚重，呈现出经典、古朴的韵味，彰显古典、高贵的格调。
- 纸质外包装盒整体呈白色，为包装注入了清爽、纯净的气息，使整体包装更加清新、宜人。

CMYK：43,36,62,0　CMYK：4,3,3,0

推荐色彩搭配：

C: 86	C: 24	C: 5	C: 40	C: 21	C: 36	C: 100	C: 14
M: 98	M: 100	M: 26	M: 21	M: 24	M: 96	M: 98	M: 11
Y: 39	Y: 100	Y: 83	Y: 54	Y: 50	Y: 92	Y: 24	Y: 12
K: 5	K: 0	K: 0	K: 0	K: 0	K: 3	K: 0	K: 0

手工卷烟采用天然、耐磨的纸质包装盒进行包装，内有隔层，减少了产品的碰撞受损，同时纸质包装不易造成产品气味的变化，有利于保持产品原始、自然的气味，使产品更加自然、经典，富有格调。

色彩点评：

- 产品包装以棕黄色为主色，色调朴实、厚重，充满经典、内敛的气质。
- 黑色文字与整体包装的风格相适应，同时使产品信息清晰、明了。

CMYK：24,40,64,0

CMYK：9,57,90,0

CMYK：86,83,80,69

推荐色彩搭配：

C: 31	C: 65	C: 43	C: 38	C: 87	C: 90	C: 49	C: 7
M: 53	M: 65	M: 84	M: 35	M: 83	M: 100	M: 47	M: 6
Y: 79	Y: 88	Y: 100	Y: 89	Y: 81	Y: 58	Y: 51	Y: 4
K: 0	K: 27	K: 9	K: 0	K: 70	K: 14	K: 0	K: 0

4.11 农副产品包装设计

鸡蛋盒包装采用再生纸浆压制而成，价格低廉，用料环保；独特的纸浆质感与精装包装相比，更具原始、自然气息，流露出亲切、随和、天然之感。

色彩点评：

- 产品包装以绿色为主色，充满自然、清爽的气息，给人健康、天然的感觉。
- 标签上可爱、有趣的卡通形象使包装更加鲜活、生动，具有较强的视觉吸引力。

CMYK：53,5,95,0　CMYK：38,15,53,0

CMYK：71,41,92,2　CMYK：11,31,44,0

推荐色彩搭配：

C: 12	C: 30	C: 74	C: 50	C: 80	C: 15	C: 14	C: 24
M: 8	M: 31	M: 45	M: 26	M: 33	M: 44	M: 13	M: 93
Y: 26	Y: 75	Y: 98	Y: 59	Y: 49	Y: 65	Y: 9	Y: 91
K: 0	K: 0	K: 5	K: 0	K: 0	K: 0	K: 0	K: 0

透明真空的塑料袋包装与牛皮纸包装封套，直观、清晰地展现了大米的属性与品质，给人天然、真实、值得信赖的感觉，有利于打造产品的健康形象，从而促进产品的宣传与销售。

色彩点评：

- 黄褐色的牛皮纸封套呈现出天然的质感，犹如土地的颜色，给人自然、安全的感觉。
- 整体包装表现出产品绿色、健康、环保的理念，充满自然的原始气息，契合人们追求绿色、无添加产品的心理。

CMYK：35,39,54,0

CMYK：54,100,100,43

CMYK：55,75,100,28

推荐色彩搭配：

C: 40	C: 19	C: 100	C: 40	C: 6	C: 19	C: 69	C: 27
M: 45	M: 22	M: 100	M: 14	M: 5	M: 0	M: 27	M: 34
Y: 60	Y: 24	Y: 51	Y: 56	Y: 4	Y: 36	Y: 100	Y: 49
K: 0	K: 0	K: 2	K: 0	K: 0	K: 0	K: 0	K: 0

4.12 珠宝配饰包装设计

通常珠宝包装盒为"平放式"，而该作品采用六边形"竖立式"的包装设计。转折的六边形对应钻石的棱角，凸显戒指的璀璨、华丽、时尚、大气。盒身的大理石纹理图片流露出极简的北欧风情，赋予包装优雅、高贵的内涵，给人以高级之感。手拎的设计，携带便利。

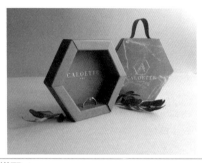

色彩点评：

- 包装盒以褐灰色为主色，大理石质感的白色纹理，极具雅致、冷淡的韵味。
- 包装盒上金色的品牌标志与名称增添高贵气息，使包装更具奢华、大气之感。

CMYK：56,49,45,0　　CMYK：13,21,76,0

推荐色彩搭配：

C: 46	C: 8	C: 84	C: 11	C: 72	C: 47	C: 69	C: 13
M: 47	M: 23	M: 80	M: 8	M: 70	M: 100	M: 78	M: 10
Y: 45	Y: 86	Y: 78	Y: 8	Y: 71	Y: 78	Y: 0	Y: 9
K: 0	K: 0	K: 64	K: 0	K: 34	K: 14	K: 0	K: 0

首饰包装盒采用温柔的浅色调与洁白的绸带表现出浪漫、甜蜜的气质，玫瑰、爱心和网格组合形成品牌标志，象征缱绻、密不可分的爱情，通过情感的表达获取消费者的好感，给人以深刻的印象。

色彩点评：

- 产品包装盒以轻淡、柔美的淡粉色为主色，表现出浪漫、温柔的特质。
- 白色的绸带装饰使包装盒更加唯美、纯净，让人联想到纯粹的爱情，迅速击中消费者的内心。

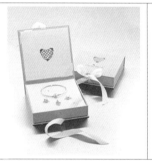

CMYK：10,17,7,0

CMYK：5,4,2,0

CMYK：73,67,55,12

推荐色彩搭配：

C: 4	C: 20	C: 1	C: 20	C: 15	C: 18	C: 48	C: 11
M: 29	M: 93	M: 25	M: 36	M: 13	M: 67	M: 100	M: 96
Y: 7	Y: 40	Y: 18	Y: 0	Y: 9	Y: 39	Y: 89	Y: 61
K: 0	K: 0	K: 0	K: 0	K: 0	K: 0	K: 21	K: 0

第 5 章

服饰产品手拎袋

5.1 设计思路

案例类型：

本案例是为某服装品牌设计手拎袋（也称手提袋）。

项目诉求：

该品牌以经营棉麻材质的服饰为主，服饰风格素雅、极简，推崇亲近自然、回归本真的生活理念，服装面料穿着舒适，具有亲肤、透气性好等特点。主要面向追求舒适、健康、时尚、环保生活的女性消费群体。要求手拎袋采用环保材料，设计风格要符合品牌理念。

设计定位：

根据品牌理念及服装风格，本案例要设计的手拎袋风格定位是自然、雅致。为了符合品牌调性，

手拎袋选择可回收的纸质原料，并通过印花添加一些时尚元素。

5.2 配色方案

包装袋使用可回收的环保纸作为原材料，图案所使用的色彩比较接近，搭配在一起可以给人协调的视觉感受。

主色：

低饱和度的肉桂色具有柔和、朴素的气质，与品牌调性非常接近，以该色彩作为包装袋的主色，与纸质包装袋的原材料颜色也比较接近。

辅助色：

以肉桂色作为包装袋中大面积出现的底色，在此基础上选择饱和度接近、明度稍低、色调倾向于棕色的色彩。两种颜色搭配在一起，协调且具有一定的明暗差异，可使画面产生层次感。

点缀色：

扭曲印花图形之中既有与背景色相似的颜色，也添加了另外两种稍深的颜色作为辅助，即灰度接近的土红色以及明度较低的深紫色。有了深色的加入，图案层次感更强。同时使用白色作为呈现文

字的底色，一方面可以使文字更加清晰，另一方面也为画面增添了亮色。

其他配色方案：

　　谈到大自然，总会让人联想到绿色。而带点灰调的淡绿色，让品牌低调、素雅的特征更加明显。此外，还可以将主色改为紫色，运用紫色精致、高雅的色彩特征，凸显品牌服饰的高级感，更容易吸引女性的注意力。

5.3 版面构图

　　本案例包装版面采用"重心型"的构图方式，将品牌标识摆放于版面中间部位，可以将信息直接传达给消费者，十分醒目。四周随机分布抽象的、扭曲变形的色彩条纹，十分具有韵律感、流动感。

5.4 同类作品欣赏

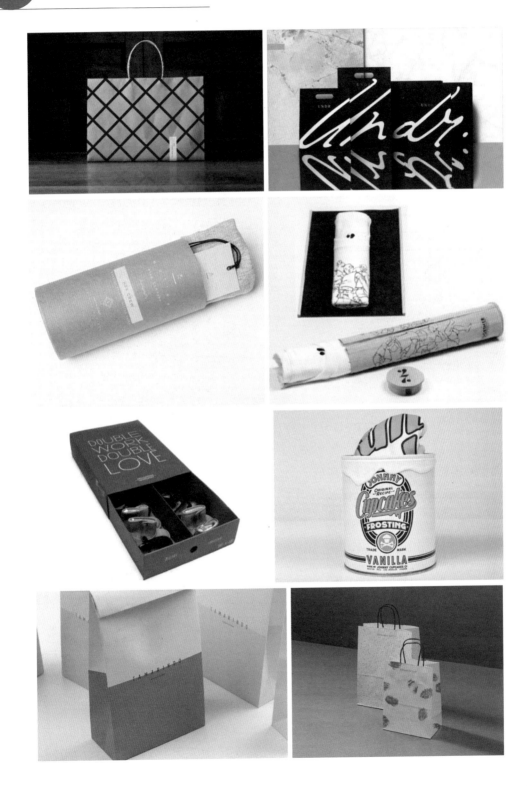

5.5 项目实战

5.5.1 制作手拎袋平面图

步骤/01 打开Illustrator软件，执行"文件>新建"命令，在弹出的"新建文档"对话框中设置"单位"为"毫米"，"宽度"为250mm，"高度"为320mm，"方向"为纵向。设置完成后单击"创建"按钮完成操作。

步骤/02 得到空白文件，如下图所示。

步骤/03 选择工具箱中的"矩形工具"，在控制栏中设置"填充"为肉桂色，"描边"为无，绘制一个与画板等大的矩形。

步骤/04 制作扭曲图案。选择工具箱中的"椭圆工具"，在控制栏中设置"填充"为稍深一些的肉桂色，"描边"为无，设置完成后在画面空白位置绘制一个椭圆。

步骤/05 使用同样的方法绘制其他椭圆，并将所有图形进行适当的旋转。

步骤/06 双击工具箱中的"变形工具"按钮，弹出"变形工具选项"对话框。在"全局画笔尺寸"选项组中设置"宽度"为50mm，"高

度"为50mm，"角度"为0°，"强度"为50%。在"变形选项"选项组中选中"细节"复选框，设置数值为2，选中"简化"复选框，设置数值为50。选中"显示画笔大小"复选框，单击"确定"按钮。

步骤/07 加选所有椭圆图形，按住鼠标左键拖动进行变形，然后按Ctrl+G组合键进行编组，得到第一种变形图案。

步骤/08 使用"椭圆工具"绘制其他椭圆，并使用"变形工具"制作出第二种变形图案。

步骤/09 选择工具箱中的"矩形工具"，

绘制一个与画板等大的矩形。

步骤/10 将两组变形图案与顶层的矩形全部选中，按Ctrl+7组合键创建剪贴蒙版，将不需要的部分隐藏。

步骤/11 绘制矩形。选择工具箱中的"矩形工具"，在控制栏中设置"填充"为白色，"描边"为无。设置完成后在画面中间位置绘制一个矩形，并在控制栏中设置"不透明度"为40%。

步骤/12 选择工具箱中的"矩形工具"，在控制栏中设置"填充"为肉桂色，"描边"为

无。设置完成后在白色矩形上方位置绘制一个稍小些的矩形。

步骤/13 使用同样方法绘制一个稍小些的白色矩形。

步骤/14 制作底部星形图形。选择工具箱中的"星形工具"，在控制栏中设置"填充"为白色，"描边"为无，设置完成后在画面中单击。在弹出的"星形"对话框中设置"半径1"为15mm，"半径2"为30mm，"角点数"为5，设置完成后单击"确定"按钮，并调整其旋转角度。

步骤/15 制作文字部分。选择工具箱中的"文字工具"，在画面合适位置输入文字。然后

在控制栏中设置"填充"为白色，"描边"为无，同时设置合适的字体、字号。

步骤/16 调整文字的字符间距及英文字母的大小写。在文字选中状态下，执行"窗口>文字>字符"命令，在弹出的"字符"面板中设置"字符间距"为20，单击下方的"全部大写字母"按钮。

步骤/17 此时可以看到文字全部变为大写，而且文字之间的间距被拉大。

步骤/18 使用"文字工具"，在画面白色矩形上方添加其他文字。然后在控制栏中设置合

适的颜色、字体、字号。

步骤/19 使用"文字工具"，在已有文字下方位置输入其他文字。

步骤/20 使用"文字工具"，在画面中的星形下方输入合适的文字，接着执行"窗口>文字>字符"命令，在弹出的"字符"面板中设置"字符间距"为20。

步骤/21 完成后的效果如图所示。

步骤/22 导出平面图。执行"文件>导出>导出为"命令，在弹出的"导出"对话框中设置保存的位置和名称，设置"保存类型"为JPEG（*.JPG），选中"使用画板"复选框，接着单击"导出"按钮。

步骤/23 选择工具箱中的"画板工具"，在空白位置按下鼠标左键并拖动绘制一个新画板，然后在控制栏中设置"宽"为715mm、"高"为495mm。

步骤/24 绘制矩形。选择工具箱中的"矩形工具"，在控制栏中设置"填充"为肉桂色，"描边"为无，绘制一个与画板等大的矩形。

步骤/25 绘制直线。选择工具箱中的"直线段工具"，在控制栏中设置"填充"为无，"描边"为橘色，"描边粗细"为4pt,设置完成后在画板上方按住Shift键的同时按下鼠标左键拖动绘制一条直线段。

步骤/26 使用同样方法绘制其他直线段，并摆放到合适位置。

步骤/27 绘制正圆。选择工具箱中的"椭圆工具"，在控制栏中设置"填充"为无，"描边"为黑色，"描边粗细"为2pt,设置完成后在画板左侧上方按住Shift键的同时按下鼠标左键拖动绘制一个描边的正圆。

步骤/28 使用同样方法绘制其他描边正圆，并摆放到合适位置。

步骤/29 将产品包装平面图置入，并调整大小，摆放在画板左侧的合适位置。

步骤/30 复制平面图，移动到右侧。至此，包装袋的平面展开图制作完成。

5.5.2 制作手拎袋立体效果

步骤/01 将素材"1.psd"在Photoshop软件中打开，接着将制作好的平面图置入画面中。

按Ctrl+T组合键进行自由变换，右击并在弹出的快捷菜单中选择"扭曲"命令。

步骤/02 单击并拖动控制点调整素材形态。

步骤/03 在"图层"面板选中该图层，设置"混合模式"为"正片叠底"。

步骤/04 此时画面效果如下图所示。

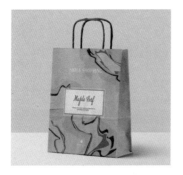

步骤/05 执行"图层>新建调整图层>亮度/对比度"命令，在弹出的"新建图层"面板中单击"确定"按钮，得到调整图层。接着在"属性"面板中设置"亮度"为26，"对比度"为5，单击"此调整剪贴到此图层"按钮。

步骤/06 此时效果如下图所示。

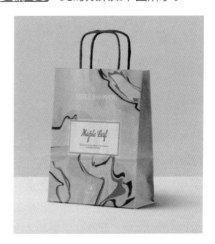

步骤/07 在"图层"面板中选中除背景图层外的所有图层，按Ctrl+J组合键将其复制一份，使用"移动工具"将复制的图层向左移动并向下适当移动。

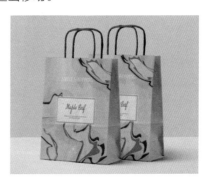

步骤/08 在"图层"面板双击"亮度/对比度"缩略图，打开"属性"面板，更改"亮度"为40，"对比度"为-3。

步骤/09 此时效果如下图所示。

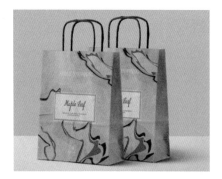

步骤/10 制作手拎袋后方被遮挡处的阴影。在"图层"面板中阴影图层上方新建图层，单击工具箱中的"画笔工具"按钮，在选项栏中设置一个大小合适的柔边圆画笔，并降低画笔的不透明度，在包装袋的合适位置涂抹，绘制出阴影。

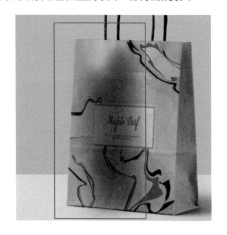

步骤/11 此时效果如下图所示。

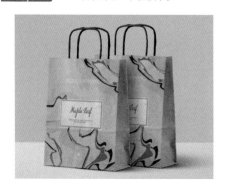

步骤/12 在"图层"面板选中第2个包装袋的所有图层，将其复制一份并向左移动，在"亮度/对比度"的"属性"面板中更改"亮度"为43，"对比度"为2。

步骤/13 完成后的效果如下图所示。

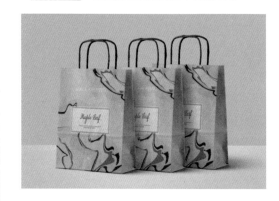

第 6 章

水果软糖包装

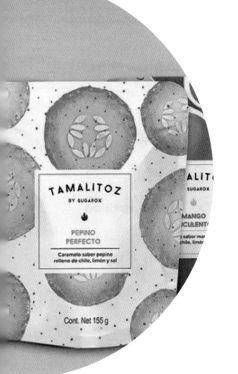

TAMALITOZ

BY SUGAROX

PEPINO
PERFECTO

Caramelo sabor pepino
relleno de chile, limón y sal

Cont. Net 155 g

ALIT
SUGAROX

MANGO
CULENTO

sabor mar
chile, limón

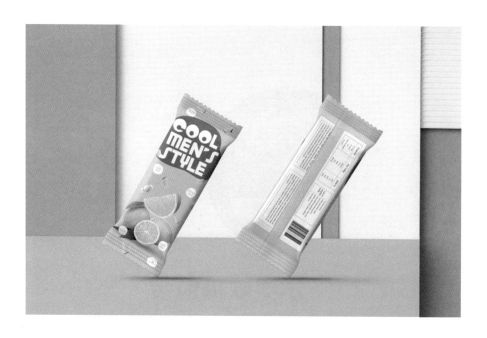

6.1 设计思路

案例类型：

本案例是一款水果软糖包装设计项目。

项目诉求：

本案例中要包装的产品是一款即食型的水果软糖零食，特色在于原材料取材于有机种植的水果，无任何添加剂，美味又健康。在包装设计时要着重体现绿色、健康的产品理念，同时应突出产品口味。

设计定位：

根据产品特点，本案例将通过包装设计传达产品美味、天然、健康的特性。本案例要包装的产品是柠檬味的水果软糖，所以将柠檬作为展示主图，直接表明产品的口味。

为了吸引消费者的注意力，将卡通文字以大字号呈现，不规则的图形轮廓为包装增添了浓浓的

趣味性。

6.2 配色方案

　　提到柠檬味软糖，首先想到的就是柠檬的色彩。常见的柠檬有黄色、绿色，因此本案例将黄色作为主色调，再结合少量绿色。通过视觉与味觉的通感，营造出一种酸酸甜甜的感受。

主色：

　　选择柠檬外皮的黄色作为主色，简单、直接地阐明软糖的口味。在这里选择的并非偏冷的柠檬黄色，而是更暖一些的偏向橙色的黄色。这种颜色具有欢快活泼的色彩特征。同时，画面中所需要使用的黄色柠檬也要处理为与之接近的黄色。

辅助色：

　　大面积的黄色呈现在画面中，不仅容易使人产生审美疲劳，更容易使人产生焦躁之感。因此，选择使用从绿色柠檬中提取出的深绿色作为辅助色。明度较低的深绿色，在与高明度的黄色对比中，既可以缓解受众的视觉疲劳，同时又能够凸显酸酸甜甜的口感。

点缀色：

　　运用白色作为点缀色，可以很好地缓解主色对比的刺激感，同时为画面提供一些"呼吸"

的空间。

其他配色方案：

黄色与棕黄色搭配也是不错的选择。在棕黄色的映衬下，黄色显得更加鲜亮夺目。同时在同类色对比中，增强了版面的层次感。

将黄、绿两色的面积相互调换，同时提高绿色的明度，可以让产品自然、清新、健康的特性更加明显。

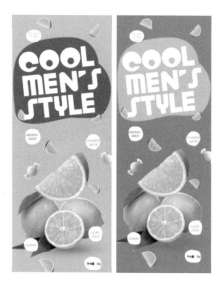

6.3 版面构图

本案例包装正面为竖向矩形，版面的长度与宽度差别较大，可选构图方式并不是很多。这里采取了简单、明确的分区方式，产品名称和主图分别布置在上部和下部。另外，也可以尝试横向构图，以产品名称作为版面主体，水果及其他装饰元素环绕四周。

6.4 同类作品欣赏

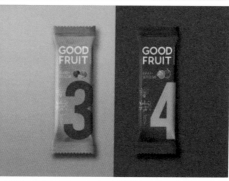

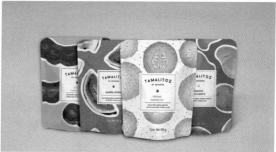

6.5 项目实战

6.5.1 制作平面图中部

步骤/01 打开Photoshop软件，执行"文件>新建"命令，创建宽度为20厘米、高度为24厘米的文档。将前景色设置为黄色，按Alt+Delete组合键进行前景色填充，将背景图层填充为黄色。

步骤/02 为了便于操作，也可以创建两条辅助线，将版面分为左、中、右3个部分，首先制作平面图中间部分的内容。

步骤/03 绘制不规则图形。单击工具箱中的"钢笔工具"，在选项栏中设置"绘制模式"为"形状"，"填充"为绿色，"描边"为无。

接着在画面上方的中间位置绘制一个形状。

步骤/04 置入青柠檬素材"2.png"。执行"文件>置入嵌入对象"命令，将青柠檬素材置入画面中，将其缩放到合适大小，右击并在弹出的快捷菜单中选择"水平翻转"命令。

步骤/05 将光标定位到定界框一角外，按住鼠标左键拖动并旋转。按Enter键确定操作。

步骤/06 多次复制青柠檬，更改其大小并摆放到画面的合适位置。

步骤/07 复制青柠檬，移动到绿色图形的下方，并适当放大，完成后将其栅格化。

步骤/08 执行"图层>新建调整图层>自然饱和度"命令，在弹出的"新建图层"面板中单击"确定"按钮，得到调整图层。接着在"属性"面板中设置"自然饱和度"为+100，"饱和度"为+30，单击"此调整剪贴到此图层"按钮。

步骤/09 此时较大的青柠檬的饱和度被提升。

步骤/10 置入糖果素材"3.png"。执行"文件>置入嵌入对象"命令，将糖果素材置入画面合适位置，并将其旋转至合适的角度，按Enter键确定操作。接着选择该图层，右击并在弹出的快捷菜单中选择"栅格化图层"命令。

步骤/11 执行"图层>新建调整图层>色相/饱和度"命令，在弹出的"新建图层"面板中单击"确定"按钮，得到调整图层。在"属性"面板中设置"色相"为+24，"饱和度"为+13，"明度"为+2，单击"此调整剪贴到此图层"按钮。

步骤/12 此时糖果变为黄色，效果如下图所示。

步骤/13 在"图层"面板中选择糖果和"色相/饱和度"图层，按Ctrl+J组合键复制这两个图层，并将其移动到合适位置。

步骤/14 双击复制得到的"色相/饱和度"图层前方的缩略图，在打开的"属性"面板中设置"色相"为+16，"饱和度"为+66，"明度"为0。

步骤/15 此时糖果颜色发生了变化，效果如下图所示。

步骤/16 置入黄柠檬素材"1.png"。执行"文件>置入嵌入对象"命令，将黄柠檬素材置入画面底部位置，并将其栅格化，然后将其放置在青柠檬图层的下方。

步骤/17 制作阴影。在"图层"面板底部单击"创建新图层"按钮，创建新图层，并将其放置在柠檬素材图层的下方。

步骤/18 将前景色设置为土黄色，单击工具箱中的"画笔工具"，设置一个大小合适的柔边圆画笔，将"不透明度"设置为11%，在素材

下方绘制阴影。

步骤/19 当前的阴影范围过大，按Ctrl+T组合键进行自由变换。此时对象进入"自由变换"状态，将阴影沿竖直方向适当收缩。

步骤/20 单击工具箱中的"钢笔工具"，在选项栏中设置"绘制模式"为"形状"，"填充"为白色，"描边"为无。接着在画面绿色形状上方绘制一个白色图形。

步骤/21 使用"钢笔工具"在画面其他位

置继续绘制白色图形。

步骤/22 单击工具箱中的"横排文字工具"，在画面中绿色形状上方的位置输入文字，在选项栏中设置合适的"字体样式"和"字体大小"，"字体颜色"为白色。

步骤/23 选中文字，按Ctrl+T组合键进行自由变换，将文字旋转一定的角度。

步骤/24 使用工具箱中的"横排文字工具"，在画面其他白色形状上输入其他文字，此时包装袋平面图的中间部分制作完成。

6.5.2 制作平面图左部

步骤/01 平面图左侧部分主要为产品成分表和产品条形码。单击工具箱中的"矩形工具"，在选项栏中设置"绘制模式"为"形状"，"填充"为白色，"描边"为无，在画面中的左侧位置绘制一个矩形。

步骤/02 制作表格。单击工具箱中的"矩形工具"，在不选中任何矢量图形的情况下在选项栏中设置"绘制模式"为"形状"，"填充"为无，"描边"为黄色，"宽度为"1点，在左侧

矩形内的合适位置绘制一个矩形边框。

步骤/03 单击工具箱中的"钢笔工具"，在选项栏中设置"绘制模式"为"形状"，"填充"为无，"描边"为黄色，"宽度为"1点，在画面中左侧矩形内绘制一条直线(按住Shift键的同时绘制，可以得到垂直的直线)。

步骤/04 使用同样方法绘制其他直线。

步骤/05 在表格中添加文字。单击工具箱中的"直排文字工具"，在矩形内合适位置输入文字，在选项栏中设置合适的"字体样式"，"字体大小"为11点，"字体颜色"为灰绿色。

步骤/06 使用工具箱中的"直排文字工具"，在画面矩形内的其他位置输入其他文字。

步骤/07 使用同样的方法在左侧矩形的下方位置绘制矩形，输入文字。

步骤/08 执行"文件>置入嵌入对象"命令，将条码素材"4.png"置入画面中，摆放在左下角的白色区域。

6.5.3 制作平面图右部

步骤/01 右侧区域主要为大段的产品信息文字。单击工具箱中的"矩形工具"，在选项栏中设置"绘制模式"为"形状"，"填充"为白色，"描边"为无，在画面中右侧位置绘制一个白色矩形。

步骤/02 单击工具箱中的"矩形工具"，在选项栏中设置"绘制模式"为"形状"，"填充"为无，"描边"为黄色，"宽度为"1点，在

画面中右侧矩形内绘制一个矩形框。

步骤/03 添加文字。单击工具箱中的"直排文字工具"，在画面矩形内按住鼠标左键拖动，绘制一个文本框，在其中输入文字。在选项栏中设置合适的"字体样式"，"字体大小"为8点，"字体颜色"为灰绿色。

步骤/04 单击工具箱中的"钢笔工具"，在选项栏中设置"绘制模式"为"形状"，"填充"为无，"描边"为暗黄色，"宽度为"1点，在画面中文字右侧按住Shift键的同时绘制一条直线。

步骤/05 按Ctrl+J组合键复制这条直线，并移动到左侧。

步骤/06 使用同样方法制作下方形状和文字。平面图制作完成。将平面图存储为JPG格式图像以备后面使用。

6.5.4 制作包装立体展示效果

步骤/01 执行"文件>打开"命令，在弹出的"打开"对话框中选择立体包装袋素材"5.psd"，

单击"打开"按钮。

步骤/02 包装袋素材效果如下图所示。

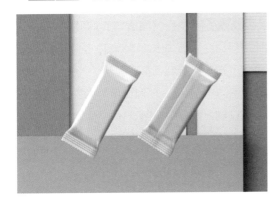

步骤/03 将制作好的平面图置入画面中。按Ctrl+T组合键进行自由变换，将光标定位到定界框外部，按住鼠标左键并拖动，将其旋转到与包装袋角度一致，按Enter键确定操作。

步骤/04 在"图层"面板选择该图层，放在左侧第一个包装袋图层的上方，右击并在弹出的快捷菜单中选择"创建剪贴蒙版"命令，设置"混合模式"为"正片叠底"。

步骤/05 此时画面效果如下图所示。

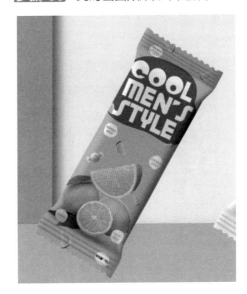

步骤/06 将制作好的平面图文件打开，按两次Ctrl+J组合键，复制出两个相同的图层。

步骤/07 将顶部的图层向左侧移动。

步骤/08 将中间的图层向右移动。两个图层的边缘在画面中部重合。此时得到了可以用于制作包装袋背面的图像。将当前平面图存储为JPG格式图像，以便于后面使用。

步骤/09 使用同样方法制作右侧立体包装。

步骤/10 选中除背景图层外的所有图层，按Ctrl+G组合键进行编组，并命名为"立体包装"。

步骤/11 执行"图层>新建调整图层>亮度/对比度"命令，在弹出的"新建图层"面板中单击"确定"按钮，得到调整图层。在"属性"面板中设置"亮度"为22，"对比度"为22，单击"此调整剪贴到此图层"按钮。

步骤/12 此时效果如下图所示。

步骤/13 制作包装袋底部的阴影。在"图

层"面板底部单击"创建新图层"按钮，创建新图层。

步骤／14 将前景色设置为黑色，单击工具箱中的"画笔工具"，设置一个大小合适的柔边圆画笔，在素材下方单击绘制一个柔和的圆点。

步骤／15 按Ctrl+T组合键进行自由变换，横向拉伸，纵向压扁，调整对象形态。

步骤／16 按Enter键确定操作，设置该图层

的混合模式为"正片叠底"。

步骤／17 此时阴影效果如下图所示。

步骤／18 按Ctrl+J组合键，复制阴影图层，移动到右侧的包装袋下方，画面效果如下图所示。

第 7 章

休闲食品包装袋

7.1 设计思路

案例类型：

本案例是一款休闲食品包装袋设计项目。

项目诉求：

本案例中要包装的产品是一款即食型花生食品，包括麻辣口味和奶酥口味两种。产品特色在于精选优质原料，运用古法浸渍入味，粒粒饱满、颗颗美味。包装设计要求突出不同口味的特点。

设计定位：

本案例选择最直接的宣传方式——直接展示法。通过包装下半部分的透明区域，将内部产品直接展示给消费者。在产品质量过硬的前提下，直接展示的手法比较容易激发消费者的购买欲。两种不同

口味的产品，可以通过色彩来区分。

7.2 配色方案

本产品为两种口味的花生，分别为麻辣、奶酥口味。提到麻辣，人们首先会联想到辣椒的红色，鲜艳、刺激。说到浓郁的奶味，奶酪的橙色也是不错的选择。巧妙地运用人们的习惯性心理，两款花生包装的主题色彩就很好选择了。

主色：

"麻辣花生"选择辣椒的红色作为主色，刺激人们的视觉和味觉；"奶酥花生"则选择奶酪中较深部分的橙色。

辅助色：

辅助色的选择可以从主色出发，将主色稀释，得到高明度的柔和色彩，与主色搭配在一起，协调一致。"麻辣花生"选择肉粉色作为辅助色，"奶酥花生"则选择浅黄色作为辅助色。

点缀色：

两款花生的包装袋均以暖色调为主，无论是红色系还是橙色系都给人以温暖之感。如果画面中都

是暖色，难免使人感到燥热，所以可以在两个画面中均添加些许黄绿色进行调和。

其他配色方案：

　　原始的包装设计方案大面积区域为浅色，接下来可以尝试明度稍低些的配色方案，浓郁的暖调色彩更容易勾起人们的食欲，如棕色+黄色、深红色+红色。

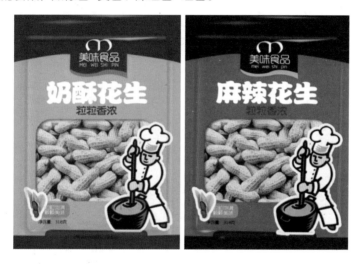

7.3 版面构图

　　本案例通过色彩的使用将画面划分为3个部分。中间部分为视觉中心，用于展示口味信息及产品本身等主要信息；上下两部分分别用于展示辅助信息。

7.4 同类作品欣赏

7.5 项目实战

7.5.1 制作包装平面图

步骤/01 打开Photoshop软件，新建一个大小合适的横向空白文档。为背景图层添加渐变色，选择工具箱中的"渐变工具"，在选项栏中单击"渐变色条"，在弹出的"渐变编辑器"对话框中编辑一个灰色系渐变，设置完成后单击"确定"按钮。同时单击"径向渐变"按钮。

步骤/02 在画面上按住鼠标左键自中心向右侧拖动，为背景图层添加渐变颜色。

步骤/03 制作橙色的包装平面图。选择工具箱中的"矩形工具"，在选项栏中设置"绘制模式"为"形状"，"填充"为橙色，"描边"为无。设置完成后在画面右侧绘制矩形。

步骤/04 在橙色矩形上方绘制图形。选择工具箱中的"钢笔工具"，在选项栏中设置"绘制模式"为"形状"，"填充"为米色系线性渐变，"描边"为无。设置完成后在橙色矩形上方绘制图形。

步骤/05 使用"钢笔工具"，在选项栏中设置"绘制模式"为"形状"，"填充"为橘红色，"描边"为无。设置完成后在米色渐变图形上方绘制图形。

步骤/06 在米色渐变图形上方添加花生素材"1.jpg"。执行"文件>置入嵌入对象"命令，将花生素材置入画面中，调整大小后放在版面下半部分。在素材图层选中状态下，右击并在弹出的快捷菜单中选择"栅格化图层"命令。

步骤/07 选择工具箱中的"圆角矩形工具"，在选项栏中设置"绘制模式"为"路径"，"半径"为30像素。设置完成后在画面上按住鼠标左键拖动绘制一个圆角矩形路径。

步骤/08 按Ctrl+Enter组合键，将路径转换为选区。

步骤/09 此时圆角矩形选区制作完成，接下来需要将花生素材多余的部分进行隐藏。在素材图层选中状态下，单击图层面板底部的"添加图层蒙版"按钮，为该图层添加图层蒙版，即可将素材多余区域进行隐藏。

步骤/10 此时画面效果如下图所示。

步骤/11 为素材添加内阴影效果。将素材图层选中，执行"图层>图层样式>内阴影"命令，在弹出的"图层样式"对话框中设置"混合模式"为"正片叠底"，"颜色"为棕色，"不透明度"为75%，"角度"为148度，"距离"为9像素，"大小"为9像素，设置完成后单击"确定"按钮。

步骤/12 此时画面效果如下图所示。

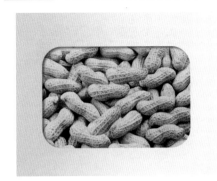

步骤/13 制作品牌标志。选择工具箱中的"横排文字工具",在版面上方输入文字,再在选项栏上设置合适的字体、字号及颜色。

步骤/14 将文字图层选中,执行"窗口>字符"命令,在打开的"字符"面板中设置"水平缩放"为110%(由于该步骤操作设置的数值较小,文字变化不是很明显,在操作时需要仔细观察)。

步骤/15 为文字添加投影。将文字图层选中,执行"图层>图层样式>投影"命令,在打开的"图层样式"对话框的"投影"面板中设置"混合模式"为"正片叠底","颜色"为棕色,"不透明度"为75%,"角度"为90度,"距离"为4像素,"大小"为5像素,设置完成后单击"确定"按钮。

步骤/16 此时画面效果如下图所示。

步骤/17 使用"横排文字工具",在已有文字下方输入文字,在选项栏中设置合适的字体、字号及颜色。

步骤/18 调整文字形态。将该文字图层选中,在打开的"字符"面板中设置"字间距"

为-40，"水平缩放"为110%。

步骤19 为文字添加投影效果。由于为文字添加的投影相同，因此可以通过复制粘贴图层样式的方法，快速为文字添加投影。将文字"M"所在图层选中，右击并在弹出的快捷菜单中选择"拷贝图层样式"命令。

步骤20 选中"美味食品"图层，右击并在弹出的快捷菜单中选择"粘贴图层样式"命令，即可快速制作投影效果。

步骤21 此时的效果如下图所示。

步骤22 使用"横排文字工具"，在"美味食品"文字下方输入对应文字的汉语拼音，并为其添加相同的投影样式。此时品牌标志制作完成。

步骤23 添加产品名称文字。选择工具箱中的"横排文字工具"，在标志下方输入文字，再在选项栏中设置合适的字体、字号及颜色。

步骤24 使用同样的方式，在主标题文字下方输入其他文字。

步骤/25 制作呈现文字的圆角矩形载体。选择工具箱中的"圆角矩形工具"，在选项栏中设置"绘制模式"为"形状"，"填充"为橙色，"描边"为无，"半径"为20像素。设置完成后在花生素材左下角绘制一个圆角矩形。

步骤/26 置入人物素材。执行"文件>置入嵌入对象"命令，将卡通人物素材"2.png"置入画面，放在版面左下角的小圆角矩形上方。

步骤/27 为卡通人物素材添加描边样式，以丰富视觉效果。将卡通人物素材图层选中，执行"图层>图层样式>描边"命令，在打开的"图层样式"对话框的"描边"面板中设置"大小"为13像素，"位置"为"外部"，"填充类型"为"颜色"，"颜色"为米色，设置完成后单击"确定"按钮。

步骤/28 此时卡通人物素材与米色渐变图形融为一体。

步骤/29 在橙色圆角矩形上方添加文字。选择工具箱中的"横排文字工具"，在橙色圆角矩形上方输入文字，再在选项栏中设置合适的字体、字号及颜色，同时单击"居中对齐文本"按钮。

步骤/30 为其添加与标志文字相同的投影样式。

步骤/31 使用"横排文字工具"，在文档底部输入合适的文字。

步骤/32 食品包装的平面图制作完成，效果如下图所示。

7.5.2 制作包装立体效果

步骤/01 选择工具箱中的"圆角矩形工具"，在选项栏中设置"绘制模式"为"形状"，"填充"为白色，"半径"为20像素。设置完成后在画面中按住鼠标左键拖动绘制一个圆角矩形。

步骤/02 为圆角矩形添加外发光效果。选择该图层，执行"图层 > 图层样式 > 外发光"命令，在弹出的"图层样式"对话框的"外发光"面板中设置"混合模式"为"正片叠底"，"不

透明度"为10%，"颜色"为黑色，"方法"为"柔和"，"扩展"为27%，"大小"为46像素。设置完成后单击"确定"按钮。

步骤/03 此时效果如下图所示。

步骤/04 在该图层选中状态下，在图层面板中设置"填充"为0%。去除圆角矩形的白色填充，使其只保留外发光的部分。

步骤/05 此时画面效果如下图所示。

步骤/06 制作光泽效果。在"图层"面板底部单击"创建新图层"按钮，创建新图层。首先设置"前景色"为白色，再选择工具箱中的"画笔工具"，在选项栏中设置一个较小笔尖的半透明柔边圆画笔。设置完成后，在标志顶部按住Shift键的同时按住鼠标左键拖动绘制一段直线，作为立体包装边缘的光泽效果。

步骤/07 使用同样的方式，在左侧、右侧及底部，沿着外发光边缘绘制淡淡的光泽效果。

步骤/08 制作高光效果。新建一个图层，设置"前景色"为橘黄色。选择工具箱中的"画笔工具"，在选项栏中设置一个大小合适的柔边圆画笔。设置完成后在包装右上角单击添加高光效果。

步骤/09 将该图层选中，按Ctrl+T组合键进行自由变换，将该图层纵向压扁，得到细长的高光，并按Enter键确认操作。

步骤/10 使用同样的方法制作另一处高光效果。

步骤/11 将第一款包装的所有图层选中，按

Ctrl+G组合键进行编组，以备后面操作使用。

7.5.3 制作同系列产品包装

步骤/01 将制作完成的橙色包装图层组选中，按Ctrl+J组合键复制一份，调整图层顺序，将其放在已有图层组的下方，并命名为"组2"。

步骤/02 在"组2"图层组选中状态下，按Ctrl+T组合键进行自由变换，将光标放在定界框外部，按住鼠标左键进行旋转，调整其位置，操作完成后按Enter键确认操作。

步骤/03 由于要制作另一种口味的包装效果，因此需要将主标题文字内容进行更改。将产

品名称文字图层选中，在"横排文字工具"使用状态下，将文字内容更改为"麻辣花生"。

步骤/04 更改麻辣花生外包装的颜色。打开"组2"图层组，找到制作花生素材与人物素材的图层，移动至"组2"的最顶端。

步骤/05 执行"图层＞新建调整图层＞色相/饱和度"命令，在弹出的"新建图层"对话框中单击"确定"按钮，并在打开的"属性"面板中设置"色相"为-23。

步骤/06 选中"色相/饱和度"调整图层，将其放到花生图层的下方，使之影响到包装袋中除花生和卡通人物以外的图层。

步骤/07 此时，第二款包装袋的颜色发生了变化。

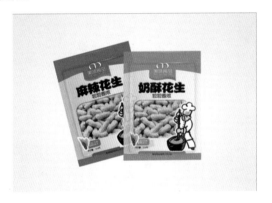

步骤/08 在包装袋底部添加投影。在背景图层上方新建图层，使用灰色的柔边圆画笔在包装底部边缘拖动涂抹，制作包装在底部的投影效果。

步骤/09 本案例两种不同口味的包装制作完成，最终效果如下图所示。

第 8 章

干果包装盒

8.1 设计思路

案例类型:

本案例是一款干果类休闲食品的外包装设计项目。

项目诉求:

本案例中要包装的产品是一款即食型干果休闲食品,特色在于干果均采用传统古法加工而成,口感香脆。要求产品包装突出环保、自然的特点。

设计定位:

根据这款产品具有"传统古法加工"的特点,将这款食品包装的整体风格定位到古朴、典雅的怀旧中式格调上。通过对经典的祥云纹样进行变形与重复使用,旧纸张底色搭配竖向的文字排版,"传统"的味道自然呈现。

8.2 配色方案

本案例所使用的颜色，全部来源于产品本身。这是一种最便捷，也是给人最直观感受的配色方式。

开心果外壳的浅卡其色以及果仁的黄绿色，这两种颜色本身就是邻近色，而且饱和度都不高，与"古朴""典雅"这两个关键词相匹配。

主色：

开心果的外壳颜色接近浅卡其色，明度较低的浅卡其色是一种暖色，食品包装多使用这一类色调。同时这种颜色也是甜味食品中常见的颜色，如蛋糕、奶糖。使用这种颜色作为包装主色调，会给人美味、适口的心理暗示。

辅助色：

辅助色来源于开心果果仁的颜色，开心果的果仁多为黄绿色，在这里选择的辅助色更加接近于黄色，与浅卡其色的主色搭配在一起非常协调。

点缀色：

当主色和辅助色全部应用在画面中时，整个版面的明度非常接近，几乎没有明暗的差别，这也就容易造成画面"灰"的问题出现。

所以文字部分需要选择一种重色。由于文字大部分位于浅卡其色的主色区域，所以文字颜色可以沿用这种颜色的"色相"，并在明度上进行降低，得到一种棕色。同一色相不同明度的两种颜色搭配在一起，几乎不会产生不协调之感。

其他配色方案：

借助牛皮纸原本的颜色，选择另一种色相与之相同、明度带有一定差异的颜色搭配在一起，古朴而环保。灰调的绿色系也可以作为系列食品的包装之一。

8.3 版面构图

包装的版面采用分割式构图，利用卷曲的中国传统图案将画面分割为上下两个部分。上半部分以叶片作为底纹，下半部分保持纯色。利用图形作为分隔线是一种比较聪明的做法，避免了直线分隔的生硬感，又为画面增添了一丝传统的韵味。文字部分均采用书法字体，并以直排的方式书写，更加强化了古典感。

传统图案上下呼应，产品名称、标志、宣传语垂直对齐也是一种不错的排版方式，非常具有古风韵味。另外，还可以尝试倾斜构图，以黄金分割比例进行画面的切分，产品名称和商标摆放在版面左

上角，也就是视觉中心的位置，更容易强化产品名称给予消费者的印象。

8.4 同类作品欣赏

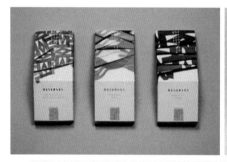

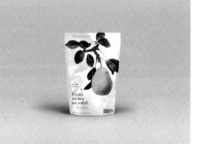

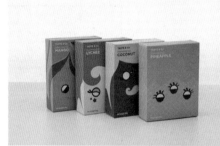

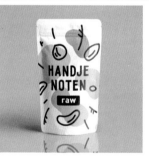

8.5 项目实战

8.5.1 制作包装底部

步骤/01 打开Illustrator软件，执行"文件>新建"命令，在弹出的"新建文档"对话框中设置"宽度"为150mm，"高度"为250mm，"方向"为纵向，设置完成后单击"创建"按钮。

步骤/02 新建一个空白文档。

步骤/03 新建画板。选择工具箱中的"画板工具"，在"画板1"右侧按住鼠标左键拖动绘制画板，在控制栏中设置其"宽"为90mm，"高"为250mm。

步骤/04 选择"画板1"，单击控制栏中的"新建画板"按钮即可新建"画板3"。（为了便于操作，可以执行"窗口>控制"命令，打开控制栏。执行"窗口>工具栏>高级"命令，显示出工具箱中的全部工具。）

步骤/05 使用同样的方法新建"画板4"，该画板与"画板2"等大。

步骤/06 选择工具箱中的"矩形工具"，在控制栏中设置"填充"为黄绿色，"描边"为无。设置完成后绘制一个与"画板1"等大的矩形。

步骤/07 使用"矩形工具"，在其上方绘制另一个矩形，作为包装摇盖。

步骤/08 绘制包装插舌。使用"矩形工具"在控制栏中设置"填充"为黄绿色，"描边"为

无。设置完成后在摇盖上方绘制一个长条矩形。

步骤/09 将长条矩形顶部两个直角调整为圆角。在矩形选中状态下，选择工具箱中的"直接选择工具"，将左上角和右上角内部的白色圆点选中，按住鼠标左键向左下角拖动。

步骤/10 拖动至合适位置时释放鼠标，即可得到圆角。

步骤/11 制作底部摇盖图形。选择工具箱中的"钢笔工具"，设置"填充"为黄绿色，"描边"为无，在"画板1"底部绘制不规则图形。

步骤／12 将制作完成的包装正面刀版图选中，复制一份，放在另一个正面画板上方。

步骤／13 制作包装盒侧面。使用"矩形工具"，设置"填充"为浅卡其色，"描边"为无，绘制一个与"画板2"等大的矩形。

步骤／14 在该矩形上方绘制一个相同颜色的小矩形，作为包装侧面的摇盖。

步骤／15 在矩形选中状态下，选择工具箱中的"直接选择工具"，将矩形左上角锚点选中，按住鼠标左键向右拖动的同时按住Shift键，

这样可以保证图形在水平线上移动。

步骤／16 移动至合适位置时释放鼠标，即可对矩形形态进行调整。

步骤／17 在"直接选择工具"使用状态下，对矩形右侧锚点进行调整。

步骤／18 将调整完成的侧面摇盖图形选中，右击并在弹出的快捷菜单中选择"变换>镜像"命令，在打开的"镜像"对话框中选中"水平"单选按钮。设置完成后单击"复制"按钮，将图形进行水平方向翻转的同时复制一份。

步骤/19 将其移动至浅卡其色矩形底部。

步骤/20 将制作完成的侧面刀版图所有图形选中，按住Alt键向右侧拖动，复制一份，放在另外一个侧面画板上方。

步骤/21 选择工具箱中的"钢笔工具"，设置"填充"为黄绿色，"描边"为无。设置完成后在"画板1"最左侧绘制图形，此时包装盒的完整刀版图制作完成。

8.5.2 制作包装图案

步骤/01 制作包装的树叶底纹图案。选择工具箱中的"钢笔工具"，设置"填充"为黄色，"描边"为无。设置完成后在文档以外空白处绘制叶子轮廓。

步骤/02 将该树叶轮廓图形复制一份，以备后面操作使用。

步骤/03 绘制树叶叶脉。选择工具箱中的"斑点画笔工具"，在控制栏中设置"填充"为白色，"描边"为无。设置完成后在下方黄色树叶的上方绘制叶脉。

步骤/04 从案例效果图中可以看出，树叶的叶脉是镂空状态，因此需要进一步操作调整。将树叶和叶脉图形选中，在打开的"路径查找

器"面板中单击"减去顶层"按钮。

步骤/05 即可得到镂空的叶子效果。

步骤/06 使用同样的方法制作另外几种形态的叶子。

步骤/07 将不同形态的叶子进行复制，同时调整其位置与形态。

步骤/08 选择工具箱中的"椭圆工具"，在树叶中间位置绘制3个黄色正圆，然后将构成树叶基本图案的所有图形选中，按Ctrl+G组合键进

行编组。

步骤/09 将编组的树叶图案选中，按住Alt键的同时按住鼠标左键拖动，移动复制出多组图案，然后选中这些花纹，按Ctrl+G组合键将其编组。

步骤/10 此时可以看到树叶图案有超出正面画板的部分，需要进行隐藏处理。使用"矩形工具"，在图案上方绘制一个矩形，确定需要保留的区域。

步骤/11 将矩形和下方花纹选中，按Ctrl+7组合键创建剪贴蒙版，将图案不需要的区域进行

隐藏处理。

步骤/12 此时可以看到叠加的树叶图案不透明度过高，需要将其亮度适当降低。将图案选中，在控制栏中设置"不透明度"为50%。

步骤/13 制作包装正面底部的螺旋花纹效果。选择工具箱中的"螺旋线工具"，在画面中单击，在弹出的"螺旋线"对话框中设置"半径"为12mm，"衰减"为75%，"段数"为6，同时选择合适的"样式"。设置完成后单击"确定"按钮。

步骤/14 选中该螺旋，在控制栏中设置"填充"为无，"描边"为白色，"粗细"为5pt。

步骤/15 将制作的螺旋线复制若干份，调整大小进行整齐排列。

步骤/16 将所有螺旋线加选，执行"对象>扩展"命令，在弹出的"扩展"对话框中单击"确定"按钮，即可将描边对象转换为图形对象。

步骤/17 画面中螺旋线图形连接部位有多余图形，需要做去除处理。将螺旋线图形选中，在打开的"路径查找器"面板中单击"分割"按

钮，将图形进行分割。

步骤/18 在螺旋线图形分割状态下，右击并在弹出的快捷菜单中选择"取消编组"命令，将图形编组取消。将多余的图形选中，按Delete键进行删除。

步骤/19 删除操作完成后将所有螺旋线框选，单击"路径查找器"面板中的"联集"按钮。

步骤/20 此时螺旋线就成为一个完整的图形。

步骤/21 选择工具箱中的"矩形工具"，设置"填充"为浅卡其色，"描边"为无，在树叶图案下方绘制矩形。

步骤/22 将螺旋线移动到矩形上方，并调整其大小。加选两个形状，单击"路径查找器"面板中的"减去顶层"按钮。

步骤/23 选择该图形，右击并在弹出的快捷菜单中选择"取消编组"命令，将图形编组取消，再将上方不需要的图形删除。

步骤/24 制作品牌标志。选择工具箱中的"椭圆工具"，设置"填充"为浅卡其色，"描边"为褐色，"粗细"为0.5pt，设置完成后按住Shift键在空白处绘制一个正圆。

步骤/25 将绘制完成的正圆选中，按Ctrl+C组合键进行复制，按Ctrl+F组合键将其粘贴在前面。在复制得到的图形选中状态下，将光标放在定界框一角，按住Shift+Alt组合键的同时按住鼠标左键，将图形向中心进行等比例缩小。

步骤/26 将素材"1.ai"打开，将图形素材选中，按Ctrl+C组合键进行复制，再回到当前操作文档，按Ctrl+V组合键进行粘贴。同时结合使用"选择工具"，将素材适当放大后放在正圆内部。

步骤/27 制作环形的路径文字，首先需要绘制一个正圆。选择"椭圆工具"，在画面中绘制一个正圆。

步骤/28 选择工具箱中的"路径文字工具"，在正圆边缘位置单击确定文字起点，删除占位符，输入相应的文字，并在控制栏中设置合适的字体、字号。

步骤/29 使用同样的方法制作英文部分。

步骤/30 此时标志制作完成，将其所有图形以及文字对象选中，按Ctrl+G组合键进行编组。将标志适当缩小后移动到包装上方。

步骤/31 将标志复制一份放置在摇盖处，并进一步缩小。

步骤/32 选择工具箱中的"直排文字工具"，在底部右侧处输入文字，在控制栏中设置合适的填充颜色、字体、字号。

步骤/33 使用"直排文字工具"，输入其他文字。

步骤/34 选择工具箱中的"直线段工具"，设置"填充"为无，"描边"为褐色，"粗细"为0.5pt，设置完成后在左侧3行文字上方绘制直线段。

步骤/35 将该直线段复制一份，放在相对应的下方位置。

步骤/36 将包装正面中的花纹、标志及文字全部选中，复制一份移动到"画板3"中，此时

包装的两个正面效果图制作完成。

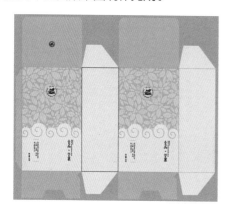

步骤/37 使用"文字工具"在"画板2"的侧面矩形中输入点文字和段落文字。

步骤/38 选择工具箱中的"矩形工具"，在控制栏中设置"填充"为浅卡其色，"描边"为无，设置完成后在段落文字下方绘制一个矩形，作为条形码的预留位置。

步骤/39 将制作完成的侧面标题文字和相应英文复制一份，放在另一个侧面的上半部分。

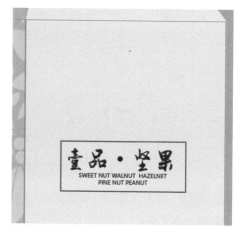

步骤/40 制作另一个侧面的营养成分表。首先使用"矩形工具"，设置"填充"为浅卡其色，"描边"为无，设置完成后在标题文字下方绘制矩形。再选中矩形，在控制栏中设置 "宽"为70mm、"高"为30mm的矩形。

步骤/41 使用"矩形工具"，在已有矩形上方绘制一个细长的褐色矩形。

步骤/42 使用"矩形工具"，设置"填充"为无，"描边"为褐色，"粗细"为0.2pt，设置

完成后在褐色矩形下方绘制一个描边矩形。

步骤/43 在矩形框内添加直线段，将其进行分割。选择工具箱中"直线段工具"，设置"填充"为无，"描边"为褐色，"粗细"为0.2pt，设置完成后在矩形框内绘制直线段。

步骤/44 使用同样的方法继续绘制其他几条直线段，制作出产品营养成分表格。

步骤/45 使用"文字工具"输入相应的文字。（在绘制表格时，可以使用该案例中的操作方法进行制作。此外，还可以借助"矩形网格工具"设置合适的行数、列数。）

营养成分含量参考值（每100g）			
钙	38　(mg)	锌	0.4　(mg)
铁	2　(mg)	铜	0.3　(mg)
钾	310 (mg)	维生素B6	0.07 (mg)
镁	45　(mg)	维生素E	1.5 (IU)

步骤/46 此时包装的平面图制作完成，效

果如下图所示。

8.5.3 制作包装立体展示效果

步骤/01 新建"画板5"，设置其"宽"为540mm、"高"为390mm。

步骤/02 使用"矩形工具"绘制一个与画板等大的矩形，填充浅灰色到白色的渐变。

步骤／03 将包装盒的正面、顶面和侧面各复制一份，放置在"画板5"中，并执行"对象>排列>置于顶层"命令，将其放置在画面最前方。将"画板5"中的内容框选，右击并在弹出的快捷菜单中执行"文字>创建轮廓"命令，给文字创建轮廓。

步骤／04 制作立体展示效果。将包装正面图形选中并编组，选择工具箱中的"自由变换工具"，在弹出的小工具箱中单击"自由扭曲"按钮，拖动锚点对包装正面图形进行变形。

步骤／05 使用同样的方法制作包装的侧面

及顶面。

步骤／06 由于光线自右上角向左下方照射，所以包装左侧的面应该偏暗。选择工具箱中的"钢笔工具"，设置"填充"为深褐色，"描边"为无，设置完成后沿着包装侧面绘制图形。

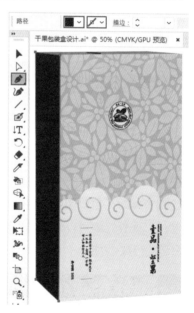

步骤／07 此时可以看到叠加的图形将侧面效果遮挡住，需要将其显示出来。将图形选中，在打开的"透明度"面板中设置"混合模式"为

"正片叠底"，"不透明度"为20%。

步骤/08 此时的效果如下图所示。

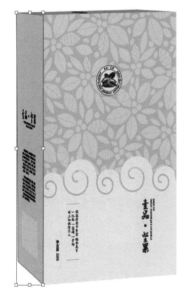

步骤/09 选择包装正面图形，执行"效果>风格化>内发光"命令，在弹出的"内发光"对话框中设置"模式"为"滤色"，"颜色"为白色，"不透明度"为75%，"模糊"为1mm，同时选中"边缘"单选按钮，设置完成后单击"确定"按钮。

步骤/10 此时的效果如下图所示。

步骤/11 为包装的侧面、顶面添加相同的"内发光"效果。

步骤/12 为包装添加倒影。首先将包装的正面图形复制一份并垂直翻转，然后使用"自由变形工具"进行变形。

步骤/13 使用"矩形工具"绘制一个矩形并填充由白色到黑色的渐变。

步骤/14 将倒置的包装正面图和矩形加选，在打开的"透明度"面板中单击"制作蒙版"按钮。

步骤/15 得到逐渐隐藏的倒影效果，如下图所示。

步骤/16 降低倒影的不透明度。将倒影选中，在打开的"透明度"面板中设置"不透明度"为60%。

步骤/17 使用同样的方法制作包装侧面的倒影。

步骤/18 将包装及其投影全部选中，复制一份并将其适当缩小，摆放在右侧。此时，干果包装的立体展示效果图制作完成。

第 9 章

罐装饮品包装

9.1 设计思路

案例类型：

本案例是一款罐装饮品的包装设计项目。

项目诉求：

产品为面向年轻消费群体的水果口味功能性饮料，可起到运动后恢复体力、消除工作疲劳、提神醒脑等功效。包装设计要求具有一定的突破性，且符合年轻人群的喜好。

设计定位：

本案例打破了常规的果味饮品以及功能性饮料的设计思路，不在包装上强调其功能或展示口味，而是独辟蹊径，以小巧、灵活、充满活力的鸟儿形象作为包装的主体物，点彩手法的鸟儿图形，搭配

从蓝莓中提取出的深蓝色。独特的视觉感受，切合年轻消费群体追求独特的心态。

9.2 配色方案

本案例在颜色选择上以低明度的色彩为主，深色往往给人以力量感和神秘感。这既符合功能性饮料恢复能量的特性，又能够引起人们的好奇心。

主色：

本案例选用低明度的深蓝色作为主色，这种颜色是从蓝莓的色彩中提取，也与产品的原材料相呼应。

辅助色：

同类色是一种既简单又不会出错的颜色搭配方式。本案例选择纯度偏高的渐变蓝色作为辅助色，将这种颜色运用到小鸟图案上，仿佛黑夜中亮起的点点星光。

点缀色：

在深色的版面中，文字信息如果想要准确地传达，一方面可以使用色相差异较大的色彩，或者使

用明度差异较大的色彩，本案例的包装色调一致，所以在这里可以使用明度较高的青蓝色和白色作为文字的颜色。重点展示的文字使用白色，次要展示的文字可以使用青蓝色。

其他配色方案：

与暗调方案相对，也可以采用亮色。选择明度和纯度适中的青色作为主色调，在与白色搭配中使人产生清新之感。橙色系的色彩也是功能性饮料常用的色彩，如橙红、橘色、黄色等。这些色彩具有蓬勃的生命力，搭配白色并且点缀蓝色，可使画面形成鲜明的对比。

9.3 版面构图

本案例将小鸟图案作为包装上重点展示的内容，在版面底部呈现，极具视觉吸引力，同时也增强了视觉的稳定性。产品信息的相关文字布置在图案上下方的空白区域，不仅可以将信息直接传达，而且也丰富了细节效果。

如果想要强化小鸟图案的视觉效果，可以将其摆放在中心区域，然后将产品的信息围绕在图案周围，形成视觉中心。

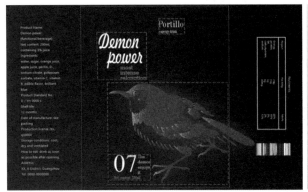

9.4 同类作品欣赏

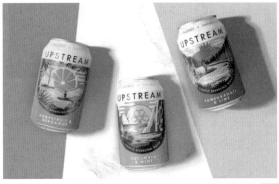
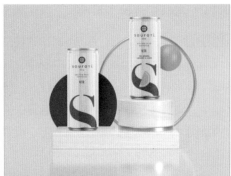
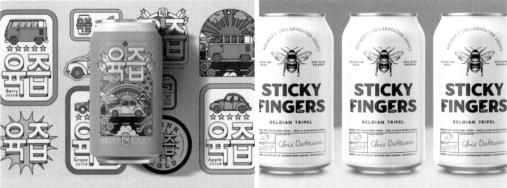
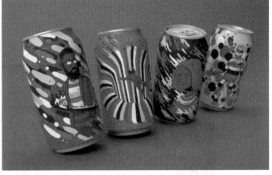
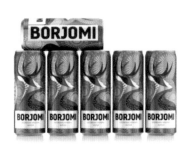

9.5 项目实战

9.5.1 制作包装平面图

步骤/01 本案例需要在Illustrator软件中制作包装平面图，在Photoshop软件中制作立体展示效果图。将Illustrator软件打开，新建一个宽度为200mm、高度为120mm的文档。选择工具箱中的"矩形工具"，设置"描边"为无，设置完成后绘制一个与画板等大的矩形。

步骤/02 制作渐变背景。将矩形选中，在打开的"渐变"面板中设置"类型"为"线性渐变"，"角度"为40°。设置完成后编辑一个由蓝黑色到深蓝色的渐变。

步骤/03 此时的效果如下图所示。

步骤/04 添加主标题文字。选择工具箱中的"文字工具"，在渐变矩形顶部输入文字，在控制栏中设置"填充"为白色，"描边"为无，同时设置合适的字体、字号。

步骤/05 对文字形态进行调整。将文字选中，在打开的"字符"面板中设置"水平缩放"为71%，"字间距"为-20。

步骤/06 选择"文字工具"，在已有文字下方以及右侧输入其他文字，并在"字符"面板中对文字形态进行调整。

步骤/07 添加小鸟图案。将小鸟素材"1.ai"打开并将其选中，按Ctrl+C组合键进行复制。回到当前操作文档，按Ctrl+V组合键进行粘贴。将素材适当缩小后，摆放在文字下方。

步骤/08 添加渐变描边效果。将小鸟素材选中，在控制栏中设置"描边"为任意色，"粗细"为1pt。

步骤/09 将小鸟素材选中，打开"渐变"面板，单击"描边"按钮，设置"类型"为"线性渐变"，"角度"为0°。设置完成后编辑一个由青色到蓝色的渐变。

步骤/10 此时的效果如下图所示。

步骤/11 将小鸟点状化处理。在该素材选中状态下，执行"效果>像素化>点状化"命令，在弹出的"点状化"对话框中设置"单元格大小"为5，设置完成后单击"确定"按钮。

141

步骤/12 此时的效果如下图所示。

步骤/13 添加外发光效果。在素材选中状态下，执行"效果>风格化>外发光"命令，在弹出的"外发光"对话框中设置"模式"为"正常"，"颜色"为蓝色，"不透明度"为80%，"模糊"为7mm，设置完成后单击"确定"按钮。

步骤/14 此时的效果如下图所示。

步骤/15 将小鸟素材选中，在打开的"透明度"面板中设置"混合模式"为"颜色减淡"。

步骤/16 此时的效果如下图所示。

步骤/17 选择工具箱中的"文字工具"，在小鸟左下角输入文字，在控制栏中设置"填充"为白色，"描边"为无，并设置合适的字体与字号。

步骤/18 使用"文字工具"，在已有文字右侧和底部添加其他文字。

步骤/19 选择工具箱中的"文字工具"，在版面左侧按住鼠标左键拖动绘制文本框，输入合适的文字。在控制栏中设置"填充"为白色，

"描边"为无，同时设置合适的字体、字号。

步骤/20 调整段落文字的行间距。将段落文字选中，在打开的"字符"面板中设置"行间距"为10pt，同时设置"水平缩放"为20。

步骤/21 此时的效果如下图所示。

步骤/22 制作产品配料表。使用"文字工具"，在画面右侧的空白处，输入配料表的标题文字。

步骤/23 绘制表格。选择工具箱中的"矩形工具"，在控制栏中设置"填充"为无，"描边"为白色，"粗细"为1pt，设置完成后在标题文字下方绘制一个描边矩形。

步骤/24 绘制直线段，划分区域。选择工具箱中的"直线段工具"，在控制栏中设置"填充"为无，"描边"为白色，"粗细"为1pt。设置完成后在矩形内部按住Shift键的同时按住鼠标左键拖动，绘制一条水平直线段。

步骤/25 选择工具箱中的"文字工具"，

在表格内部输入文字。

步骤/26 旋转表格，使其以竖排的形式呈现。将表格以及相应的文字选中，右击并在弹出的快捷菜单中选择"变换>旋转"命令，在打开的"旋转"对话框中设置"角度"为-90°，单击"确定"按钮。

步骤/27 将其摆放在版面右侧边缘处。

步骤/28 将条形码素材"3.png"置入，放在配料表下方，此时第一种尺寸的产品包装平面

图制作完成。

步骤/29 制作另一种尺寸的包装平面图。选择工具箱中的"画板工具"，在已有画板右侧绘制一个"宽"为200mm、"高"为180mm的画板。

步骤/30 将制作完成的平面中所有图形选中，并复制一份，放在新建的画板上方。然后对复制得到的图形、文字等元素的大小进行调整。

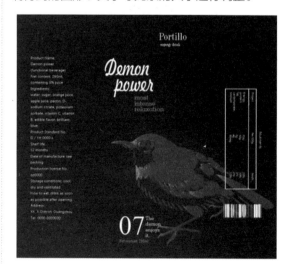

步骤/31 保存两种不同尺寸的平面图制作。执行"文件>导出>导出为"命令，在弹出的"导出"对话框中设置合适的"文件名"，设置"保存类型"为JPEG，同时选中"使用画板"复选框。设置完成后单击"导出"按钮。

步骤/32 在弹出的"JPEG选项"对话框中单击"确定"按钮。

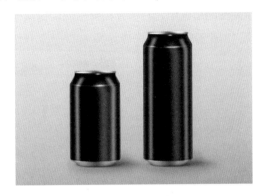

JPEG 选项

图像

颜色模型（C）：CMYK

品质（Q）：10 最高
较小文件 较大文件

选项

压缩方法（M）：基线（标准）

分辨率（R）：高（300 ppi）

消除锯齿（A）：优化文字（提示）

☐ 图像映射（I）

☑ 嵌入 ICC 配置文件（E）：Japan Color 2001 Coated

确定 取消

9.5.2 制作包装立体展示效果

步骤/01 打开Photoshop软件，执行"文件>打开"命令，将素材"2.psd"打开。

步骤/02 置入平面图。将"罐装饮品包装设计-平面图2.jpg"置入，适当缩小后放在左侧较矮的罐装立体模型上方，调整图层顺序，将平面图图层放在组2中的图层3下方。

步骤/03 此时的画面效果如下图所示。

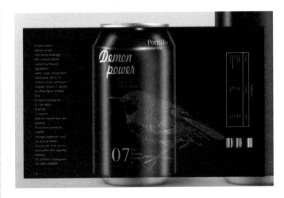

步骤/04 隐藏易拉罐以外的部分平面图。将平面图图层选中，右击并在弹出的快捷菜单中选择"创建剪贴蒙版"命令。

步骤/05 创建剪贴蒙版后，即可将平面图多余的区域进行隐藏。

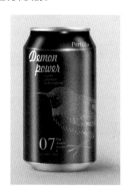

步骤/06 使用同样的方式，制作另一个尺寸的产品包装展示效果图。此时两种不同尺寸的饮品立体包装效果图制作完成。

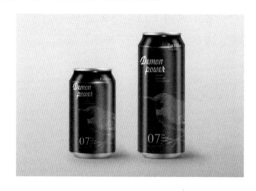

第 10 章

盒装果汁包装

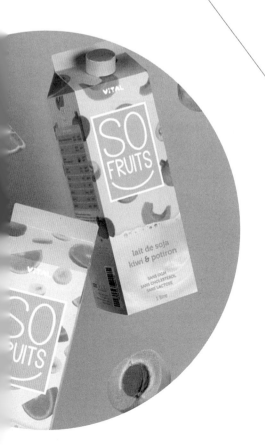

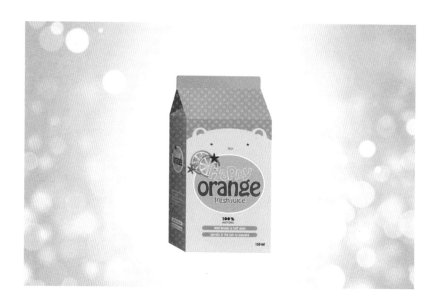

10.1 设计思路

案例类型：

本案例是一款盒装橙汁的包装设计项目。

项目诉求：

本案例中要包装的产品优势在于新鲜水果生榨取汁，保留水果的天然营养成分，原汁原味，无任何添加剂。产品主要面向青少年以及年轻白领，让人随时随地轻松喝到新鲜果汁。本案例中要包装的橙汁产品为系列产品中的一款，所以这款产品的包装设计需要具有可扩展性，以便于进行同系列其他产品的包装设计。

设计定位：

橙汁产品的主要消费群体为处于身体成长期的青少年及工作忙碌但对健康生活有一定追求的年轻上班族群体。这两类人群对于视觉刺激都有着较为明显的反应，所以产品的包装要足够吸人眼球，并且给人以良好的印象。本案例选择了深受年轻群体喜爱的卡通图形作为产品包装的主体元素，可爱的

卡通图形夸张地张着大嘴，产品的名称位于嘴巴中间，为包装增添趣味性。

10.2 配色方案

提到橙汁饮品，就会想到新鲜的橙子给我们带来的暖暖的颜色视觉效果，橙色给人以温暖、活泼、生动的感觉。

主色：

橙色是欢快活泼的光辉色彩，是暖色系中给人感觉最温暖的。同时它也使人联想到金色的秋天、丰硕的果实，是一种富足、快乐、甜蜜而幸福的颜色。橙色明亮、活泼，非常适合在本案例中使用，可以将产品原汁原味的特性淋漓尽致地表现出来。

辅助色：

包装中以大面积的橙色为主色。辅助以淡橙色，这种颜色可以通过向橙色中混入大量的白色得到，所以两种颜色搭配在一起非常和谐。在橙色的衬托下，淡橙色的卡通形象更显突出。

点缀色：

由于橙汁的包装是为了营造原汁原味的视觉氛围，因此在配色上使用了统一的橙色调。另外，选择了一种明度稍高的橙色以及一种明度稍低的橙色进行卡通形象及背景部分的搭配。

为了包装整体画面的丰富性，点缀色应选择较为鲜艳的颜色，以较小的面积进行搭配，这样的配色会使画面更具有节奏感。

其他配色方案：

在制作同系列其他口味果汁的包装时，只需根据相应果味水果的色彩选择同色系或者相近色系的颜色，并在明度上做一些调整即可。

10.3 版面构图

本案例包装版面为对称式构图，垂直中线两侧的内容基本一致。画面围绕卡通形象展开，卡通小熊形象在局部上运用了夸张的表现形式，将嘴部夸张为一个很大的椭圆形，而且椭圆形同时也作为商品标志的组成部分，与包装上的装饰图案很好地结合在一起，又不乏趣味性。

另外，也可以使版面以标志作为重点展示内容，卡通熊的图形摆放在底部。卡通熊的视线望向产

品的标志，更具互动性。

10.4 同类作品欣赏

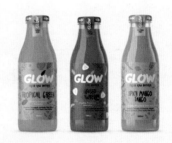

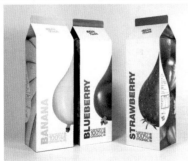

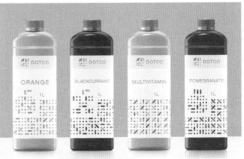

10.5 项目实战

10.5.1 制作包装平面图背景

步骤/01 打开Illustrator 软件，执行"文件>新建"命令，在弹出的"新建文档"对话框中设置"宽度"为100mm、"高度"为150mm，"方向"为纵向。设置完成后单击"创建"按钮完成操作。

步骤/02 此时的效果如下图所示。

步骤/03 单击工具箱中的"画板工具"，新建"画板2"，设置"宽"为60mm、"高"为

150mm。

步骤/04 创建另外两个与已有画板大小相同的画板。

步骤/05 选择工具箱中的"矩形工具"，设置"填充"为橙色，"描边"为无，设置完成后在"画板1"中绘制一个与其等大的矩形。

步骤/06 在"矩形工具"使用状态下，在画面中单击，在弹出的"矩形"对话框中设置"宽度"为100mm、"高度"为55 mm，设置

完成后单击"确定"按钮。

步骤/07 将橙色矩形移动到"画板1"顶部。

步骤/08 使用"矩形工具"，设置"填充"为橙色，"描边"为无，设置完成后在版面中单击，在弹出的"矩形"对话框中设置"宽度"为100mm、"高度"为23mm，设置完成后单击"确定"按钮。

步骤/09 将该矩形移动至摇盖上方。

步骤/10 在顶部矩形选中状态下，选择"直接选择工具"，将矩形左上角和右上角内部的白色圆形控制点选中，按住鼠标左键向左下角拖动。

步骤/11 拖动至合适位置时释放鼠标，即可将矩形顶部的两个尖角变为圆角。

步骤/12 制作"画板1"底部的摇盖。选择工具箱中的"钢笔工具"，设置"填充"为淡橙色，"描边"为无，设置完成后在"画板1"底部绘制一个不规则图形。

步骤/13 使用同样的方法，制作侧面刀版

图和最左侧的连接图形。

步骤/14 将包装正面和侧面图形框选，复制并摆放在右侧画板中。

10.5.2 制作包装上的图案

步骤/01 制作斑点底纹。选择"画板1"中的背景矩形，按Ctrl+C组合键进行复制，按Ctrl+F组合键将其粘贴在前面。在复制得到的矩形选中状态下，执行"窗口>色板库>图案>基本图形>基本图形_点"命令，在打开的"基本图形_点"面板中选择"6dpi 40％"。

步骤/02 此时的矩形效果如下图所示。

步骤/03 选择斑点图案，执行"窗口>透明度"命令，在打开的"透明度"面板中设置"混合模式"为"柔光"，"不透明度"为60％。

步骤/04 此时的效果如下图所示。

步骤/05 使用同样的方法制作其他矩形上

方的斑点底纹。

步骤/06 制作卡通图形。选择工具箱中的 "椭圆工具"，设置"填充"为淡橙色，"描边" 为无，设置完成后在画板外绘制一个椭圆。

步骤/07 使用"矩形工具"，在其上方绘制一个相同颜色的矩形。

步骤/08 将椭圆和矩形加选，执行"窗口> 路径查找器"命令，在打开的"路径查找器"面

板中单击"联集"按钮，将其合并为一个图形。

步骤/09 此时的形状如下图所示。

步骤/10 删除图形左右两侧多余的部分。 使用"矩形工具"绘制矩形，将两侧多余部分遮挡住。

步骤/11 在3个图形全选中状态下，在"路径查找器"面板中单击"减去顶层"按钮，将形状左右两侧多余部分裁剪掉。

步骤12 适当调整大小，将其放在"画板1"的上方。

步骤13 制作卡通小熊的两只耳朵。选择工具箱中的"椭圆工具"，设置"填充"为淡橙色，"描边"为无，设置完成后在合并图形顶部按住Shift键绘制一个小的正圆形。

步骤14 将该正圆选中，按住Alt+Shift组合键的同时按住鼠标左键向右拖动，使图形沿着水平方向移动复制，至右侧合适位置时释放鼠标，即可得到卡通小熊的另一只耳朵。

步骤15 进一步丰富耳朵的细节效果。选择工具箱中的"钢笔工具"，设置"填充"为橙色，"描边"为无，设置完成后在左侧耳朵内部绘制形状。

步骤16 将该形状复制一份，移动到右侧耳朵上方，同时进行适当的旋转。

步骤17 使用"椭圆工具"，绘制出卡通小熊的眼睛和鼻子。

步骤18 选择工具箱中的"椭圆工具"，设置"填充"为橘粉色，"描边"为白色，"粗细"为3pt，设置完成后在卡通小熊的鼻子下方绘制椭圆形。

步骤/19 将素材"1.ai"打开，选中需要使用的部分，按Ctrl+C组合键进行复制。回到当前操作文档中，按Ctrl+V组合键进行粘贴，将其摆放在橘粉色椭圆左上角，并进行适当旋转。

步骤/20 选择工具箱中的"文字工具"，在橘粉色椭圆内部输入合适的文字，设置"填充"为嫩绿色，"描边"为白色，"粗细"为1.5pt，同时设置合适的字体、字号。

步骤/21 调整文字的摆放角度。选择工具箱中的"修饰文字工具"，在其中一个字母上单击，然后将光标定位到字母顶部，按住鼠标左键拖动，对字母进行旋转操作。

步骤/22 使用"文字工具"，在已有文字下方输入合适的文字，并对文字摆放位置以及角度进行适当调整。

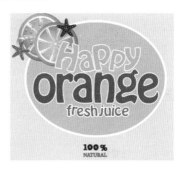

步骤/23 选择工具箱中的"圆角矩形工具"，设置"填充"为橙色，"描边"为无，完成后在画面中单击，在弹出的"圆角矩形"对话框中，设置"宽度"为65mm、"高度"为5mm、"圆角半径"为12mm。设置完成后单击"确定"按钮。

步骤/24 将得到的图形移动至已有文字效果的位置。

步骤/25 将绘制完成的圆角矩形选中，按住Alt+Shift组合键的同时按住鼠标左键向下拖动，使图形在同一垂直线上移动，至下方合适位

置时释放鼠标，即可将图形快速复制一份。

步骤/26 使用"文字工具"，输入合适的文字。

步骤/27 将正面的图形全部选中，复制一份放在"画板3"中。

步骤/28 制作包装盒侧面效果。将商品名称复制一份放置在"画板2"中，并调整其大小。

步骤/29 使用"文字工具"在商品名称下方输入多行文字，再使用"椭圆工具"在文字左侧绘制白色的正圆作为装饰。

步骤/30 将包装正面图中的圆角矩形及上方文字复制一份，放置在"画板2"中，并对其颜色进行更改。

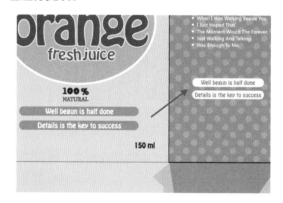

步骤/31 将"画板2"中的包装名称及下方的文字复制一份放置在"画板4"中。

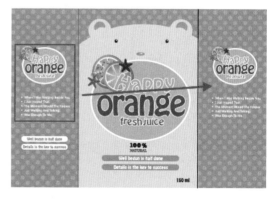

步骤/32 使用"矩形工具"，在文字下方

绘制一个白色的矩形，作为条形码的预留位置。

步骤/33　由于包装侧面的立体呈现状态为三角，为了后续操作方便，在侧面顶部添加一个三角线条。选择工具箱中的"钢笔工具"，在控制栏中设置"填充"为无，"描边"为黑色，"粗细"为1pt，设置完成后在包装侧面摇盖部位绘制一个三角折线。

步骤/34　将绘制完成的三角折线复制一份，放在另一个侧面的摇盖上方，此时整个包装的平面展开图制作完成。

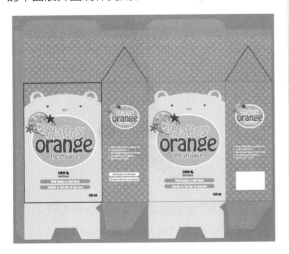

10.5.3　制作包装立体展示效果

步骤/01　新建一个画板，设置其"宽"为205mm、"高"为305mm。

步骤/02　将背景素材"2.jpg"置入，进行适当旋转与调整大小后放在画板上方，使其铺满整个画板。

步骤/03　将包装的正面、侧面、顶部区域进行复制，移动到背景素材上方。

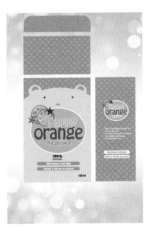

步骤/04 将正面图和侧面图选中，执行"文字>创建轮廓"命令，将文字转换为形状。将正面和侧面的所有图形都选中，按Ctrl+G组合键进行编组，为后面的自由变换操作提供便利。再将编组的包装侧面移动到正面图左侧，选择工具箱中的"自由变换工具"，在弹出的小工具箱中单击"自由扭曲"按钮，将光标放在定界框的上方，拖动鼠标对图形进行变形扭曲操作。

步骤/05 在"自由变换工具"被使用的状态下，对顶部图形进行扭曲变形操作。

步骤/06 制作左上角的折叠部分。选择工具箱中的"钢笔工具"，设置"填充"为深黄色，"描边"为无，设置完成后在侧面顶部绘制

一个三角形。

步骤/07 为绘制的三角形叠加斑点图案。将绘制的三角形选中，按Ctrl+C组合键进行复制，按Ctrl+F组合键进行原位粘贴。在复制得到的图形选中状态下，执行"窗口>色板库>图案>基本图形>基本图形-点"命令，在打开的"基本图形-点"面板中选择合适的图案。

步骤/08 此时的效果如下图所示。

步骤/09 在图案选中状态下，在打开的"透明度"面板中设置"模式"为"柔光"，"不透明

度"为60%。

步骤/10 此时的效果如下图所示。

步骤/11 使用同样的方法，在已有三角形右下角继续绘制图形。

步骤/12 制作包装盒最顶端效果。将图形移动到相应的位置。

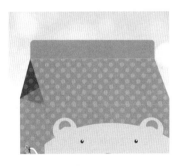

步骤/13 选择该图形，执行"窗口>渐变"命令，在打开的"渐变"面板中设置"类型"为"线性渐变"，"角度"为-156°。设置完成后

编辑一个黄色系渐变。

步骤/14 此时的效果如下图所示。

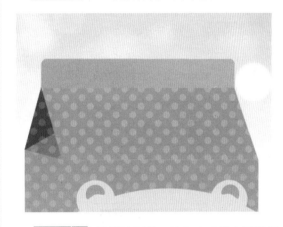

步骤/15 选择该形状，按Ctrl+C组合键进行复制，按Ctrl+B组合键将其原位贴在后面。将复制得到的图形填充为深褐色，同时将其适当向左上角轻移，此时厚度的效果制作完成。

步骤/16 压暗包装侧面。选择工具箱中的"钢笔工具"，在控制栏中设置"描边"为无。

设置完成后在侧面绘制图形。

步骤/17 将灰色图形选中，在打开的"渐变"面板中设置"类型"为线性渐变，"角度"为-178°，编辑一个白色到黑色的渐变。

步骤/18 此时的效果如下图所示。

步骤/19 将图形选中，在打开的"透明度"面板中设置"混合模式"为正片叠底，"不透明度"为30%。

步骤/20 此时的效果如下图所示。

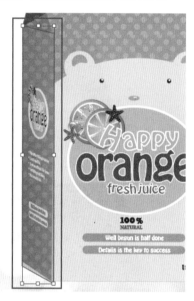

步骤/21 制作包装底部阴影。使用"钢笔工具"，在控制栏中设置"描边"为无，设置完成后在包装底部绘制一个不规则图形。

步骤/22 为不规则图形添加渐变色。将图

形选中，在打开的"渐变"面板中设置"类型"为"线性渐变"，"角度"为-156°，编辑一个橙色系渐变。

步骤/23 此时的效果如下图所示。

步骤/24 为该图形添加投影。在图形选中状态下，执行"效果>风格化>投影"命令，在弹出的"投影"对话框中设置"模式"为"正片叠底"，"不透明度"为"75%"，"X位移"为-1mm，"Y位移"为1mm，"模糊"为0.5mm，"颜色"为咖啡色，设置完成后单击"确定"按钮。

步骤/25 此时的效果如下图所示。

步骤/26 将投影图形选中，调整图层顺序，将其摆放在包装最后面。此时果汁饮品包装的立体展示效果图制作完成。

第 11 章

日用品包装

11.1 设计思路

案例类型：

本案例是一款空气清新剂的包装设计项目。

项目诉求：

本案例中要包装的产品是一款以"清新空气，愉悦生活"为品牌文化的固体清新剂，适用于居家、办公室、酒店等室内场所。产品包装既要展现出品牌文化，又要与产品清新自然的柠檬香型属性相匹配。

设计定位：

根据产品特征，包装要倾向于自然、清新、健康的风格。提到清新自然，便让人联想到春天生机勃勃、活力满满的景象。因此，本案例选择使用明度和纯度都比较高的绿色，以此来吸引受众的注意

力，同时搭配柠檬图像元素，可以让消费者在第一时间就能准确了解产品的特性。

11.2 配色方案

绿色是大自然最好的代表色，同时又充满了生机与活力。将绿色作为主色，可以凸显产品的调性。搭配柠檬黄色，两者色相相邻，搭配在一起既可以避免艳丽颜色带来的视觉刺激，又可以打破单一色彩的平铺直叙，使画面更加灵动、洒脱。

主色：

绿色是人类本能上接受度非常高的一种颜色，将其作为主色，与受众心理需求相吻合。绿色的种类也有很多，浅黄绿色明快清新，深绿色则成熟稳重。本案例的包装背景使用两色的渐变，在同类色对比中既保持了画面色调的统一，同时又避免了单一颜色造成的枯燥乏味之感。

辅助色：

包装大面积的背景以不同明度的绿色为主色，但如果全部使用该种颜色，容易使画面缺乏层次感，而且包装中需要使用柠檬图像作为产品香型的特征物，所以版面中必然会出现柠檬的元素。黄色的柠檬与黄绿色背景的色彩相邻，搭配在一起比较和谐。此处使用了带有绿叶的柠檬图像，与背景中的绿色相呼应。

点缀色：

产品标志部分使用了较深的绿色作为底色，深绿色与版面各部分的颜色搭配协调。同时在深绿色的衬托下，标志中白色的部分更加清晰。

其他配色方案：

要体现清新、自然，除了可以选择用绿色作为主色调外，还可以选择淡青色。明度和纯度适中的青色给人清新、活力的印象，还可以选择将纯净的浅蓝色作为主色调，给人以晴朗蓝天的开阔之感。

11.3 版面构图

本案例将版面倾斜分割为两个部分，运用不同色块增强版面的视觉活跃性。浓重的背景色面积较小，在左侧以左对齐方式呈现的文字，将信息直接传达给消费者，同时让版面尽显简约与统一。面积较大的区域以展示柠檬图像为主，版面布局简洁、清晰。

11.4 同类作品欣赏

11.5 项目实战

11.5.1 制作包装平面图

步骤/01 本案例将在Illustrator软件中制作包装平面图，在Photoshop软件中制作包装的立体展示效果图。首先制作平面图，将Illustrator软件打开，新建一个宽度为390mm、高度为210mm的文档。选择工具箱中的"矩形工具"，在控制栏中设置"描边"为无，设置完成后绘制一个与画板等大的矩形。

步骤/02 为矩形填充渐变色。将矩形选中，在打开的"渐变"面板中设置"类型"为"线性渐变"，"角度"为-18°，设置完成后编辑一个绿色系渐变。

步骤/03 此时的效果如下图所示。

步骤/04 选择工具箱中的"钢笔工具"，在控制栏中设置"填充"为浅灰色，"描边"为无。设置完成后在渐变矩形右侧绘制一个不规则图形。

步骤/05 执行"文件>置入"命令，将柠檬素材"1.png"置入并嵌入文档中，调整大小后放在白色四边形的上方。

步骤/06 对素材进行对称处理。将柠檬素材选中并右击，在弹出的快捷菜单中选择"变换>镜像"命令，在弹出的"镜像"对话框中选中"垂

直"单选按钮。设置完成后单击"确定"按钮。

步骤 07 此时的效果如下图所示。

步骤 08 隐藏超出画板的柠檬素材部分。使用"矩形工具"，在柠檬素材上方绘制矩形，将素材需要保留的部分遮盖住。

步骤 09 将顶部矩形以及底部素材选中，

按Ctrl+7组合键创建剪贴蒙版，即可将素材不需要的区域隐藏。

步骤 10 使用同样的方法再次置入该素材，并摆放在画板左侧，隐藏画板外的部分。

步骤 11 制作品牌标志。选择工具箱中的"文字工具"，在文档空白处输入文字，在控制栏中设置"填充"为白色，"描边"为无，同时设置合适的字体、字号。

步骤 12 对文字进行变形处理。将文字选

中，执行"对象>扩展"命令，在弹出的"扩展"对话框中单击"确定"按钮，将文字对象转换为图形对象。

步骤/13 此时文字上方出现可以调整的锚点。

步骤/14 对字母O进行变形。选择工具箱中的"直接选择工具"，将字母O右侧的锚点选中，借助键盘上的向右箭头键，将字母O横向拉宽。

步骤/15 在字母O内部添加笑脸。选择工具箱中的"椭圆工具"，在控制栏中设置"填充"为无，"描边"为白色，"粗细"为5pt，设置完成后在画板以外的空白处在按住Shift键的同时，

拖动鼠标绘制一个正圆。

步骤/16 将绘制的正圆选中，执行"对象>扩展"命令，在弹出的"扩展"对话框中单击"确定"按钮，将描边图形转换为可以填充颜色的图形对象。

步骤/17 需要将正圆上半部分去除，制作出半圆效果。选择工具箱中的"矩形工具"，在正圆上半部分绘制一个矩形。

步骤/18 将矩形和底部正圆选中，执行"窗口>路径查找器"命令，在打开的"路径查找器"面板中单击"减去顶层"按钮。

步骤/19 即可将正圆上半部分减去。

步骤/20 使用"椭圆工具"，在半圆上方绘制一个白色小正圆。

步骤/21 将白色小正圆复制一份，放在相对应的右侧位置，此时一个完整的笑脸图形制作完成。将构成笑脸的图形选中，将其适当缩小后

放在变形后的字母O内部。

步骤/22 在标志文字右上角添加注册商标标识文字。选择工具箱中的"文字工具"，在文字右上角输入文字，在控制栏中设置"填充"为白色，"描边"为无，同时设置合适的字体、字号。

步骤/23 此时品牌标志制作完成，将构成标志的所有文字以及图形选中，按Ctrl+G组合键进行编组。

步骤/24 选择工具箱中的"圆角矩形工具"，在柠檬素材左侧绘制图形。绘制完成后，选中该圆角矩形，在控制栏中设置"填充"为绿色，"描边"为白色，"粗细"为6pt，"圆角半径"为4mm。

步骤/25 将制作完成的标志选中，适当缩小后调整其位置与顺序，将其放在绿色圆角矩形上方。

步骤/26 在标志下方添加文字。选择工具箱中的"文字工具"，在标志下方输入文字，在控制栏中设置"填充"为白色，"描边"为无，同时设置合适的字体、字号。

步骤/27 将文字选中，在打开的"字符"面板中设置"水平缩放"为85%，"字间距"为40。

步骤/28 使用"文字工具"，在已有文字下方输入合适的文字，在控制栏中设置合适的填充颜色、字体、字号。在"字符"面板中对文字形态进行适当调整。

步骤/29 在文档底部制作卡通柠檬图案。选择工具箱中的"钢笔工具"，设置"填充"为柠檬黄色，"描边"为无，设置完成后在文档底部绘制一个卡通柠檬的外轮廓图形。

步骤/30 使用"钢笔工具"，设置"填充"为姜黄色，"描边"为无，设置完成后在柠檬图案顶部绘制一个深色图形，以增强柠檬图案的视觉层次感。

步骤/31 在柠檬图案上方添加小圆点作为装饰。选择工具箱中的"椭圆工具"，设置"填充"为绿色，"描边"为无，设置完成后在卡通柠檬图案左侧绘制椭圆。

步骤/32 调整绿色椭圆的混合模式。将小椭圆选中，在打开的"透明度"面板中设置"混合模式"为"滤色"，使其与底部的柠檬图案融为一体。

步骤/33 将制作完成的小椭圆复制若干份，放在卡通柠檬图案的左右两侧。

步骤/34 为柠檬图案添加高光。选择工具箱中的"钢笔工具"，在控制栏中设置"填充"为白色，"描边"为无，设置完成后在柠檬图案右下角绘制高光图形。

步骤/35 在卡通柠檬图案上方添加文字。选择工具箱中的"文字工具"，在卡通柠檬上方输入文字，在控制栏中设置"填充"为深绿色，"描边"为无，同时设置合适的字体、字号。

步骤/36 对文字形态进行调整。将文字选中，在打开的"字符"面板中设置"水平缩放"为85%，"字间距"为40。

步骤/37 将文字选中，按Ctrl+C组合键进行复制，再按Ctrl+F组合键进行原位粘贴。将复制得到的文字颜色更改为白色，并将文字适当地向上移动，将底部文字显示出来，呈现出立体文字效果。将卡通柠檬图案以及相关文字选中，按Ctrl+G组合键进行编组。

步骤/38 将编组的柠檬图案选中，再将光标放在定界框一角，按住鼠标左键拖动，进行适当角度的旋转。

步骤/39 使用"文字工具"，在柠檬素材底部输入文字，再在控制栏中设置合适的填充颜色、字体、字号。

步骤/40 添加产品信息与产品配料表。选择工具箱中的"圆角矩形工具"，在文档左侧绘

制图形。绘制完成后，选中该圆角矩形，在控制栏中设置"填充"为无，"描边"为白色，"粗细"为2pt，"圆角半径"为7mm。

步骤/41 将版面右侧的标志按Ctrl+C组合键复制一份，再按Ctrl+V组合键将其粘贴到圆角矩形内部。

步骤/42 选择工具箱中的"矩形工具"，在控制栏中设置"填充"为无，"描边"为白色，"粗细"为1pt，设置完成后在标志下方绘制一个长条矩形作为分隔线。

步骤/43 使用"文字工具"，在长条矩形下方添加文字。

步骤/44 选择工具箱中的"矩形网格工具"，设置完成后在文档中单击鼠标，在弹出的"矩形网格工具选项"对话框中设置"宽度"为55mm，"高度"为22mm，"水平分隔线"的"数量"为4，"垂直分隔线"的"数量"为1。设置完成后单击"确定"按钮。

步骤/45 选中该网格，在控制栏中设置"填充"为无，"描边"为黑色，"粗细"为0.3pt，

并将其移动至文字下方。

步骤/46 调整表格中垂直分隔线的位置。选择工具箱中的"直接选择工具"，将垂直分隔线选中，借助键盘上的向左箭头键，将其适当地向左移动。

步骤/47 使用"文字工具"，在表格内添加合适的文字。

步骤/48 将条形码素材"3.png"置入，放在表格下方，此时产品包装的平面图制作完成。

步骤/49 导出平面图。执行"文件>导出>导出为"命令，在弹出的"导出"对话框中设置合适的"文件名"，"文件类型"为JPEG，同时选中"使用画板"复选框。设置完成后单击"导出"按钮。

步骤/50 在弹出的"JPEG选项"对话框中单击"确定"按钮，即可将文档按照设置好的格式进行保存。

11.5.2 制作包装立体展示效果

步骤/01 将Photoshop软件打开，新建一个大小合适的横向空白文档。为背景图层填充渐变色，选择工具箱中的"渐变工具"，在选项栏中单击渐变色条，在弹出的"渐变编辑器"中编辑一个黄色系渐变，编辑完成后单击"确定"按钮。然后单击选项栏中的"线性渐变"按钮。

步骤/02 渐变设置完成后，在背景中按住鼠标左键自上向下拖动的同时按住Shift键，这样可以保证在垂直线上添加渐变。至合适位置时，释放鼠标即可为背景填充渐变色。

步骤/03 制作包装正面的立体展示效果。将立体包装模型素材"2.png"置入，调整其大

小，放在文档中偏左处。

步骤／04 将制作完成的平面图置入，调整其大小，放在立体罐装模型上方。然后右击执行"变形"命令。

步骤／05 此时在平面图上方出现可以进行调整的锚点，拖动相应锚点，即可对平面图进行变形，使其与底部立体模型更贴合。操作完成后按Enter键确认操作。

步骤／06 隐藏平面图上不需要的部分。选择工具箱中的"钢笔工具"，在选项栏中设置"绘制模式"为"路径"。设置完成后绘制出立体包装模型的大致轮廓，按Ctrl+Enter组合键将

路径转换为选区。（在操作时为了便于绘制立体罐装模型的外轮廓，可以将平面图的不透明度适当降低，将底部模型显示出来，待操作完成后再恢复到100%的状态即可。）

步骤／07 在当前选区状态下，单击图层面板底部的"添加图层蒙版"按钮，为该图层添加图层蒙版，将平面图不需要的区域进行隐藏。

步骤／08 此时的画面效果如下图所示。

步骤／09 在立体包装上方添加阴影与高光，增强效果真实感。选择工具箱中的"钢笔工具"，在选项栏中设置"绘制模式"为"形状"，"填充"为黑白灰系的线性渐变，"描边"为无，设

置完成后沿着立体包装的外轮廓绘制图形。

步骤/10 调整高光阴影图形的混合模式，使其与底部平面图融为一体。将该图层选中，在"图层"面板中设置"混合模式"为"叠加"，"不透明度"为60%。

步骤/11 制作立体包装底部的倒影效果。将构成立体包装模型的图层选中，按Ctrl+J组合键进行复制。在复制得到的3个图层选中状态下，按Ctrl+E组合键将3个图层合并为1个图层，并将其命名为"合并"。

步骤/12 把合并图层选中，调整图层顺序，将其摆放在立体模型素材下方。按Ctrl+T组合键进行自由变换，右击并在弹出的快捷菜单中选择"垂直翻转"命令，将合并图层移动至立体包装底部，完成后按Enter键确认操作。

步骤/13 选中合并的图层，执行"滤镜>模糊>高斯模糊"命令，在弹出的"高斯模糊"对话框中设置"半径"为30.0像素，设置完成后单击"确定"按钮。

步骤/14 此时的效果如下图所示。

步骤/15 将合并图层选中，为其添加一个图层蒙版。选择工具箱中的"渐变工具"，在选项栏中编辑一个由黑色到白色的渐变，同时单击"线性渐变"按钮，设置完成后自倒影图形底部向上拖动，将部分图形效果进行隐藏。

步骤/16 此时的画面效果如下图所示。

步骤/17 使用同样的方法制作另一个立体包装的背面展示效果图。本案例制作完成，最终效果如下图所示。

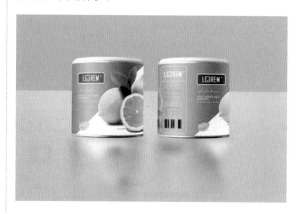

第 12 章

化妆品包装

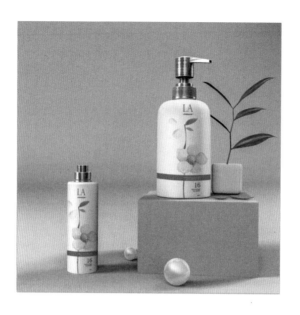

12.1 设计思路

案例类型：

本案例是一款化妆品包装设计项目。

项目诉求：

这款化妆品以某种珍稀植物提取物为主要原材料，主打植物护肤、草本养肤的理念，面向爱美的年轻女性消费群体。因此，要以展现产品特点为主，并结合女性消费特点以及心理需求，打造出易于被消费者接受的产品包装。

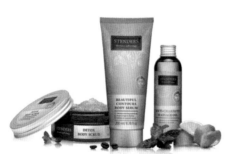

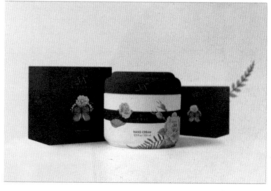

设计定位：

根据这款产品特征，本案例将包装整体风格定位为自然、简洁、雅致。产品主打珍稀植物提取液，所以可将该植物作为主体物呈现在包装上。为了符合包装的整体风格，此处植物以水彩画感的效果呈现。相对于实拍照片，绘画虽然丧失了部分真实感，但也正是这种介于真实与虚幻之间的表现形

式，更容易营造出与众不同的意蕴。

12.2 配色方案

　　使用淡色作为主色调，一方面可以凸显产品特性，另一方面可以瞬间拉近与受众距离，获取信赖感。包装中使用到的颜色全部来源于作为包装主体的水彩植物图像。这是最便捷也是给人最直观感受的配色方式。花蕊的橙色以及花瓣的颜色，这两种颜色都比较淡雅，与产品调性十分吻合。

主色：

　　由于水彩植物的色彩是特定的，所以可尝试从中选取色彩。水彩植物上比较浓郁的色彩一种是花蕊处的橙色，另一种是茎叶上的深绿色。橙色偏暖，深绿色则偏冷。暖色更容易拉近与消费者的心理距离，所以此处选择橙色作为主色，这种颜色主要应用在顶部产品名称以及底部的装饰图形中。

辅助色：

　　产品包装上的水彩植物图像上，主色橙色所占的比例并不是很大，花瓣中淡淡的橙色占据了较大的面积。不同明度与纯度的橙色对比，统一中又不失层次感。

点缀色：

　　水彩植物图像中的绿色作为点缀色出现，较好地调和了画面中过多的"温暖"感，使由暖色构成

的包装不至于显得过于"燥热"。

其他配色方案：

将高明度的橙色替换为白色作为包装的背景色。以橙色温暖、柔和的色彩特征，凸显产品温和护肤的特性。

提到天然、纯净，总会让人联想到绿色，这也是化妆品中常用的颜色，将其运用到包装中，能够较好地迎合受众的心理需求。

12.3 版面构图

在进行包装设计时，要考虑到包装的立体结构以及展开之后的形态。例如，此处的圆柱形瓶，将包装展开为平面时为较宽的矩形，布置画面元素时要考虑到圆柱体展示在消费者面前的区域范围。

本案例包装中的主要元素为水彩植物，为配合该元素的形态，包装采用中轴型的构图方式，将主要元素在版面中间部位呈现，标志放在顶部，更加醒目。

12.4 同类作品欣赏

12.5 项目实战

12.5.1 制作包装平面图

步骤/01 打开Illustrator软件，执行"文件>新建"命令，打开"新建文档"对话框，新建一个长、宽均为15cm的空白文档。

步骤/02 选择工具箱中的"矩形工具"，在控制栏中设置"填充"为白色，"描边"为无，设置完成后绘制一个与画板等大的矩形。

步骤/03 制作标志。选择工具箱中的"文字工具"，在版面顶部输入文字，然后在控制栏中设置"填充"为橘色，"描边"为无，同时设置合适的字体、字号。

步骤/04 使用"文字工具"，在标志文字下方输入文字。

步骤/05 在文字选中状态下，在打开的"字符"面板中设置"行间距"为20，将文字之间的距离适当调大。

步骤/06 使用"文字工具",在副标题文字右上角添加商标标识,此时品牌标志制作完成。

步骤/07 添加花朵图形。从案例效果图中可以看出花朵由枝干、花瓣、花叶组成,首先制作枝干。选择工具箱中的"钢笔工具",在控制栏中设置"填充"为深绿色,"描边"为无,设置完成后在版面中间部位绘制图形。

步骤/08 选择工具箱中的"钢笔工具",在控制栏中设置"填充"为无,"描边"为橄榄绿色,"粗细"为1pt。设置完成后在枝干中间部位绘制图形。

步骤/09 使用同样的方式,在已有图形上方继续绘制图形。

步骤/10 绘制花瓣。选择工具箱中的"钢笔工具",在控制栏中设置"描边"为无,设置完成后在枝干左侧绘制图形。

步骤/11 为花瓣填充渐变色。将绘制完成的花瓣选中,执行"窗口>渐变"命令,在打开的"渐变"面板中设置"类型"为"线性渐变","角度"为-73°。设置完成后编辑一个黄色系的渐变。

步骤/12 选择工具箱中的"画笔工具",在控制栏中设置"填充"为无,"描边"为浅灰

色，"粗细"为0.5pt，"画笔定义"为"5点圆形"，"不透明度"为76%。设置完成后在渐变花瓣上方绘制曲线。

步骤/13 使用"画笔工具"，在渐变花瓣上方继续绘制另外两条曲线。

步骤/14 使用同样的方法制作另一片花瓣。

步骤/15 制作叶子。使用"钢笔工具"，在选项栏中设置"描边"为无，设置完成后在枝干右侧绘制叶子图形。

步骤/16 为叶子填充渐变色。将绿叶选中，在打开的"渐变"面板中设置"类型"为"线性渐变"，"角度"为0°。设置完成后编辑一个由绿色到橘色的渐变。

步骤/17 使用同样的方法制作另一片渐变绿叶，放在已有绿叶下方。将构成整个花朵图形的所有图形选中，按Ctrl+G组合键进行编组。

步骤/18 为花朵图形添加纹理，以增强质感。执行"效果>艺术效果>粗糙蜡笔"命令，在弹出的"粗糙蜡笔"对话框中设置"描边长度"为8，"描边细节"为4，"纹理"为"画布"，"缩放"为92%，"凸现"为9，"光照"为"下"，设置完成后单击"确定"按钮。

步骤/19 执行"效果>素描>水彩画纸"命令，在弹出的"水彩画纸"对话框中设置"纤维长度"为15，"亮度"为55，"对比度"为70，设置完成后单击"确定"按钮。

步骤/20 执行"效果>纹理>纹理化"命令，在弹出的"纹理化"对话框中设置"纹理"为"画布"，"缩放"为89%，"凸现"为4，"光照"为"上"，设置完成后单击"确定"按钮。

步骤/21 此时的图形效果如下图所示。

步骤/22 将素材"1.ai"打开，将其中的花朵素材选中，按Ctrl+C组合键复制一份。然后回到当前操作文档，按Ctrl+V组合键进行粘贴，将其适当放大后，放在已有花朵图形的枝干部位。

步骤/23 绘制产品成分表。选择工具箱中的"矩形网格工具"，在文档空白处单击，在弹出的"矩形网格工具选项"对话框中设置"宽度"为30mm，"高度"为22mm，"水平分隔线"的"数量"为4，"垂直分隔线"的"数量"为1，设置完成后单击"确定"按钮。

步骤24 使用"选择工具"，选中矩形网格，在控制栏中设置"填充"为无，"描边"为黑色，"粗细"为0.3pt，并将其移动至花朵素材左侧。

步骤25 在矩形网格内部添加文字。选择工具箱中的"文字工具"，在第一个网格中输入文字，然后在控制栏中设置"填充"为黑色，"描边"为无，同时设置合适的字体、字号。

步骤26 调整文字的字间距以及英文字母大小写样式。将文字选中，在打开的"字符"面板中设置"字间距"为-60，并单击"全部大写字母"按钮，将文字字母全部设置为大写形式。

步骤27 使用"文字工具"，在其他单元格中输入文字。

LOREM	24 mg
ADIPIS	5 mg
AMET	7 mg
IPSUM	63 mg
DOLOR	180 mg

步骤28 添加段落文字。选择工具箱中的"文字工具"，在表格下方绘制文本框，完成后输入合适的文字。然后在控制栏中设置"填充"为黑色，"描边"为无，同时设置合适的字体、字号，"对齐方式"为"左对齐"。

步骤29 使用"文字工具"，在花朵右侧绘制文本框，并输入合适的段落文字。然后在控制栏中设置合适的填充颜色、字体、字号，同时在"字符"面板中对文字形态进行调整。

步骤/30 绘制矩形。选择工具箱中的"矩形工具"，在控制栏中设置"填充"为橙色，"描边"为无，设置完成后在底部花朵素材下方绘制一个长条矩形。

步骤/31 使用"文字工具"，在橙色矩形中间和其下方输入合适的文字。

步骤/32 将条码素材"3.png"置入，并调整其大小放在版面左下角。此时第一款化妆品包装的平面图制作完成。

步骤/33 第二款产品的包装平面图内容没有变化，区别在于平面图的宽度。使用"画板工具"，单击控制栏中的"新建画板"按钮，在右侧得到一个画板，并在选项栏中设置宽度为250mm。

步骤/34 将制作完成的平面图的所有对象选中，复制一份放在右侧。将背景和橙色矩形适当加宽，然后对文字对象进行大小与摆放位置的调整。

12.5.2 制作立体展示效果

步骤/01 将化妆品包装素材"2.jpg"置入，调整大小后放在文档右侧。

步骤/02 首先制作左侧立体包装展示效果

图。选择工具箱中的"钢笔工具"，在控制栏中设置"填充"为黑色，"描边"为无，设置完成后绘制出左侧立体模型瓶身的轮廓。

步骤/03 将版面最左侧的平面图的所有对象选中，按Ctrl+G组合键进行编组。同时将编组图形复制一份放在黑色轮廓图下方，并将其适当缩小。

步骤/04 将黑色图形和平面图选中，按Ctrl+7组合键创建剪贴蒙版，将平面图不需要的

部分隐藏。

步骤/05 将平面图选中，在打开的"透明度"面板中设置"混合模式"为"正片叠底"。

步骤/06 使用同样的方法，制作右侧立体包装的展示效果图。此时两种不同的化妆品包装制作完成。

第 13 章

电子产品包装

13.1 设计思路

案例类型：

本案例是一款鼠标的外包装设计项目。

项目诉求：

　　这款鼠标主要面向对产品性能有一定要求的用户群体，在同类产品市场中具有独特的优势。在包装设计时要体现产品的性能优势以及特殊外观，以此来吸引消费者的注意力，进而激发其进行购买的欲望。

设计定位：

　　根据产品的特性，本案例的包装风格要倾向于科技感、简洁感。由于该产品的外形具有一定的特殊性，所以可以尝试将特殊的形态展现在包装上。这里将鼠标独特的形态以简单图形的形式呈现出来，作为产品标志及信息的承载图形。此外，包装上还使用了由线条组成的图案，这部分图案虽然简

单，但是呈现效果却可以产生三维空间的错视感。

13.2 配色方案

　　青色、蓝色等冷色调的色彩是科技类产品包装中常用的颜色，将其作为主色调可以营造出智慧感、科技感的视觉氛围。本案例的选色就集中在这几种冷调的颜色中。

主色：

　　本案例以纯度稍低的、比较接近蓝色的青色作为主色，这种颜色既具有蓝色的智慧感，又具有青色的自由感，尤其是在降低了饱和度之后，更显内敛而具有底蕴。同时使用了另外两种明度稍有差异的青色，辅助图形的展示。

辅助色：

　　除青色外，在主体图形上还使用了一种饱和度与青色接近但明度稍低的蓝色，这种蓝色极具理性感。将其以"绶带"状图形摆放在鼠标图形上，并配以产品信息文字，以展示产品的优势。

点缀色：

有色彩与无色彩的搭配是一种非常和谐的颜色搭配方式。本案例选择了非常亮的浅灰色作为背景色，并选择中度灰色作为点缀色，使用在底部的简单图形中。

其他配色方案：

明度较低的配色方式也常用于数码产品的包装中。例如，将深青色作为背景色，比较亮的蓝色作为小面积出现的图形。在这样明度较低的版面中，白色的文字显得非常突出。另外，金属感的配色也是不错的选择，不同明度的银灰色系渐变的使用，营造出一种独特的质感。

13.3 版面构图

本案例采用了中轴型版式设计，将版面主体图形以中轴线为基准排布元素，版面整齐且清晰。由于本案例将产品的外形抽象成了简单的图形，小尺寸展示可能无法起到"夺人眼球"的作用，所以将该图形放大，并且作为产品名称及信息的承载背景，也就自然成为版面的视觉中心。

13.4 同类作品欣赏

13.5 项目实战

13.5.1 制作平面图正面

步骤01 打开Illustrator软件，首先新建一个宽度为150mm、高度为210mm的文档，作为包装正面的呈现载体。

步骤02 选择工具箱中的"画板工具"，在已有画板右侧绘制一高度相等、宽度为80mm的画板，作为包装侧面。

步骤03 将正面和侧面画板选中，复制一

份放在右侧，作为包装的另一个正面和侧面。

步骤04 制作包装正面的平面图。选择工具箱中的"矩形工具"，在控制栏中设置"填充"为浅灰色，"描边"为无，设置完成后在正面画板上绘制矩形。

步骤05 由于本案例售卖的产品是鼠标，因此需要将鼠标图形在包装中进行呈现。选择工具箱中的"钢笔工具"，在控制栏中设置"填充"为青色，"描边"为无，设置完成后在正面画板中绘制鼠标外轮廓图形。

步骤/06 使用"钢笔工具",在选项栏中设置"填充"为浅青色,"描边"为无,设置完成后在已有图形上方继续绘制图形。

步骤/07 在鼠标上方添加文字。选择工具箱中的"文字工具",在版面中输入文字。在控制栏中设置"填充"为黑色,"描边"为无,同时设置合适的字体、字号。

步骤/08 调整文字形态。将输入的文字选中,在打开的"字符"面板中设置"水平缩放"为78%,"行间距"为-20。

步骤/09 在黑色文字选中状态下,按Ctrl+C组合键进行复制,再按Ctrl+F组合键将文字进行原位粘贴。将复制得到的文字颜色更改为白色,并将其向上移动,将底部文字显示出来,制作出立体的效果。

步骤/10 使用"文字工具",在主标题文字上方和下方分别输入文字,在控制栏中设置合适的填充颜色、字体、字号。

步骤/11 选择工具箱中的"矩形工具",在控制栏中设置"填充"为深青色,"描边"为无,设置完成后在文字下方绘制矩形。

步骤/12 绘制环绕到鼠标后面的图形,增强封条效果真实性。选择工具箱中的"钢笔工具",在控制栏中设置"填充"为深青色,"描边"为无,设置完成后在深青色矩形左侧

绘制三角形。

步骤/13 调整图层顺序，将该图形放在鼠标外轮廓图形后方。

步骤/14 将该图形选中并右击，在弹出的快捷菜单中选择"变换>镜像"命令，在弹出的"镜像"对话框中选中"垂直"单选按钮，单击"复制"按钮，将图形翻转的同时复制一份。

步骤/15 将复制得到的图形放在相对应的

右侧。

步骤/16 在深青色矩形上方添加文字。选择工具箱中的"文字工具"，在深青色矩形上方输入文字，在选项栏中设置"填充"为浅灰色，"描边"为无，同时设置合适的字体、字号。

步骤/17 调整文字字间距。将文字选中，在打开的"字符"面板中设置"字间距"为20，将文字之间的间距适当调大。

步骤/18 使用"文字工具"，在鼠标轮廓图底部输入文字，在控制栏中设置合适的填充颜

色、字体及字号。

步骤/19 选择工具箱中的"矩形工具"，在控制栏中设置"填充"为青色，"描边"为无，设置完成后在鼠标图形下方绘制一个长条矩形作为分隔线。

步骤/20 使用"矩形工具"，在已有长条矩形下方再次绘制一个深青色矩形。

步骤/21 制作正面平面图底部的几何装饰图案。从案例效果中可以看出，该图案以六边形作为基本元素，通过不断地复制、粘贴得到连续图案。因此，可以首先制作六边形。选择工具箱中的"矩形工具"，在选项栏中设置"填充"为无，"描边"为黑色，"粗细"为1pt，设置完成

后在文档空白处绘制矩形。

步骤/22 调整矩形形态。在矩形选中状态下，选择工具箱中的"自由变换工具"，在弹出的小工具箱中单击"自由变换"按钮。将光标放在图形右侧边框的中间控制点上，按住Shift键的同时按住鼠标左键向下拖动，这样可以保证图形在垂直线上变形，至合适位置时释放鼠标，即可将矩形调整为平行四边形。

步骤/23 在平行四边形选中状态下，右击并在弹出的快捷菜单中执行"变换>镜像"命令，在弹出的"镜像"对话框中选中"垂直"单选按

钮，设置完成后单击"复制"按钮。

步骤/24 将图形进行翻转的同时并复制一份，将复制得到的图形移动至已有图形左侧。

步骤/25 将左侧的平行四边形选中并右击，在弹出的快捷菜单中选择"变换>旋转"命令，在弹出的"旋转"对话框中设置"角度"为120°，设置完成后单击"复制"按钮。

步骤/26 将图形旋转复制一份，将复制得到的图形移动至已有平行四边形底部，此时一个完整的六边形制作完成，将构成六边形的3个图形

选中，按Ctrl+G组合键进行编组。

步骤/27 将编组图形选中，按住Alt+Shift键的同时按住鼠标左键向右移动，这样可以保证图形在水平方向上移动，至右侧合适位置时释放鼠标，即可将六边形复制一份。

步骤/28 在当前复制状态下，多次按Ctrl+D组合键，将六边形进行相同移动距离与相同移动方向的复制。

步骤/29 使用同样的方法继续绘制图形，并将六边形拼贴图案的所有图形选中，按Ctrl+G组合键进行编组。

步骤/30 将制作完成的拼贴图案移动至正面画板中，放在长条矩形下方空白处。

步骤/31 使用"矩形工具"，在拼贴图案上方绘制一个矩形，将图案要保留区域覆盖住。

步骤/32 将顶部矩形以及编组图案选中，按Ctrl+7组合键创建剪贴蒙版，将不需要的图案区域进行隐藏处理。

步骤/33 降低拼贴图案的不透明度。将拼贴图案选中，在控制栏中设置"不透明度"

为20%。

步骤/34 在拼贴图案上方添加文字。选择工具箱中的"文字工具"，输入文字，在控制栏中设置"填充"为深灰色，"描边"为无，同时设置合适的字体、字号并放在图案上方。

步骤/35 此时包装的正面平面图制作完成。

步骤/36 制作与正面平面图连接的摇盖。选择工具箱中的"矩形工具"，在控制栏中设置"填充"为青色，"描边"为无，设置完成后在

正面平面图顶部绘制矩形。

步骤/37 使用"矩形工具"，在已有矩形上方绘制一个相同颜色的矩形。

步骤/38 由于包装摇盖中的插舌外边缘一侧是圆角的，因此需要将矩形的尖角调整为圆角。将矩形选中，在"选择工具"使用状态下，将顶部两个角内部的圆点选中，按住鼠标左键向里拖动。

步骤/39 拖动至合适位置时释放鼠标，即

可将矩形的尖角调整为圆角。

步骤/40 将正面的标志文字复制一份，适当缩小后放在摇盖上方。

步骤/41 将平面图正面所有图形及文字选中，复制一份，放在另一个正面画板上方。

步骤/42 将与包装正面连接的摇盖图形选中，右击并在弹出的快捷菜单中选择"变换>镜像"命令，在弹出的"镜像"对话框中选中"水

平"单选按钮，设置完成后单击"复制"按钮。

步骤43 将图形进行水平翻转的同时复制一份，将复制得到的摇盖图形移动至另一个正面平面图下方。

13.5.2 制作平面图侧面

步骤01 选择工具箱中的"矩形工具"，在控制栏中设置"填充"为青色，"描边"为无，设置完成后在侧面画板上绘制矩形。

步骤02 将标志复制一份，放在侧面画板上半部分。

步骤03 选择工具箱中的"文字工具"，在标志下方按住鼠标左键拖动绘制文本框，并在文本框中输入合适的文字，在控制栏中设置"填充"为白色，"描边"为无，同时设置合适的字体、字号。

步骤04 调整段落文字的行间距。将段落文字选中，在打开的"字符"面板中设置"行间距"为10pt，此时文字之间的行间距被拉大。

步骤／05 执行"文件>置入"命令，将鼠标素材"1.jpg"置入，适当缩小后放在段落文字下方。

步骤／06 由于置入的素材带有白色背景，需要对其混合模式进行调整，使其与包装融为一体。将素材选中，在打开的"透明度"面板中设置"混合模式"为"正片叠底"。

步骤／07 将正面平面图中的长条矩形复制一份，放在侧面画板上，并对复制得到的图形的长度以及填充颜色进行更改。

步骤／08 将条形码素材"2.png"置入，放在侧面平面图底部。

步骤／09 选择工具箱中的"钢笔工具"，在选项栏中设置"填充"为青色，"描边"为无，设置完成后在侧面画板顶部绘制图形。

步骤／10 将侧面摇盖选中并右击，在弹出的快捷菜单中选择"变换>镜像"命令，在弹出的"镜像"对话框中选中"水平"单选按钮。设置完成后单击"复制"按钮。

步骤/11 将图形进行水平翻转的同时复制一份，将复制得到的图形放在侧面画板底部，此时包装的一个侧面平面图制作完成。

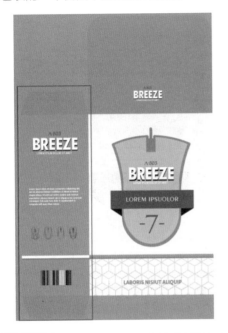

步骤/12 将侧面平面图中的背景矩形、标志、上下两端摇盖、长条矩形选中，复制一份，放在另一个侧面画板上方。

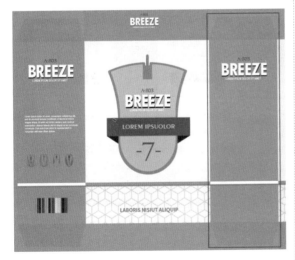

步骤/13 在侧面画板中添加文字。选择工具箱中的"文字工具"，在侧面画板中输入文字，在选项栏中设置合适的填充颜色、字体、字号。

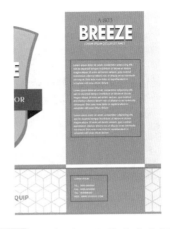

步骤/14 在标志和段落文字之间添加分隔线。选择工具箱中的"矩形工具"，在控制栏中设置"填充"为白色，"描边"为无，设置完成后在标志下方绘制一个长条矩形。

步骤/15 在侧面画板右下角添加警示标识图案，首先绘制呈现标识图案的矩形边框。选择工具箱中的"矩形工具"，在控制栏中设置"填充"为无，"描边"为白色，"粗细"为1pt，设置完成后在长条矩形下方绘制描边矩形。

步骤／16 将描边矩形复制两份，放在已有图形的右侧以及右下角。

步骤／17 在描边矩形内部添加标识图案。将素材"3.ai"打开，把标识图案选中，按Ctrl+C组合键进行复制。回到当前操作文档，按Ctrl+V组合键进行粘贴。在"选择工具"使用状态下，将标识图案适当缩小，并将其填充更改为白色，将标识图案放在白色描边矩形内。

步骤／18 此时包装的另一个侧面平面图制作完成。

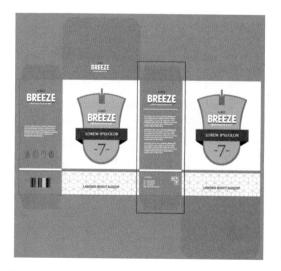

步骤／19 选择工具箱中的"钢笔工具"，在控制栏中设置"填充"为青色，"描边"为无，设置完成后在正面画板右侧绘制梯形。

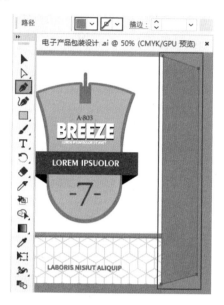

步骤／20 此时包装的平面展开图制作完成。

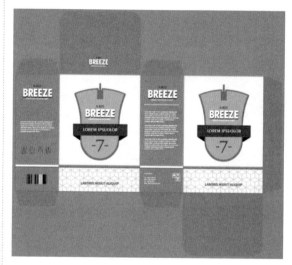

13.5.3 制作立体展示效果

步骤／01 将背景素材"4.jpg"置入，调整

大小放在文档右侧。

步骤/02 制作包装的立体展示效果。将包装正面图形全部选中，复制一份放在背景素材左侧，并将其适当缩小。

步骤/03 选择工具箱中的"矩形工具"，在控制栏中设置"填充"为黑色，"描边"为无，设置完成后在平面图左侧边缘处绘制一个长条矩形。

步骤/04 为长条矩形填充渐变色。将矩形选中，在打开的"渐变"面板中设置"类型"为

"线性渐变"，"角度"为180°，设置完成后编辑一个由黑色到透明的渐变。

步骤/05 在渐变矩形选中状态下，在打开的"透明度"面板中设置"不透明度"为40%。

步骤/06 使用同样的方法在正面平面图顶部、右侧及底部添加相同的渐变矩形边框，使其呈现出有一定层次的立体感。

步骤/07 为正面添加阴影，使其呈现出真实的光影效果。选择工具箱中的"矩形工具"，在控制栏中设置"描边"为无。设置完成后绘制一个与正面等大的矩形。

步骤/08 将矩形选中，在打开的"渐变"面板中设置"类型"为"线性渐变"，"角度"为-53°，设置完成后编辑一个由透明到黑色的渐变，制作出光从左上角照射的效果。

步骤/09 将渐变图形选中，在打开的"透明度"面板中设置"混合模式"为"正片叠

底"，"不透明度"为30%。

步骤/10 制作包装底部的投影效果。选择工具箱中的"钢笔工具"，在控制栏中设置"填充"为黑色，"描边"为无，设置完成后在正面平面图底部绘制一个不规则图形，作为投影外轮廓。

步骤/11 为投影图形添加渐变色。将不规则图形选中，在打开的"渐变"面板中设置"类型"为"线性渐变"，"角度"为-171°，设置完成后编辑一个由黑色到透明的渐变。

步骤/12 对投影图形进行适当的模糊处理，以增强效果真实性。将投影图形选中，执行"效果>模糊>高斯模糊"命令，在弹出的"高斯模糊"对话框中设置"半径"为10像素。设置完成后单击"确定"按钮。

步骤/13 此时的效果如下图所示。

步骤/14 调整图层顺序，将投影图形摆放在正面平面图的后方，此时包装的正面立体效果

制作完成。

步骤/15 使用同样的方法制作包装的侧面展示效果图。最终效果如下图所示。

第 14 章

儿童玩具包装盒

14.1 设计思路

案例类型：

本案例是一款儿童玩具的包装盒设计项目。

项目诉求：

这是一款面向0~7岁儿童的智能宠物玩具小熊，意在为孩子们打造快乐、温馨、美好的童年生活。因此，整个包装要以童趣、可爱为出发点，旨在吸引儿童的注意力，同时适当起到宣传品牌的作用。

设计定位：

根据产品特点，本案例将包装的整体风格定位为可爱、童趣。将产品直接展示在包装上，更能够吸引消费者的注意力。在文字方面，采用圆润的卡通字体，同时为文字叠加五彩斑斓的布料感材质，

让整体视觉效果更加饱满。

14.2 配色方案

提到毛绒玩具，给人的第一印象就是柔软、可爱。因此，包装整体以暖色调为主，以适中的明度凸显产品特征，同时将版面其他对象清楚地凸显出来。

主色：

主色直接取自小熊本身的灰粉色，该颜色贯穿于包装盒的各个面。灰粉色给人一种慵懒、舒适、柔软的视觉感受。

辅助色：

大面积的灰粉色不免让包装过于枯燥乏味。因此，选择白色作为辅助色，以其较高的明度给人纯洁、干净之感，刚好与儿童的纯真特性相吻合，而且白色上方摆放品牌文字会更清晰。

点缀色：

由于儿童具有天真、活泼的特性，因此直接将品牌的彩色文字摆放于白色图形之上。以红色、橙色、蓝色、绿色等色彩组合成产品名称，画面更显活泼且富有童趣。

其他配色方案：

　　本案例也可以将淡米色作为主色，以其包容、温暖的特征，很好地展示产品的特性，还可以将粉色作为主色，粉色代表美好的情感。由于其不会像鲜艳的红色过于张扬与醒目，同时又格外温暖浪漫，因此与产品特性十分吻合。

14.3 版面构图

　　本案例整体采用分割型的构图方式，运用曲线将版面进行分割。相对于单纯的直线来说，具有灵动、活跃的视觉效果。包装上半部分作为产品展示区域。如果下半部分也是产品图像，那么包装会显得单调，而且在排版品牌文字时，也会显得非常杂乱。所以，在下方保留白色区域，并以卡通感的形态和多彩的颜色展示产品名称。

14.4 同类作品欣赏

14.5 项目实战

14.5.1 制作包装平面图背景

步骤/01 新建一个大小合适的横向空白文档。首先绘制包装的平面展开图，选择工具箱中的"矩形工具"，在控制栏中设置"填充"为"黑色"（为了便于观察），"描边"为无。设置完成后在版面上半部分绘制图形。

步骤/02 绘制侧面图形。使用"矩形工具"，在控制栏中设置"填充"为浅驼色，"描边"为无。设置完成后在黑色矩形左侧绘制图形。

步骤/03 制作侧面摇盖图形。选择工具箱中的"钢笔工具"，在控制栏中设置"填充"为

灰粉色，"描边"为无。设置完成后在侧面矩形顶部绘制不规则图形。

步骤/04 将侧面摇盖图形选中并右击，在弹出的快捷菜单中选择"变换>镜像"命令，在弹出的"镜像"对话框中选中"水平"单选按钮。设置完成后单击"复制"按钮。

步骤/05 将图形进行水平翻转的同时复制一份，然后将复制得到的图形放在侧面矩形底部。

步骤/06 将制作完成的侧面矩形以及上下两个摇盖选中并右击，在弹出的快捷菜单中选择"变换>镜像"命令，在打开的"镜像"对话框中选中"垂直"单选按钮。设置完成后单击"复制"按钮。

步骤/07 将复制得到的图形移动至相对应的右侧。

步骤/08 制作与正面连接的摇盖图形。选择工具箱中的"矩形工具"，在控制栏中设置"填充"为浅驼色，"描边"为无。设置完成后在黑色矩形上方绘制图形。

步骤/09 使用同样的方法，在已有矩形顶部绘制一个相同颜色的小矩形。

步骤/10 包装摇盖中的插舌外边缘一侧是圆角的，因此需要将矩形外侧的两个尖角调整为圆角。将矩形选中，在"选择工具"使用状态下，将顶部两个角内部的圆点选中，然后按住鼠标左键向里拖曳。

步骤/11 拖曳至合适位置时释放鼠标，即可将两个尖角调整为圆角。

步骤/12 将正面以及两个侧面矩形选中，复制一份放在版面下半部分，作为包装展开的另

外一个正面和侧面。

步骤/13 将与正面相连接的摇盖图形选中并右击，在弹出的快捷菜单中选择"变换>镜像"命令，在打开的"镜像"对话框中选中"水平"单选按钮。设置完成后单击"复制"按钮。

步骤/14 将图形进行水平翻转的同时复制一份，然后将复制得到的图形放在另一个正面的底部。

步骤/15 选择工具箱中的"矩形工具"，在控制栏中设置"填充"为浅驼色，"描边"为无。设置完成后在两个正面中间的空白处绘制矩形，将两个正面连接起来。

步骤/16 将正面矩形颜色更改为白色。此时整个包装平面展开图的背景制作完成。

14.5.2 制作包装正面

步骤/01 首先在展开图正面添加小熊素材。将小熊素材"1.png"置入，适当放大后放在正面矩形上方。

步骤／02 对小熊进行对称处理。将小熊素材选中并右击，在弹出的快捷菜单中选择"变换>镜像"命令，在打开的"镜像"对话框中选中"垂直"单选按钮，将小熊进行垂直方向的翻转。设置完成后单击"确定"按钮。

步骤／03 此时的效果如下图所示。

步骤／04 小熊素材处于倾斜状态，需要将其摆放角度调正。将小熊素材选中，把光标放在定界框一角，按住鼠标左键进行适当旋转，将其位置摆正。然后将调整完成的小熊素材复制一份，放在画板外，以备后面操作使用。

步骤／05 绘制前方的云朵图形。选择工具箱中的"矩形工具"，在控制栏中设置"填充"为白色，"描边"为无。设置完成后在小熊素材下方绘制图形。

步骤／06 在白色矩形顶部边缘添加椭圆，共同组成不规则的云朵花边效果。选择工具箱中的"椭圆工具"，在控制栏中设置"填充"为白色，"描边"为无。设置完成后在白色矩形左上角绘制图形。

步骤／07 使用"椭圆工具"，以白色矩形顶部边缘为界线，在其下方绘制大小不同的椭圆。将所有椭圆选中，按Ctrl+G组合键进行编组。

步骤/08 椭圆有超出正面矩形的部分，需要进行隐藏处理。在椭圆上方绘制一个矩形，将编组椭圆需要保留的区域覆盖住。

步骤/09 将编组椭圆以及顶部矩形选中，按Ctrl+7组合键创建剪贴蒙版，将椭圆不需要的区域隐藏。

步骤/10 从案例效果中可以看出，小熊素材呈现在正面以及相连接的摇盖上方。首先制作正面的小熊图像，从当前操作步骤来看，置入的小熊素材有超出正面矩形的区域，因此通过执行"创建剪贴蒙版"命令创建剪贴蒙版，将素材不需要的部分进行隐藏。

步骤/11 用同样的方法制作出顶面显示的小熊素材。

步骤/12 此时正面的小熊图像已制作完成。

步骤/13 在摇盖上方添加文字。选择工具箱中的"矩形工具"，在控制栏中设置"填充"为白色，"描边"为浅灰色，"粗细"为1pt。设置完成后在摇盖上方绘制矩形。

步骤/14 使用"矩形工具"，在控制栏中设置"填充"为白色，"描边"为浅灰色，"粗细"为1pt，设置完成后在已有矩形左侧绘制

一个相同颜色的小矩形。设置"不透明度"为50%。

步骤/15 将半透明的白色小矩形复制一份，放在相对应的右侧。

步骤/16 制作产品名称文字。选择工具箱中的"文字工具"，在文档空白处输入文字。然后在控制栏中设置"填充"为黑色，"描边"为无，同时设置合适的字体、字号。

步骤/17 对文字形态进行调整。将文字选中，在打开的"字符"面板中单击"全部大写字

母"按钮，将文字字母全部调整为大写形式。

步骤/18 使用"文字工具"，在已有文字下方输入其他文字，并在"字符"面板中对文字形态进行调整。

步骤/19 将文字对象转换为图形对象。将输入的文字选中，执行"对象>扩展"命令，在打开的"扩展"对话框中单击"确定"按钮。

步骤/20 使用"直接选择工具"将文字选中，可以看到在文字上方出现了可以进行操作的

锚点。

步骤/21 将转换为图形对象的文字选中并右击，在弹出的快捷菜单中选择"取消编组"命令，将文字的编组取消。对单个文字进行变形，使用"直接选择工具"，将字母D选中，拖动锚点对文字进行变形处理。

步骤/22 使用同样的方法，对其他字母进行相应的变形处理，同时进行适当角度的旋转，营造一种卡通、活泼的视觉氛围。

步骤/23 为变形文字叠加图案，以丰富视觉效果。将素材"4.jpg"置入，适当缩小后放在字母D上方。

步骤/24 调整图层顺序，将字母D摆放在素材"4.jpg"上方。

步骤/25 将素材"4.jpg"和字母D选中，按Ctrl+7组合键创建剪贴蒙版，将不需要的素材部分进行隐藏处理。

步骤/26 在文字上方添加虚线描边，以丰富文字细节效果。选择工具箱中的"钢笔工具"，在控制栏中设置"填充"为无，"描边"为绿色。然后单击"描边"按钮，在弹出的下拉框中设置"粗细"为2pt，同时选中"虚线"复选框，设置"虚线"为8pt，"间隙"为5pt。设置完成后沿着字母D的轮廓绘制虚线。

步骤／27 把字母D和虚线描边选中，按Ctrl+G组合键进行编组，再将其进行适当角度的旋转。

加一个相同粗细的虚线描边。

步骤／28 使用同样的方法，制作字母Y和字母O。

步骤／31 使用同样的方法，制作另一个字母Y。

步骤／29 对其他字母进行调整。首先将字母A选中，在控制栏中设置"填充"为红色。

步骤／32 对字母T进行调整。将字母T选中，在控制栏中设置"填充"为蓝色，"描边"为浅灰色，同时设置相同的描边样式。

步骤／30 使用"钢笔工具"，在其上方添

步骤／33 为字母T添加的偏移路径导致文

字过宽，需要将路径适当缩小。在字母T选中状态下，执行"对象>路径>偏移路径"命令，在弹出的"偏移路径"对话框中设置"位移"为-3mm，设置完成后单击"确定"按钮。

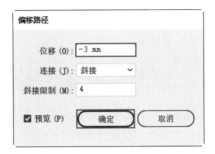

步骤/34 将字母T进行适当角度的旋转。

步骤/35 为字母I添加几何感图案。将素材"5.ai"打开，把橙色几何感图案选中并复制一份，放在当前操作文档中。

步骤/36 对几何感图案进行倾斜处理。选择工具箱中的"自由变换工具"，在打开的小工具箱中单击"自由变换"按钮，再将光标放在定界框中间的控制点上方，按住Shift键的同时按住

鼠标左键向左拖动，这样可以保证图形在水平线上倾斜。

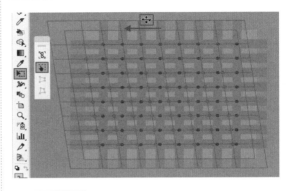

步骤/37 移动至合适位置，释放鼠标即可得到倾斜图形。

步骤/38 使用"自由变换工具"，对编组图形进行横向及竖向不同倾斜角度的调整。

步骤/39 为字母I叠加制作完成的几何感图案。将图案复制一份，调整至合适大小后放在字母I下方。然后将字母I和底部图案选中，按Ctrl+7组合键创建剪贴蒙版，将不需要的图案部分进行隐藏处

理，同时将字母I进行适当角度的旋转。

步骤／40 在字母I上方添加虚线描边。选择工具箱中的"钢笔工具"，在控制栏中设置"填充"为无，"描边"为棕色，同时设置相同的描边样式。设置完成后在字母I内部绘制虚线描边。

步骤／41 使用制作字母I的方法制作字母L和字母S。此时标志文字制作完成。将所有标志文字选中，执行"对象>扩展外观"命令，将其转化为图形对象，这样无论对标志进行扩大还是缩小，都不会让文字变形。

步骤／42 将制作完成的标志文字复制一份，适当缩小后放在摇盖上方白色矩形左侧。

步骤／43 在标志右侧添加文字。选择工具箱中的"文字工具"，在标志右侧输入文字，然后在控制栏中设置合适的填充颜色、字体、字号。

步骤／44 对文字形态进行调整。将文字选中，在打开的"字符"面板中设置"字间距"为-20，让文字变得紧凑些。单击"全部大写字母"按钮，将文字字母全部调整为大写形式。

步骤/45 在已有文字下方添加段落文字。选择工具箱中的"文字工具"，在已有点文字下方按住鼠标左键拖动绘制文本框，并在文本框内输入合适的文字。然后在控制栏中设置合适的填充颜色、字体、字号。

步骤/46 将输入的段落文字选中，在打开的"字符"面板中设置"行间距"为24pt，"字间距"为40。

步骤/47 在摇盖右侧添加圆形标识文字。选择工具箱中的"椭圆工具"，在控制栏中设置"填充"为蓝色，"描边"为无。设置完成后在白色矩形右侧按住Shift键的同时按住鼠标左键，

拖动绘制一个正圆。

步骤/48 将蓝色正圆选中，先按Ctrl+C组合键进行复制，再按Ctrl+F组合键进行原位粘贴。然后在控制栏中设置"填充"为无，"描边"为浅灰色，"粗细"为4pt。设置完成后将光标放在定界框一角，按住Shift+Alt组合键的同时按住鼠标左键，将描边正圆以圆心为中心进行等比例缩小。

步骤/49 选择工具箱中的"文字工具"，在白色描边正圆内部输入文字，然后在控制栏中设置合适的填充颜色、字体、字号。

步骤/50 在文字之间绘制直线段，将其进行分割。选择工具箱中的"直线段工具"，在控制栏中设置"填充"为无，"描边"为白色，"粗细"为3pt。设置完成后在数字下方绘制一条直线段。

步骤/51 使用"直线段工具"，在数字"42"左侧绘制一条垂直直线段。

步骤/52 此时的顶部摇盖效果如下图所示。

步骤/53 在小熊鼻子上方添加云朵素材，营造可爱、活泼的视觉氛围。将云朵素材"2.png"

置入，并将其适当缩小。

步骤/54 使用同样的方法，将素材"3.png"置入，放在小熊图像下方，并进行垂直方向的翻转对称操作。

步骤/55 将在画板外的标志文字选中并复制一份，适当放大后，放在云朵素材"3.png"上方，同时将字母L进行垂直方向的对称处理。

步骤/56 为字母l添加投影，以增强视觉层次感。将字母l选中，执行"效果>风格化>投影"命令，在弹出的"投影"对话框中设置"模式"为"正片叠底"，"不透明度"为75%，"X位移"为0mm，"Y位移"为3mm，"模糊"为1.76mm，"颜色"为黑色。设置完成后单击

"确定"按钮。

投影

步骤/57 此时的效果如下图所示。

步骤/58 使用同样的方法，为字母L、O、S添加相同的投影效果。

步骤/59 在字母I上方添加一个小圆点，以填补该部位的空缺感。选择工具箱中的"椭圆工具"，在控制栏中设置"填充"为蓝色，"描

边"为无。设置完成后在字母I上方绘制一个小正圆。

步骤/60 将正圆选中，先按Ctrl+C组合键进行复制，再按Ctrl+F组合键进行原位粘贴。在控制栏中设置"填充"为无，"描边"为白色。然后单击"描边"按钮，在弹出的下拉框中设置"粗细"为1pt，选中"虚线"复选框，设置"虚线"为6pt，"间隙"为3pt。设置完成后，将光标放在定界框一角，按住Shift+Alt组合键的同时按住鼠标左键，将虚线描边以圆心为中心进行等比例缩小。

步骤/61 为蓝色正圆添加投影。将正圆选中，执行"效果>风格化>投影"命令，在弹出的"投影"对话框中设置"模式"为"正片叠底"，"不透明度"为75%，"X位移"为0mm，"Y位移"为2mm，"模糊"为

1.76mm，"颜色"为黑色。设置完成后单击"确定"按钮。

步骤/62 此时的效果如下图所示。

步骤/63 在标志文字上方添加彩色圆球。将素材"5.ai"打开，把彩色圆球复制一份。然后回到当前操作文档，缩小后放在字母D左侧，并进行适当旋转操作。

步骤/64 将彩色圆球复制多份，放在标志的其他文字周围，以丰富整体视觉效果。

步骤/65 在正面底部添加文字。选择工具箱中的"文字工具"，在控制栏中设置合适的填充颜色、字体、字号。设置完成后在标志文字底部输入相应的点文字以及段落文字。

步骤/66 将摇盖右侧的圆形标识文字选中，复制一份放在正面右下角。此时正面以及顶部摇盖效果制作完成。

14.5.3 制作包装的其他面

步骤/01 制作另一个正面的效果图。将制作完成的正面中的元素选中，右击并在弹出的快捷菜单中选择"变换>镜像"命令，在弹出的"镜像"对话框中选中"水平"单选按钮，然后单击"复制"按钮。

步骤/02 将图形进行水平翻转的同时复制一份，然后将复制得到的图形移动至另一个正面的上方。

步骤/03 右击，在弹出的快捷菜单中选择"变换>镜像"命令，在弹出的"镜像"对话框中选中"垂直"单选按钮，然后单击"确定"按钮。

步骤/04 将图形进行垂直方向的翻转对称操作，此时包装的两个正面效果图制作完成。

步骤/05 制作左边侧面的内容。将顶部摇盖上方的蓝色圆形标识文字选中，复制一份放在该侧面的上半部分。

步骤/06 在侧面添加云朵图形。选择工具箱中的"椭圆工具"，在控制栏中设置"填充"为白色，"描边"为无。设置完成后在侧面矩形上方绘制圆形。

步骤/07 使用"椭圆工具"，在已有椭圆右侧绘制3个大小不一的椭圆。将4个椭圆选中，按Ctrl+G组合键进行编组。

步骤/08 椭圆有超出侧面矩形的部分，需要进行隐藏处理。使用"矩形工具"，在椭圆上方绘制一个矩形，将需要保留的区域覆盖住。

步骤/09 将顶部矩形以及底部编组椭圆选中，按Ctrl+7组合键创建剪贴蒙版，将椭圆多余区域进行隐藏处理。

步骤/10 在云朵图形上方添加段落文字。选择工具箱中的"文字工具"，在侧面云朵图形上方按住鼠标左键拖动绘制文本框，并输入合适的文字。然后在"字符"面板中设置合适的行间距。

步骤/11 将顶部摇盖左侧的白色矩形以及两个半透明小矩形复制一份，放在左侧面的段落

文字下方。

步骤/12 将素材"5.ai"打开，把房子图形选中并复制一份。然后回到当前操作文档，放在侧面白色矩形上方。

步骤/13 在房子右侧添加段落文字。

步骤/14 此时左侧面制作完成。

步骤/15 制作右侧面效果。使用制作左侧面云朵图形的方法，在右侧面绘制椭圆形，使用"剪贴蒙版"将多余的图形隐藏。

步骤/16 在右侧面云朵图形顶部添加文字。选择工具箱中的"文字工具"，在云朵图形顶部空白处输入文字，然后在控制栏中设置"填充"为黑色，"描边"为无，同时设置合适的字体、字号。

步骤/17 对文字形态进行调整。将文字选中，在打开的"字符"面板中设置"字间距"为380，将文字间距加大。同时单击"全部大写字母"按钮，将文字字母全部调整为大写

形式。

步骤/18 将文字选中并右击，在弹出的快捷菜单中选择"变换>旋转"命令，在弹出的"旋转"对话框中设置"角度"为-90°。设置完成后单击"确定"按钮。

步骤/19 将文字按照设置好的角度进行旋转，同时将其摆放在右侧面边缘处。

步骤/20 将素材"5.ai"打开，复制条码等

元素，摆放在右侧面底部。此时包装的平面展开图制作完成。

步骤/21 将制作完成后的平面图导出为JPEG格式图像。执行"文件>导出>导出为"命令，在弹出的"导出"对话框中设置合适的"文件名"，设置"保存类型"为JPEG，同时选中"使用画板"复选框。设置完成后单击"导出"按钮。

步骤/22 在弹出的"JPEG选项"对话框中单击"确定"按钮，即可将文档按照设置好的保存类型进行保存。

14.5.4 制作包装立体展示效果

步骤/01 打开Photoshop软件，新建一个大小合适的横向空白文档，为背景矩形填充渐变色。选择工具箱中的"渐变工具"，在选项栏中单击"渐变色条"，在打开的"渐变编辑器"面板中编辑一个浅橙色系渐变，同时单击"线性渐变"按钮。

步骤/02 设置完成后按住鼠标左键向右下

角拖动，为背景填充渐变色。

步骤/03 为背景添加杂色，以增强质感。将背景图层选中，执行"滤镜>杂色>添加杂色"命令，在弹出的"添加杂色"对话框中设置"数量"为5%，单击"确定"按钮。

步骤/04 此时的效果如下图所示。

步骤/05 选择工具箱中的"椭圆工具"，在选项栏中设置"绘制模式"为"形状"，"填充"为白色，"描边"为无，设置完成后在背景

左上角绘制图形。

步骤/06 对椭圆进行旋转。将椭圆图层选中，按Ctrl+T组合键进行自由变换并调出定界框，然后在选项栏中设置"旋转角度"为-45°，完成后按Enter键确认操作。

步骤/07 使用"椭圆工具"，在已有椭圆周围绘制大小不一的图形，同时在自由变换状态下，适当地进行旋转操作。将绘制的所有椭圆图

层选中，按Ctrl+G组合键进行编组。

步骤/08 为云朵添加投影。将编组图层选中，执行"图层>图层样式>投影"命令，在弹出的"图层样式"对话框中设置"混合模式"为"正片叠底"，"颜色"为黑色，"不透明度"为37%，"角度"为30°，"扩展"为13%，"大小"为19像素，设置完成后单击"确定"按钮。

步骤/09 此时的效果如下图所示。

步骤/10 将立体包装模型素材"6.png"置

入，适当缩小后放在版面中间。

步骤/11 由于立体的包装盒呈现出了正面、左侧面及顶部面这3个部分，因此需要将这3个部分从平面图中单独提取出来。首先提取正面的平面图，将存储为JPEG格式的包装平面图在Photoshop软件中打开。然后选择工具箱中的"裁剪工具"，将需要保留的正面部分框选出来。

步骤/12 裁剪框绘制完成，按Enter键确认操作，即可将图像进行裁剪。

步骤/13 保存裁剪图形。执行"文件>存储为"命令，在弹出的"另存为"对话框中设置"文件名"为"正面"，"保存类型"为JPEG，设置完成后单击"保存"按钮。

步骤/14 在弹出的"JPEG选项"对话框中单击"确定"按钮，即可将文件按照设置好的格式进行保存。使用同样的方法，将左侧面以及顶部平面图分别裁剪并保存。

步骤/15 将存储为"正面"的平面图置入，调整其大小后放在立体包装模型上方。

步骤／16 对平面图进行扭曲处理，使其与立体模型的形态相吻合。在当前"自由变换"状态下，右击并在弹出的快捷菜单中选择"扭曲"命令。

步骤／17 将光标放在控制点上，按住鼠标左键拖动，使其与立体模型边缘相吻合，按Enter键确认操作。

步骤／18 使用同样的方法，制作左侧面和顶部面。

步骤／19 将左侧面图层选中，在图层面板中设置"混合模式"为"正片叠底"，使其与底部立体模型融为一体，以增强效果的真实性。

步骤／20 此时画面效果如下图所示。

步骤／21 将顶部面图层选中，为其设置相同的混合模式。

步骤／22 在立体包装底部添加投影。选择工具箱中的"多边形套索工具"，在选项栏中设置"羽化"为7像素，设置完成后在立体包装模型

底部绘制一个四边形选区。

步骤 23　在立体模型素材下方新建一个图形，同时设置"前景色"为黑色，设置完成后按Alt+Delete组合键在选区内填充黑色。

步骤 24　将阴影图层选中，在图层面板中设置"不透明度"为25%。

步骤 25　此时的画面效果如下图所示。

步骤 26　在包装左后方继续添加投影。

步骤 27　将立体包装的所有图层选中，按Ctrl+G组合键进行编组。新建一个"曲线"调整图层。调整曲线形态，让整体处于一个适中的明暗对比中。操作完成后单击底部的"此调整剪贴到此图层"按钮，使调整效果只针对下方图层。

步骤 28　此时的效果如下图所示。

步骤/29 将制作完成的立体包装复制一份，放在已有包装右前方。

步骤/30 前后包装盒之间需要添加阴影。在前方包装盒图层组的下方新建图层，将"前景色"设置为黑色，使用"画笔工具"，设置一种柔边圆画笔，"不透明度"为10%，然后在两个包装之间的位置涂抹，绘制阴影。

步骤/31 将彩色标志和蓝色圆形标识文字置入，调整至合适大小后放在文档的左上角和右下角，以丰富版面的视觉效果。

第 15 章

系列产品包装

15.1 设计思路

案例类型：

本案例是为"草莓星球"休闲食品品牌进行的视觉形象设计项目。

项目诉求：

"草莓星球"休闲食品品牌以新鲜水果制成的果干为主打产品， VI设计要求展现产品原材料天然绿色、产品健康美味的特性，以此帮助产品打造健康感、年轻化、高品质的品牌形象。

设计定位：

根据产品天然、绿色、美味的特性，本案例整套VI设计方案更倾向自然清新的风格。视觉效果主要从两方面入手：一方面要使用清新、自然的颜色与水果元素；另一方面要在设计中使用手写字体，因为手写文字更接近于自然，可以为受众营造一种返璞归真的氛围。

15.2 配色方案

本案例标志中使用从品牌名称中提取出的草莓、星球这两个元素，而配色则从草莓中提取出果肉的红色与叶子的绿色，这两种颜色对比强烈，同时又很容易让人联想到酸甜可口的水果。如果直接使用草莓中的红色和绿色则容易过于普通，所以对这两种颜色在色相上适当进行一些调节。

主色：

本案例采用了从草莓中提取出的红色作为主色调，给人甜美、热情、活力、温暖的视觉印象。此处使用的红色并不是单纯的大红色，而是其中带有些许的橘色。偏橘调的红色草莓不仅看起来更加美味，而且还可以给人们带来温暖与甜美的视觉感受。

辅助色：

由于红色本身就具有较强的视觉冲击力，如果再大面积地使用亮绿色会造成过度的视觉刺激，为受众带来不适感，所以搭配了明度偏低的深绿色。

点缀色：

草莓中的绿色，主要集中在叶子部位。继续运用少许绿色丰富草莓形象，让产品绿色、健康的特性进一步提升。此外，使用少量的亮黄色作为草莓果肉上方的小颗粒，对其进行点缀，丰富整体的色彩感与细节效果。

其他配色方案：

　　本案例也可以采用橙色作为背景主色调，凸显食品美味，刺激受众味蕾，激发消费者购买欲望。高明度的黄绿色也是一种不错的选择，清新、亮丽，进一步凸显产品的天然与健康。

15.3 版面构图

　　标志的构成方面，主要参考了品牌名称"草莓星球"，自然而然地就有了草莓与圆形相结合的设计构想。草莓以较为具象的形式出现，而星球元素则被抽象为圆形，其上使用了一些象征自然的图形元素。

　　不同规格的包装基本上都是以中轴型的构图方式为主，版面没有过多修饰，将企业标志作为展示主体对象，比较简洁、大方。同时，辅以少量简笔画水果图案，既打破了纯色背景的枯燥乏味感，同时又凸显产品特性，使受众一目了然。

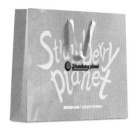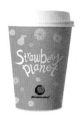

15.4 同类作品欣赏

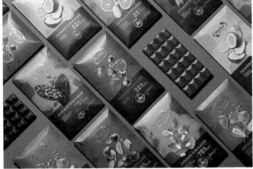
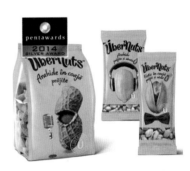

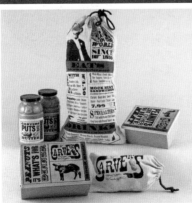
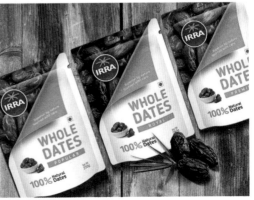

15.5 项目实战

15.5.1 制作产品标志及艺术字

步骤/01 打开Illustrator软件，执行"文件>新建"命令，在弹出的"新建文档"对话框中单击"打印"按钮，然后选择A4，在右侧设置"方向"为横向。设置完成后单击"创建"按钮，创建一个A4大小的横向空白文档。

步骤/02 从案例效果中可以看出，标志由图形和文字两部分组成。首先制作标志中的草莓图形，选择工具箱中的"钢笔工具"，在画面中绘制草莓的轮廓。（为了便于操作，可以执行"窗口>控制"命令，打开控制栏，执行"窗口>工具栏>高级"命令，显示出工具箱中的全部工具。）

步骤/03 为绘制的草莓轮廓图填充渐变色。在图形选中状态下，单击工具箱底部的"填色"按钮使之置于前方。然后执行"窗口>渐变"命令，在打开的"渐变"面板中设置"类型"为

"径向"，编辑一个红色系的渐变。

步骤/04 选择工具箱中的"渐变工具"，在图形上方按住鼠标左键由右下向左上拖动调整渐变效果。

步骤/05 制作草莓底部的高光效果。使用"钢笔工具"在草莓图形左下方绘制高光形状。

步骤/06 为高光图形填充颜色。由于草莓本身就是红色的，因此高光的颜色也应在红色范围内。在形状选中状态下，双击工具箱底部的"填色"按钮，在弹出的"拾色器"对话框中设置颜色为浅红色，完成后单击"确定"

按钮。

步骤/07 此时的效果如下图所示。

步骤/08 在图形选中状态下，在控制栏中设置"不透明度"为72%。此时的高光效果如下图所示。

步骤/09 制作草莓籽。从案例效果中可以看出，一粒草莓籽由三部分构成：上层的白色高光、黄色的草莓籽、底层的深色凹陷部分。首先

制作草莓籽的底层凹陷部分，选择工具箱中的"钢笔工具"，在控制栏中设置"填充"为深红色，"描边"为无。设置完成后绘制图形。

步骤/10 使用"钢笔工具"，在深色阴影图形上方绘制黄色的草莓籽和白色的高光图形。然后将构成草莓籽的三部分选中，按Ctrl+G组合键进行编组，以备后面操作使用。

步骤/11 制作草莓图形不同位置的草莓籽。将编组的草莓籽图形选中，按住Alt键的同时按住鼠标左键向下拖动，至合适位置时释放鼠标，完成移动复制，再做适当的旋转。

步骤/12 使用同样的方法继续复制多个草

莓籽，并将其移动、缩放至合适位置。

步骤/13 制作草莓叶子。首先选择工具箱中的"钢笔工具"，在草莓底部绘制叶子图形，在控制栏中设置"填充"为绿色，"描边"为无。

步骤/14 制作绿色叶子上的浅绿色高光。使用"钢笔工具"，在已有绿色叶子上继续绘制稍小的图形。在控制栏中设置"填充"为浅绿色，"描边"为无。

步骤/15 制作标志底部的圆形背景。选择工具箱中的"椭圆工具"，在草莓图形上按住Shift键的同时按住鼠标左键拖动，绘制一个正

圆。在控制栏中设置"填充"为深青色，"描边"为无。

步骤/16 制作在深青色正圆上方的白色小圆。

步骤/17 将绘制完成的小正圆复制若干份，摆放在大正圆的合适位置。然后按住Shift键单击加选所有正圆形，按Ctrl+G组合键进行编组。

步骤/18 调整图形的摆放顺序。将编组的正圆图形组选中，多次执行"对象>排列>后移一

层"命令,将其移动到草莓图形的下方。

步骤/19 制作左下角的装饰元素。选择工具箱中的"钢笔工具",在正圆左下角绘制不规则图形,在控制栏中设置"填充"为绿色,"描边"为墨绿色,"粗细"为1pt。

步骤/20 在该图形右侧绘制其他不规则图形。

步骤/21 制作标志文字。选择工具箱中的"文字工具",在草莓图形底部单击插入光标,输入合适的文字,完成后按Ctrl+Enter组合键结

束操作。选中文字,在控制栏中设置"填充"为与背景正圆相同的深青色,"描边"为无,同时设置合适的字体、字号。

步骤/22 制作另一种标志呈现形式。首先需要在文档中添加一个新画板。选择工具箱中的"画板工具",在控制栏中单击"新建画板"按钮,即可创建一个新画板。

步骤/23 将制作完成的标志图形和文字复制一份,放在新建画板中。然后将复制得到的图形适当缩小,放在标志文字左侧。

步骤/24 制作在文字右上角的标识。选择工具箱中的"椭圆工具",在标志文字右上角绘制一个描边正圆。在控制栏中设置"填充"为无,

"描边"为深青色，"粗细"为2pt。

步骤/25 输入字母R，并移动到正圆内部。在控制栏中设置"填充"为深青色，"描边"为无，同时设置合适的字体、字号。

步骤/26 选择工具箱中的"圆角矩形工具"，在控制栏中设置"填充"为橘红色，"描边"为无。设置完成后在画板外绘制一个长条圆角矩形。

步骤/27 在长条圆角矩形上方添加文字。

步骤/28 在文字选中状态下，执行"窗口>文字>字符"命令，在打开的"字符"面板中设置"字符间距"为50，单击"全部大写字母"按钮，将字母全部调整为大写形式。

步骤/29 将文字对象转换为图形对象。在文字选中状态下，执行"对象>扩展"命令，在弹出的"扩展"对话框中单击"确定"按钮。

步骤/30 即可将文字转换为可操作的图形对象。

步骤/31 制作镂空文字效果。将圆角矩形和文字选中，执行"窗口>路径查找器"命令，在

打开的"路径查找器"面板中单击"减去顶层"按钮,将顶部的文字对象从底部图形中减去。

步骤/32 此时的效果如下图所示。

步骤/33 将制作完成的镂空文字移动至画板中,此时两种标志的不同呈现状态制作完成。

步骤/34 选择工具箱中的"文字工具",在文档空白处单击并输入文字。以按Enter键换行的方式,将文字以两行进行呈现。在控制栏中设置"填充"为白色,"描边"为无,同时设置合适的字体、字号,段落对齐方式为"居中对齐"。

步骤/35 将文字选中,执行"对象>扩展"命令,在弹出的"扩展"对话框中单击"确定"

按钮,将文字对象转换为图形对象。

步骤/36 对标志文字的单个字母进行调整。将文字对象选中,右击执行"取消编组"命令,将文字的编组取消。然后在"选择工具"使用状态下,将字母"S"选中,将其进行适当的放大与旋转操作。

步骤/37 使用同样的操作方法,将其他字母进行大小与旋转角度的调整(这部分文字后面将会多次使用到,可以复制一份备用)。

15.5.2 制作食品小包装

步骤/01 执行"文件>新建"命令,新建一个宽度为80mm、高度为100mm的竖向空白文档。然后选择工具箱中的"矩形工具",在控制栏中设置"填充"为青绿色,"描边"为无,设

置完成后绘制一个与画板等大的矩形。

步骤/02 将制作好的第二种标志复制并粘贴到当前画面中，并将其摆放在画面中心。

步骤/03 将艺术字选中，按Ctrl+C组合键进行复制，然后回到当前操作文档，按Ctrl+V组合键进行粘贴，并摆放在画板中间，右击执行"排列>后移一层"命令，将其放置于标志下方。

步骤/04 将艺术字选中，在控制栏中设置"不透明度"为30%。

步骤/05 制作配料表格，选择工具箱中的"矩形网格工具"，在版面中单击，在弹出的"矩形网格工具选项"对话框中设置"宽度"为30mm，"高度"为18mm，"水平分隔线"的"数量"为4，"垂直分隔线"的"数量"为1。

步骤/06 设置完成后单击"确定"按钮，即可出现设置的表格。在控制栏中设置"填充"为无，"描边"为黑色，"粗细"为0.3pt。

步骤/07 对表格中的垂直分隔线位置进行调整。在网格选中状态下，选择工具箱中的"直接选择工具"，将该条线段上下两端的锚点选中。按住Shift键的同时按住鼠标左键向左拖动，这样可以保证线段在水平方向移动。

步骤/08 在表格中添加文字。选择工具箱中的"文字工具"，在表格左上角单击输入文字，并在控制栏中设置"填充"为黑色，"描边"为无，同时设置合适的字体、字号。

步骤/09 使用"文字工具"，在表格的其他位置输入合适的文字，然后将表格和文字选中，按Ctrl+G组合键进行编组。

LOREM	24mg
ADIPIS	5mg
AMET	7mg
IPSUM	63mg

步骤/10 在表格右侧输入段落文字。选择工具箱中的"文字工具"，在表格右侧按住鼠标

左键拖动绘制文本框，然后输入合适的文字。在控制栏中设置"填充"为黑色，"描边"为无，同时设置合适的字体、字号，"对齐方式"为"左对齐"。

步骤/11 将表格和文字选中，右击执行"变换>镜像"命令，在弹出的"镜像"对话框中选中"水平"单选按钮，通过选中"预览"复选框可以看到文字产生上下翻转的效果。设置完成后单击"确定"按钮。

步骤/12 此时的效果如下图所示。

步骤/13 再次执行"变换>镜像"命令，在弹出的"镜像"对话框中选中"垂直"单选按钮，将两者进行对称处理。设置完成后单击"确

定"按钮。

步骤/14 选择工具箱中的"文字工具"，在表格左侧绘制文本框，输入合适的文字。在控制栏中设置"填充"为黑色，"描边"为无，同时设置合适的字体、字号，"对齐方式"为"左对齐"。

步骤/15 小包装的平面图制作完成。将平面图的所有对象选中，按Ctrl+G组合键进行编组。

步骤/16 制作小包装的立体展示效果图。首先使用工具箱中的"画板工具"，新建一个A4大小的空白画板。然后将立体包装模型素材"1.png"置入，调整大小放在画板中间。

步骤/17 将包装立体模型的外轮廓绘制出来。选择工具箱中的"钢笔工具"，在控制栏中设置"填充"为无，"描边"为黑色，"粗细"为1pt。设置完成后沿着立体包装边缘绘制外轮廓。

步骤/18 将编组的平面图复制一份，适当放大。右击，多次执行"排列>后移一层"命令，将平面图放在轮廓图下方。

步骤/19 将平面图和轮廓图形选中，执行"对象>剪贴蒙版>建立"命令（或按Ctrl+7组合键），将平面图不需要的部分隐藏。

步骤/20 为平面图设置混合模式，使其与底部的立体模型融为一体，以增强效果真实性。将图形选中，在控制栏中单击"不透明度"按钮，在弹出的对话框中设置"混合模式"为"正片叠底"。

步骤/21 此时的效果如下图所示。

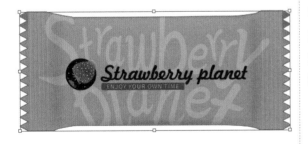

15.5.3 制作食品外包装

步骤/01 制作外包装的平面图。新建一个宽120mm、高180mm的空白文档，作为盒子包装的正面。

步骤/02 制作两个侧面的画板。选择工具箱中的"画板工具"，在已有画板右侧拖动鼠标绘制一个侧面画板，可以在控制栏中设置宽度为40mm。

步骤/03 在"画板工具"使用状态下，将已有的正面和侧面画板选中，按住Shift+Alt键的同时按住鼠标左键拖动进行复制，这样可以保证复制的画板在同一水平线上。拖动至合适位置时释放鼠标，即可得到另一个正面和侧面画板。

步骤/04 使用"画板工具"，在第一个正面画板顶部绘制一个高为40mm的画板。

步骤/05 将顶部画板复制一份，放在另一个正面画板的底部。

步骤/06 在左侧绘制宽度为15mm的长条画板。

步骤/07 采用同样的方式绘制其他的画板。

步骤/08 选择工具箱中的"矩形工具"，在正面画板上方绘制矩形，在控制栏中设置"填充"为青绿色，"描边"为无。

步骤/09 将绘制完成的正面矩形选中，复制一份放在另一个正面画板的上方。

步骤/10 使用同样的方式，绘制另外几个与画板等大的矩形。

步骤/11 选择工具箱中的"钢笔工具"，在连接两个正面的侧面画板顶部绘制梯形，在控制栏中设置"填充"为青绿色，"描边"为无。

步骤/12 将绘制完成的图形复制一份，放在相对应的底部。

步骤/13 由于上下两端的效果是相反的，因此将复制得到的图形选中，右击并在弹出的快捷菜

单中选择"变换>镜像"命令，在弹出的"镜像"对话框中选中"垂直"单选按钮，将图形进行垂直方向的翻转。设置完成后单击"确定"按钮。

步骤/14 将上下两个梯形选中，将其复制一份放在另一个侧面的上下两端。右击并在弹出的快捷菜单中选择"变换>镜像"命令，在弹出的"镜像"对话框中选中"垂直"单选按钮，将图形进行垂直方向的翻转。设置完成后单击"确定"按钮。

步骤/15 此时的效果如下图所示。

步骤/16 制作上方的插舌。选择工具箱中的"矩形工具"，在控制栏中设置"填充"为青

绿色，"描边"为无。设置完成后在与正面连接的摇盖顶部绘制插舌。

步骤/17 插舌外侧两端为圆角状态，因此需要对矩形左上角和右上角的图形角形态进行调整。在"选择工具"使用状态下，按住Shift键单击加选顶部两个角内部的圆形控制点，然后按住鼠标左键向里拖曳。至合适位置时释放鼠标，即将矩形由尖角调整为圆角。

步骤/18 将绘制完成的插舌选中并右击，在弹出的快捷菜单中选择"变换>镜像"命令，在弹出的"镜像"对话框中选中"水平"单选按钮，单击"复制"按钮。

步骤/19 将复制得到的图形移动到底部。

步骤/20 绘制侧面图形。选择工具箱中的"钢笔工具"，在左侧画板中绘制图形，在控制栏中设置"填充"为青绿色，"描边"为无。

步骤/21 平面图的底色绘制完成，接下来添加各个面的细节。将素材"2.ai"打开，按Ctrl+A组合键进行全选，选中全部图形，按Ctrl+C组合键进行复制。回到当前操作文档，按Ctrl+V组合键进行粘贴。使用"选择工具"将复制得到的图形摆放在正面上方。

步骤/22 将制作完成的艺术字复制一份，调整至合适大小后放在中间的空白处。

步骤/23 为艺术字添加投影，以增强视觉层次感。在艺术字选中状态下，执行"效果>风格化>投影"命令，在弹出的"投影"对话框中设置"模式"为"正片叠底"，"不透明度"为20%，"X位移"为1mm，"Y位移"为0.5mm，"模糊"为0.2mm，"颜色"为黑色。设置完成后单击"确定"按钮。

步骤/24 此时的效果如下图所示。

步骤/25 将标志复制一份，回到当前操作文档进行粘贴，然后将其适当缩小放在正面画板的底部。

步骤/26 将盒子正面的所有图形对象选中，将其复制一份放在另一个正面的上方。

步骤/27 在标志文档中，将第二种标志组合方式复制一份，调整至合适大小后放在顶部的矩形上方。

步骤/28 多次复制该标志，摆放在另外几

个面上。此时，外包装盒的平面图制作完成。

步骤／29 制作立体展示效果图。选择工具箱中的"画板工具"，在包装盒平面图右侧的空白处绘制一个大小合适的画板。

步骤／30 将素材包装立体模型"3.png"和"4.png"置入，调整至合适大小后放在新建的画板中间。

步骤／31 制作左侧立体包装盒的展示效果图。首先将左侧平面图中正面画板的所有图形对象选中，按Ctrl+G组合键进行编组。然后将编组图

形复制一份，放在立体包装盒模型上方。

步骤／32 对平面图进行自由变换处理，使其与立体包装盒的正面贴合。将正面平面图选中，选择工具箱中的"自由变换工具"，在弹出的浮动工具箱中单击"自由扭曲"按钮，然后将光标放在右上角的控制点处，按住鼠标左键向下拖动。

步骤／33 拖动到包装盒一角处松开光标。

步骤／34 在"自由变换工具"使用状态下，对其他控制点进行相同的拖动操作，使其与立体

模型中的正面形状相吻合。

步骤/35 使用同样的方法制作侧立面。

步骤/36 选择工具箱中的"钢笔工具"，在顶部绘制图形。在控制栏中设置"填充"为青绿色，"描边"为无。

步骤/37 将正面图形选中，执行"窗口>透明度"命令，在弹出的"透明度"对话框中设置

"混合模式"为"正片叠底"。

步骤/38 此时的效果如下图所示。

步骤/39 使用相同的方法，对侧面和顶部图形设置相同的混合模式。

步骤/40 此时左侧的立体包装展示效果图制作完成，再使用相同的方法制作右侧的立体包装展示效果图。

15.5.4 制作食品纸袋

步骤/01 新建一个宽度为400mm、高度为280mm的空白文档，选择工具箱中的"画板工具"，将已有画板复制3份，放在文档的空白处，以备后面操作使用。

步骤/02 选择工具箱中的"矩形工具"，绘制一个和左上角画板等大的矩形。在控制栏中设置"填充"为青绿色，"描边"为无。

步骤/03 将之前制作好的艺术字与标志复制到当前文档中，调整大小放在当前文档的中间。

步骤/04 在艺术字选中状态下，在控制栏中设置"不透明度"为60%。

步骤/05 在艺术字底部添加小文字，以丰富版面的细节效果。选择工具箱中的"文字工具"，在艺术字底部输入文字。在控制栏中设置"填充"为白色，"描边"为无，同时设置合适的字体、字号。

步骤/06 第一款纸袋制作完成，接下来制作第二款纸袋的平面图。将第一款平面图中的背景矩形复制一份，放在其下方的画板上方。然后在控制栏中将"填充"更改为浅青绿色。

步骤/07 在浅青绿色矩形上方叠加纹理图像，让画面效果更加饱满。将背景纹理素材

"10.jpg"置入，调整至合适大小后放在浅青绿色矩形上方。

步骤/08 将素材选中，执行"窗口>透明度"命令，在弹出的"透明度"对话框中设置"混合模式"为"正片叠底"，"不透明度"为60%。

步骤/09 此时的效果如下图所示。

步骤/10 将第一款纸袋中的文字和标志复制一份，放在当前画面中同样的位置。

步骤/11 制作立体展示效果图。将立体纸袋模型"5.png"置入，调整至适当大小后放在右上角的画板中间。

步骤/12 将其中一款平面图中的所有图形对象选中，按Ctrl+G组合键进行编组。然后将编组图形复制一份，调整至合适大小后放在立体纸袋模型上方。

步骤/13 对平面图进行"自由变换"处理，使其与立体模型边缘吻合。选择工具箱中的"自由变换工具"，在弹出的小工具箱中单击"自由扭曲"按钮，调整4个控制点的位置。

步骤/14 纸袋的正面立体效果图制作完成，需要在纸袋口部位添加手拎绳。将素材"6.png"置入，调整至合适大小后放在纸袋正面偏上处，此时第一款纸袋立体展示效果图制作完成。

步骤/15 使用同样的方法，制作第二款纸袋立体展示效果图。

15.5.5 制作饮品杯

步骤/01 由于饮品杯的平面展开图形状比较特殊，因此在制作时也要首先绘制出一个相应的图形。本案例借助工具箱中的"形状生成器工具"，在不同图形的叠加中生成需要的图形。首先新建一个大小合适的空白文档。

步骤/02 选择工具箱中的"椭圆工具"，在画板外按住Shift键的同时按住鼠标左键拖动，绘制一个正圆。在控制栏中设置"填充"为无，"描边"为黑色，"粗细"为1pt。

步骤/03 将绘制完成的正圆选中，按Ctrl+C组合键进行复制，再按Ctrl+F组合键进行原位粘贴。然后在复制得到的正圆选中状态下，将光标放在定界框一角，按住Shift+Alt键的同时将鼠标向左下角拖动，将图形以圆心为中心进行等比例缩小。

步骤/04 选择工具箱中的"钢笔工具"，在圆环顶部绘制一个对称的梯形，在控制栏中设置"填充"为无，"描边"为黑色，"粗

细"为1pt。

步骤/05 在3个图形叠加部位出现了一个合适的图形，此时就需要将这个图形单独提取出来。在3个图形选中状态下，选择工具箱中的"形状生成器工具"，在控制栏中设置"填充"为白色，"描边"为无。设置完成后将光标放在图形叠加部位，可以看到光标变为带有一个小加号的黑色箭头。

步骤/06 在叠加区域单击，该部位被单独填充了白色。

步骤/07 使用"选择工具"，将其选中后向外移动，可以看到图形从整体中分离出来，此

时需要的图形就制作完成了。

步骤/08 将制作完成的图形适当放大后放在画板中，然后在控制栏中设置"填充"为青绿色，"描边"为无。

步骤/09 在图形上方添加卡通装饰元素。将素材"2.ai"打开，将其中的图形对象选中，按Ctrl+C组合键进行复制，回到当前操作文档，按Ctrl+V组合键进行粘贴。

步骤/10 使用工具箱中的"选择工具"，将单个卡通元素选中进行移动，使其充满整个青

绿色图形。

步骤 11 将艺术字与标志复制一份，并摆放在合适位置。

步骤 12 为白色的艺术字添加投影，以增强视觉层次感。在艺术字选中状态下，执行"效果>风格化>投影"命令，在弹出的"投影"对话框中设置"模式"为"正片叠底"，"不透明度"为20%，"X位移"为0.1mm，"Y位移"为0.1mm，"模糊"为0.2mm，"颜色"为黑色。设置完成后单击"确定"按钮。

步骤 13 此时的效果如下图所示。

步骤 14 第一款饮品杯平面图制作完成，接下来制作第二款饮品杯平面图。将制作完成的平面图移动至画板外，然后将除了标志之外的其他元素复制一份放在画板中。

步骤 15 将第二款标志组合方式复制一份，调整至合适大小后放在当前文档的艺术字上方。

步骤 16 将艺术字和卡通元素选中，在控制栏中设置"不透明度"为50%。

步骤/17 此时两种饮品杯包装的平面图制作完成。

步骤/18 制作立体展示效果图。将饮品杯素材"7.png"置入，调整至适当大小后放在文档的空白处。

步骤/19 选择工具箱中的"钢笔工具"，绘制出杯身的轮廓。

步骤/20 将饮品杯包装平面图的所有图形对象选中，按Ctrl+G组合键进行编组。然后将编组图形复制一份，放在绘制的杯身外轮廓图下方。

步骤/21 将平面图和轮廓图形选中，执行"对象>建立>剪贴蒙版"命令（或按Ctrl+7组合键）建立剪贴蒙版，将平面图不需要的部分隐藏。

步骤/22 选择平面图，执行"窗口>透明度"命令，在弹出的"透明度"对话框中设置"混合模式"为"正片叠底"。此时可以看到，平面图与底部模型融为一体。

步骤/23 采用同样的方法制作第二款饮品杯。

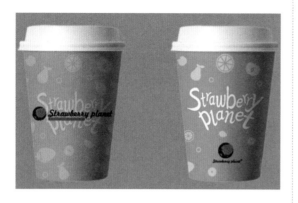

15.5.6 制作系列包装展示效果

步骤/01 新建一个合适的横向空白文档，将背景素材"8.jpg"置入，放在左下角的画板上方，调整大小使其充满整个版面。

步骤/02 制作纸袋展示效果图。将制作完成的纸袋文档打开，将立体纸袋展示效果图选中，复制一份放在当前文档中，并对其大小进行适当调整，然后放在素材左侧。

步骤/03 为立体纸袋底部添加阴影，以增

强视觉效果的真实性。选择工具箱中的"钢笔工具"，在控制栏中设置"填充"为黑色，"描边"为无。设置完成后沿着纸袋底部绘制一个不规则图形。

步骤/04 对绘制的不规则图形进行模糊处理。在图形选中状态下，执行"效果>模糊>高斯模糊"命令，在弹出的"高斯模糊"对话框中设置"半径"为10像素。设置完成后单击"确定"按钮。

步骤/05 调整图层顺序，将不规则模糊图形放在纸袋后方。

步骤/06 将另一种纸袋立体展示效果图复制一份，放在已有纸袋前方。然后将已有纸袋底

部阴影进行复制，调整其大小放在该纸袋下方，作为底部的阴影呈现效果。

步骤/07 在两个纸袋中间添加阴影。选择工具箱中的"钢笔工具"，在纸袋前方绘制不规则图形，在控制栏中设置"填充"为黑色，"描边"为无。

步骤/08 执行"效果>模糊>高斯模糊"命令，在弹出的"高斯模糊"对话框中设置"半径"为82像素。设置完成后单击"确定"按钮。

步骤/09 调整图形顺序，将不规则模糊图形放在两个纸袋中间。

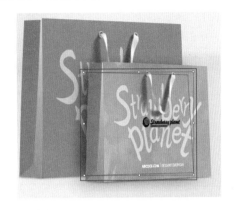

步骤/10 使用同样的方法，将包装盒、饮品杯、食品小包装的立体展示效果图复制一份放在当前文档中，然后为其添加合适的阴影。本案例制作完成，效果如下图所示。

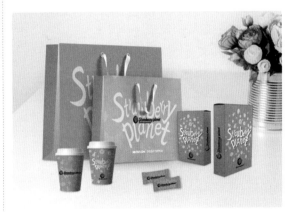